畫裡江山猶勝

——百年藝術家族之趙宋家族

余　輝◎著

石頭出版

北宋 王詵《漁村小雪圖》卷 絹本 墨筆 44.5×219.7公分 北京故宮博物院藏

北宋 王詵《煙江疊嶂圖》卷 絹本 設色 45.2×166公分 上海博物館藏

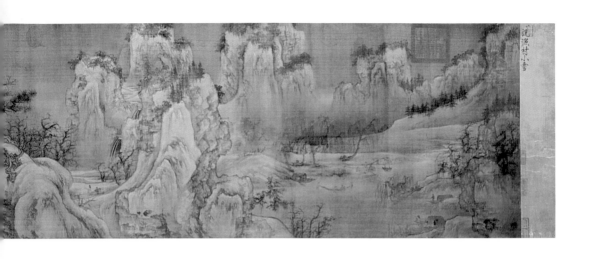

溪溪村小雪

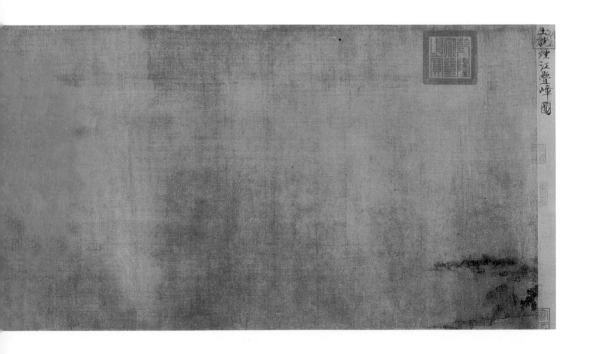

谿煙江疊峰圖

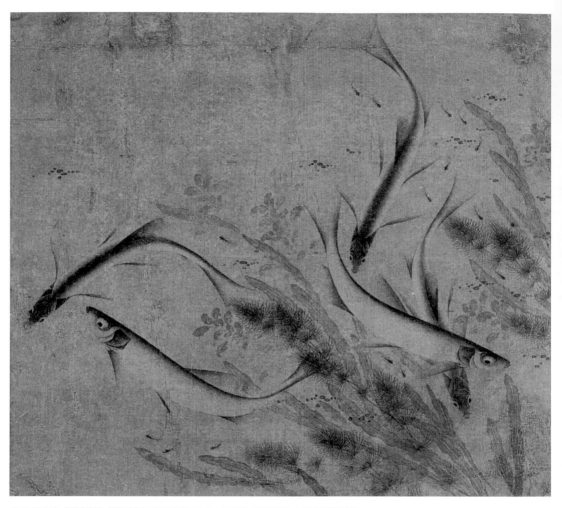

北宋 趙克瓊《藻魚圖》冊頁 絹本 水墨淡彩 22.5×25公分 美國紐約 大都會博物館藏

北宋 趙令穰《湖莊清夏圖》卷 絹本 水墨淡彩 19.1×161.3公分 美國 波士頓美術館藏

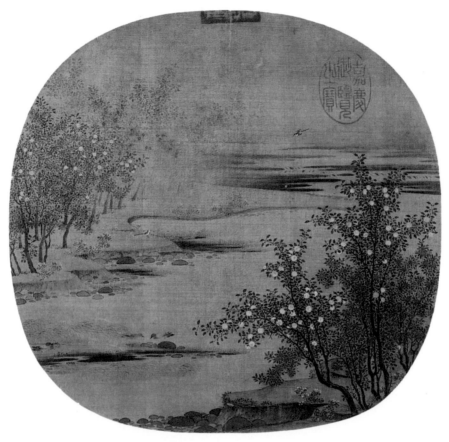

北宋 趙令穰《橙黃橘綠》冊頁 絹本 設色 24.2×24.9公分 台北 國立故宮博物院藏

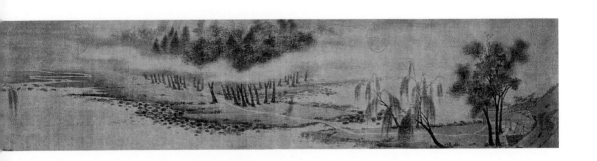

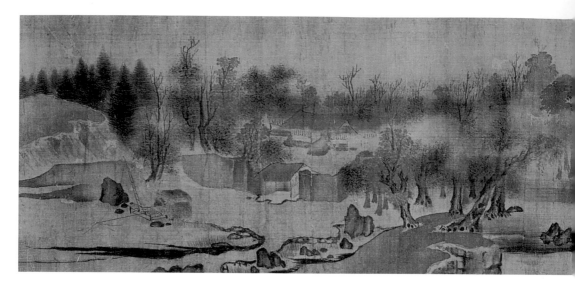

北宋 趙令穰《江村秋曉圖》卷 絹本 水墨淡彩 23.6×104.2公分 美國紐約 大都會美術館藏

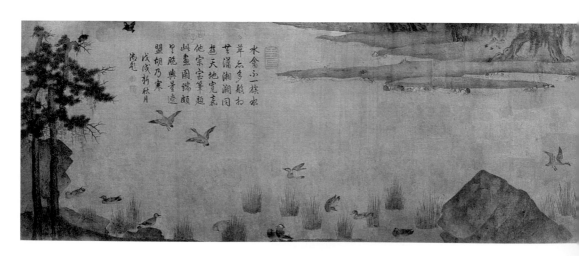

北宋 趙士雷《湘鄉小景圖》卷 絹本 設色 43.2×233公分 北京故宮博物院藏

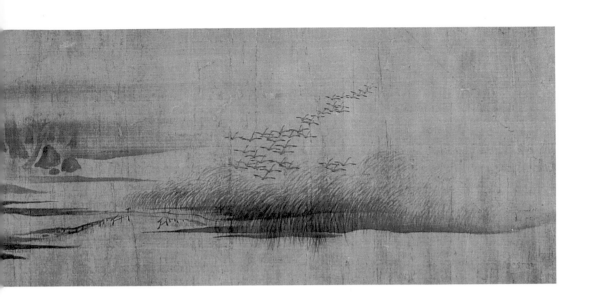

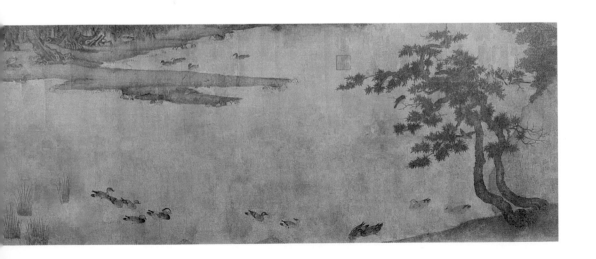

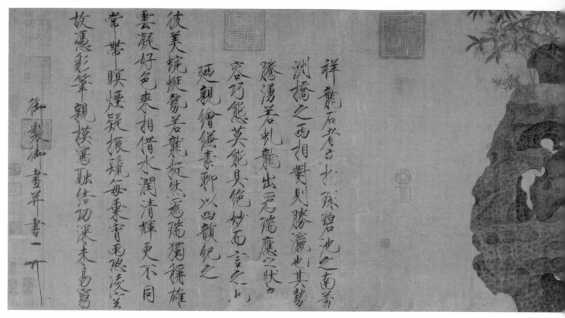

北宋 趙佶《祥龍石圖》卷 絹本 設色 53.8×127.5公分 北京故宮博物院藏

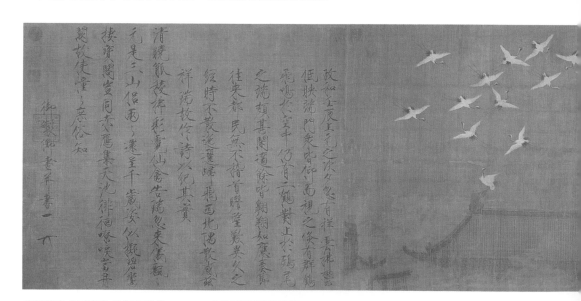

北宋 趙佶《瑞鶴圖》卷 絹本 設色 51×138.2公分 遼寧省博物館藏

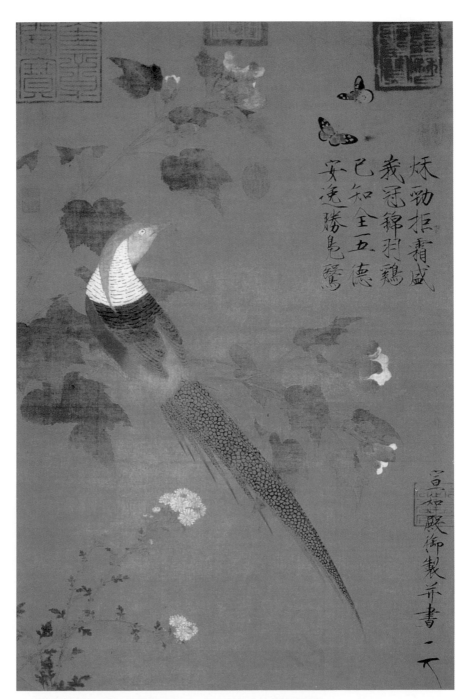

秋勁拒霜盛
羲冠錦羽雞
已知全五德
安逸勝鳧鷖

宣和殿御製并書

北宋 趙佶《芙蓉錦雞圖》軸 絹本 設色 81.5×53.6公分 北京故宮博物院藏

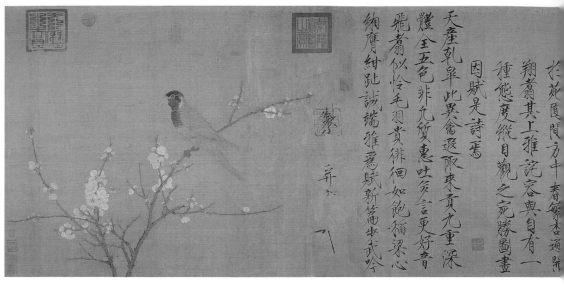

北宋 趙佶《五色鸚鵡圖》卷 絹本 設色 53.3×125公分 美國 波士頓美術館藏

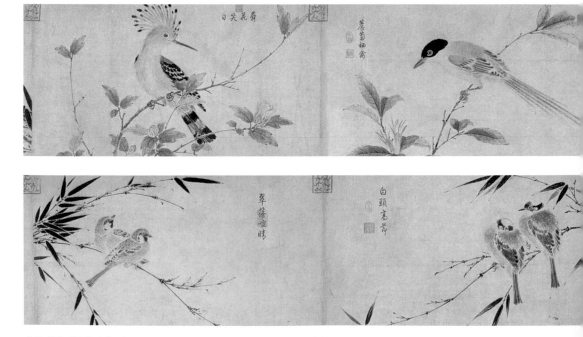

北宋 趙佶《寫生珍禽圖》卷 局部 紙本 水墨 27.5×521.5公分 海外私家藏

北宋 趙佶《四禽圖》卷 紙本 水墨 24.8×258公分 美國 納爾遜藝術博物館藏

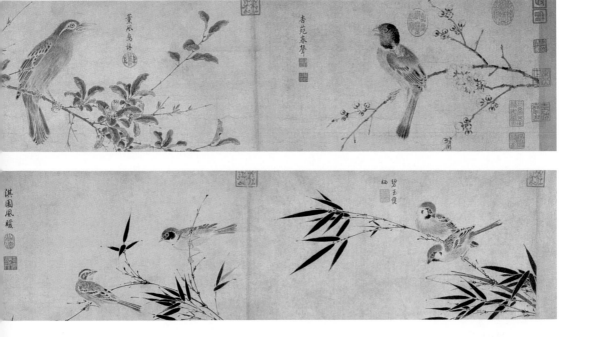

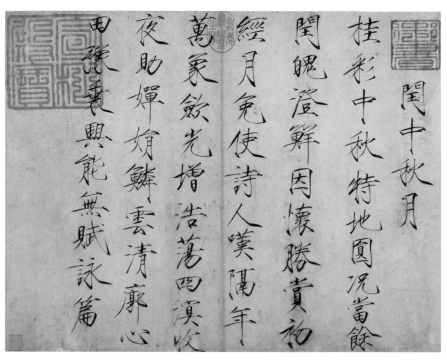

北宋 趙佶《閏中秋月詩帖》冊頁 紙本 35×44.5公分 北京故宮博物院藏

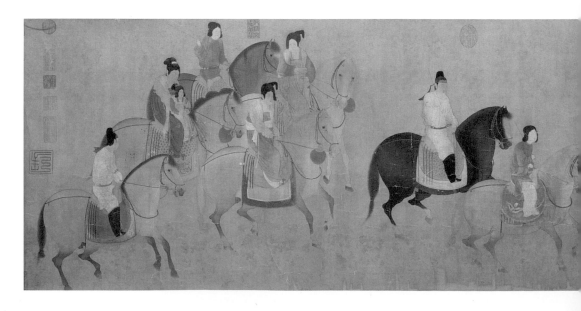

北宋 趙佶《蠟梅山禽圖》軸
絹本 設色 83.3×53.3公分　台北 國立故宮博物院藏

北宋 趙佶
《摹張萱虢國夫人遊春圖》
卷 絹本 設色 51.8×140公分
遼寧省博物館藏

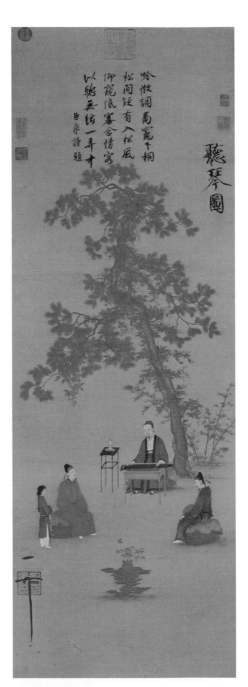

北宋 趙佶《聽琴圖》
軸 絹本 設色 147.6×51.3公分 北京 故宮博物院藏

零露
霜如
醉殘
霞照
似融

舞蝶
迷香
逕翻
翩逐
晚風

北宋 趙佶《穠芳詩帖》
卷 絹本 27.2×265.9公分
台北 國立故宮博物院藏

南宋 趙構《草書後赤壁賦》
卷 絹本 連圖29.5×143公分
北京故宮博物院藏

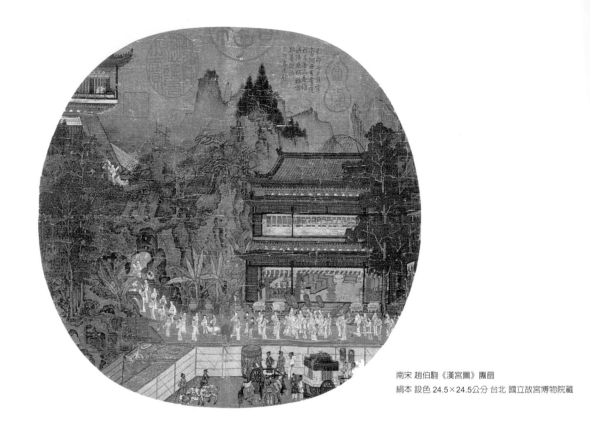

南宋 趙伯駒《漢宮圖》團扇
絹本 設色 24.5×24.5公分 台北 國立故宮博物院藏

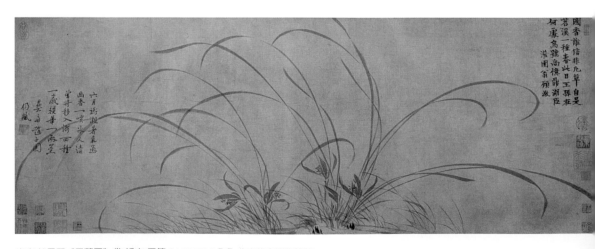

南宋 趙孟堅《墨蘭圖》卷 紙本 墨筆 34.5×90.2公分 北京故宮博物院藏

畫裡江山猶勝
——百年藝術家族之趙宋家族

本系列叢書首次專事研究、介紹歷代書畫家族的藝術歷程。
而本書即從家族文化史的角度著力於兩宋皇家趙姓宗族
和姻親從事書畫活動的政治、文化背景。
在藝術上，揭示了趙宋家族及其外戚共十二、三代八十餘位書畫家，
特別是徽宗、高宗和「二趙」及趙孟堅等
名師巨匠所走過的藝術歷程和藝術特色。
勾畫出整個趙宋家族書畫傳授、筆墨創作、藝文雅集、
鑑定收藏、裱褙複製、編冊著錄、論書論畫和相關的軼聞趣事等。
在整個趙宋家族中，以宋徽宗的藝術成就最高，
雖然他在歷史評價中是個亡國之君，
但他的藝術創作、藝術品味、藝術編著、藝術管理等各方面，
至今依然深深影響著後世。
顯然他的畫裡江山猶勝一籌。

目次

拾、結語　　　　　　　　　　　　222

圖版目次

百年藝術家族出版序

　　中國歷史自從西周定下宗法制度之後，家族或是再擴展更大範圍的宗族，便成為社會文化的一個基本單位。而這個基本單位也成為負起傳承社會文化的重責，無論士、農、工、商等各行業，都是如此，代代傳承著他們各自的理念與技藝，進而形成一個社會文化。

　　這個影響是深遠的。中國文化便是在這樣的制度觀念下綿延不絕。所以，我們常常會在大城小鎮的街巷上看見一些店家招牌上寫著「百年老店」或是「獨家秘方」這樣的字眼，這代表著某一個行業的「家族文化」；他們靠著代代相傳的技藝與理念在那個行業裡掙出了一片天，延續了家族的命脈。

　　而家族文化的傳承，通常都是透過「血緣」關係來傳授，這看似簡單，如父傳子一脈下來，其實不然，這之間還有許多的枝節存在，如有的是傳子不傳媳，怕媳婦把「獨家秘方」悄悄帶回娘家，媳婦終究是外來人口；有的是傳媳不傳女，媳婦是娶進來的，女兒是嫁出去的，一進一出之間，還是有所差別。像這樣的觀念，當然容易招致「自私和保守」的批評。有的稍稍大方一些，會把技藝拓展到旁系血親，有的還會以「師徒」關係傳授，加進外來的力量，使其發展更為豐繁富麗。一般說來，以製作藥方最多「獨家秘方」，他們固守基業，獨占市場；而藝術家族則較容易拓展旁枝，以致形成勢力龐大的藝術家族，如王羲之家族和文徵明家族。

　　石頭出版社是專業從事中國藝術的出版，特別策劃從藝術家族的角度來探討中國藝術史的發展，一個藝術家族基本上有父傳子的家庭淵源，也有耳濡目染的身教影響，更有因應外在環境的需求而日益精進或改變的痕跡，從小見大，可以窺見藝術史發展的軌轍。但是每一個藝術家族的情況都不相同，其豐富性便在這裡，如趙宋家族（徽宗

一家），以其絕對優勢的威權統治引領藝術風騷，又如王時敏藝術家
族卻得曲意承歡以蒙清帝王的垂愛，而仕途不順的文徵明家族，反而
自由自在的發展成「吳門畫派」，成為蘇州地區藝術流派的中堅，歷
數代而不衰。等等，許多的藝術家族都有不同的風貌，他們對整個藝
術史的發展，也都有或多或少的貢獻。

　　這套藝術家族叢書，收納的範圍不限於藝術創作，也把著名的藝
術收藏家族收納其中，如明代項元汴家族，其家族雖也因收藏而創
作，但都不若其收藏著名，更何況收藏對藝術也有莫大貢獻，保住藝
術品的完善，提供觀摩和學習的機會。所以，這套藝術家族叢書含括
繪畫、書法之創作和收藏之家族，假以時日，這套藝術家族叢書也許
還會收納更多。

　　我們很榮幸聘請到北京故宮博物院原古書畫部主任、現為科研處
（研究室）處長、研究員余輝先生來擔綱這套叢書的主編，他學有專
精，對藝術研究很有見地，是個很有作為的青壯年學者，相信以他的
專業，會對這套叢書和藝術史的研究作出絕大的貢獻。敬請讀者諸君
拭目以待！

總編輯

2007年12月

· 主編序 ·

《百年藝術家族》叢書卷首語

　　世界的幾個文明古國如古埃及、古巴比倫、古印度、古希臘和古羅馬等已成為幾條歷史長河中的斷流，唯有古代中國之文明的發展脈絡不但綿延不斷，而且影響到相鄰民族和歐亞大陸的文明進步。除了古代中國在科學技術方面發明了造紙和印刷等保留、傳播文明的技術手段之外，古代中國以家族為基本單位的文化傳播群體起到了延續和發展文明的重要作用。大到萬師之表孔夫子的哲學倫理，小到芸芸眾生中藝匠的手工藝技術，無不如此。在嚴格的封建宗法制度下，以家族為基本單位的文化傳播群體在封建社會的沒落時期固然有許多保守的弊端，但這種以血緣為裙帶、師徒為紐帶的文化承傳關係，自覺地成為保存與傳揚家族文化的動力，無數家族的文化和他們的生命一樣代代延續、生生不息，無數家族文化的總和構成了中華民族文化不可分割的整體，這個整體包括多民族的政治、經濟、軍事、科技、哲學和倫理、文化和藝術等各個領域。其中為歷史記載得較多、較豐富的是從事文化藝術活動的家族。進入現代社會後，家族的藝術影響已漸漸不及社會影響，即現代工業生產的社會化和文化教育的社會化造成傳播各種技能、技藝的社會化。

　　本套叢書恪守研究歷代家族的文化藝術教育對後世的影響和作用，著力於研究歷代書畫家族的發展背景和自身的文化類型、家族的藝術歷史、創作特色，闡明並肯定他們在中國書畫史上的藝術貢獻和歷史地位。

　　按照古代畫家的身份、地位和學識，可分為四大類：文人畫家、

民間工匠畫家、宮廷職業畫家和皇室畫家。他們的身份、地位和學識與中國古代文化的幾種類型有著十分密切的內在聯繫。文人書畫和民間繪畫分別屬於文人文化和民間文化，宮廷畫家和皇室畫家皆屬於宮廷文化。皇室繪畫並不完全等於宮廷畫家的藝術成就，只有生活在宮廷裏的皇室成員如帝、后、嬪、妃和宮內皇子的繪畫活動屬於宮廷繪畫，是宮廷文化的重要組成部分。宮廷繪畫還包含了任職於宮中的文人和其他職官及工匠畫家在宮廷留下的藝術作品。

　　本套叢書以家族藝術的發展為線索，分成若干單行本，離不開這四種畫家類型。這是第一次以家族的視角來梳理古今書畫藝術的發展脈絡，這必定要涉及到古代藝術的傳播方式。中國古代繪畫的傳播單位大到某個區域中的藝術流派，小到具體的某個家族的代代傳人，無不以家族的凝聚力向後人傳播著先祖的藝術精粹，傳播的媒體可能是先祖的畫譜、傳世之作，更重要的是先祖的藝德和審美觀念等非物質性的文化觀念，傳授的方式是以私授為主，用耳濡目染的家庭方式時刻薰染著宗族的後代。

　　家族性藝術家與書畫流派的關係。諸多家族性書畫的研究結果證實了家族書畫是藝術流派的基礎，但未必都是藝術流派，必須作具體分析。以一種審美觀念統領下的家族性藝術活動在某一地域的持續性發展，必然會成為一個藝術流派，或者是某一藝術流派的中堅。如明代文徵明身後的數代文姓畫家則是「吳門畫派」的中堅或自成「文派」；又如張大千的同輩和後人由於其活動地域較為分散，他們各自為陣但互有聯繫，故難以成為一派。北宋的趙氏皇族亦未能獨立成為所謂的趙派，究其原因，乃其繪畫風格、繪畫題材的多樣性和藝術活動的鬆散性，使之難以形成藝術流派。相對而言，宋徽宗朝的「宣和體」工筆花鳥畫倒稱得上是一個花鳥畫流派，但宋徽宗宣導的這種寫實技藝，主要盛行在翰林圖畫院的匠師之中，而不是集中在宗族畫家裡。

　　家族性藝術傳授的特點。家族性的藝術承傳首先在接受藝術遺產方面如藏品、畫稿等有著得天獨厚的條件，這與師徒傳授有著一定的

區別。家族性的傳授在很大程度上是基於家庭生活的交往和耳濡目染所成。特別是家族性的師承關係有著得天獨厚的模仿條件，這就是家族遺傳基因在藝術模仿方面的特殊作用，與前輩血緣關係相近的後學者會相對容易地師仿先輩的書畫之藝，並且仿得頗爲相似。如故宮博物院已故專家劉九庵先生在二十世紀八十年代考證出：明代文徵明有許多書法佳作是其外孫吳應卯的仿作，其僞作的確達到了亂眞的地步，此類事例不勝枚舉，因而說家族後人的僞作是書畫鑒定的難點之一。

　　家族性藝術群體發展的一般規律。每個藝術家族都有核心畫家和週邊畫家，畫家的人員結構以血親爲主，姻親爲輔，許多書畫家族其本身就是書畫收藏世家，有著頻繁的文化交流，構成一個獨特的藝術群體。家族性群體藝術的延續力度各不相同，短則兩代，長則四、五代，甚至更長。家族性的藝術群體在藝術風格上頗爲鮮明獨特，並有著一定的穩定性，通常要經歷三、四個發展階段，其一是蘊育期，是家族先輩的藝術探索或藝術積累時期，此時尚無名家出世。其二是興盛期，出現了開宗立派式的藝術家或重要書畫家。其三是承傳期，是該家族書畫大師的第一、二代後裔追仿家族名師巨匠書畫藝術的時期，也是廣泛傳揚家族藝術的時期，當影響到其他家族的藝術前緣時，又成爲其他家族的藝術或其他藝術流派的蘊育期。通常在承傳期裡，家族缺乏藝術大師，後裔們大都局限於先輩的筆墨畦徑之中，出現了風格化的藝術趨向，缺乏開創性。如果有第四個時期的話，那就是家族後裔出現了個別富有創意的藝術家，重新振作其家族的藝術精神。如在南宋末年的趙宋家族，由於趙孟堅的出現，開創了文人畫的新格局。

　　將諸多家族性的書畫藝術活動與成就，作爲一項藝術史的研究課題，本套叢書尚屬首次，這是海峽兩岸的學者、出版家共同合作努力的文化成果。臺北石頭出版社在許多方面顯現出與大陸學者的合作潛力和工作活力，叢書的作者大多來自北京故宮博物院和大陸其他博物館的書畫研究者，他們在北京大學和中央美術學院受過良好的藝術史

研究生班的課程訓練，體現了大陸博物館界中年學子在書畫研究方面
的學術眼光和思辨能力。以家族爲單位分析、研究貢獻顯赫的歷代書
畫家族，突破了過去以某個畫家個案和某個畫派爲線索的研究視野，
更多地強調家族的文化淵源對後代的藝術影響，並結合梳理畫派和個
案的研究成果，深化了對傳統文化的具體認識。對這項有意義的嘗
試，還望兩岸的方家、同仁們不吝賜教。

　　　　　　　　　　北京故宮博物院研究員

　　　　　　　　　　　　　余 輝

　　　　　　　　　　　　　　　　2007年9月

畫裡江山猶勝——

百年藝術家族之趙宋家族　導言

　　由於中國古代儒家將繪事作為「六藝」{1} 之末，因此，歷代受儒學影響的私塾學堂幾乎不傳授繪畫藝術，而書法教育只是作為書寫手段和養性方法而已。除了在宋徽宗朝建有畫學、書學之外，自孔夫子興辦私學一直到近代，沒有第二所官辦學堂有傳播書畫藝術的。晚輩們學習書畫藝術的途徑主要是靠家族長輩們的言傳身教或家庭式的私淑傳授，無論是皇室、官宦家族，還是文人墨客，乃至民間藝匠，以血緣為紐帶的宗親關係在政治上是封建宗法制度的維繫手段，在文化上則是傳播和保護家族藝術的主要管道，使家族性的藝術活動代代相傳。所謂師徒相傳制，在一定程度上也是建立在血親、姻親、乾親或與之相關的基礎之上。這種與生俱來的家族責任感凝合成整個中華民族傳播文化的使命感，當世界其他古代文明相繼黯淡時，我中華民族文化仍在熠熠燦爛中發展到今日，無數家族的文化不斷延續，居功甚偉，其藝術成就構成了華夏民族文化的基本面貌。

　　以往將皇室宗族排除在社會文化創造者之外，只把他們作為文化藝術的享受者甚至是剝奪者，這是不全面的。在民族文化的創造者中，皇室宗族同樣也是精神財富的創造者，他們培植出的藝術碩果是傳統文化的重要組成部分之一。因此，帝王的藝術貢獻可分為兩類，其一是自身的創作活動及其藝術成就，其二是對書畫人才的發現並為他們創造條件、建立一整套管理歷代書畫的體制，這是一種間接的藝術貢獻。如太宗與王著，宋神宗與郭熙，徽宗與一大批宮廷職業畫家、高宗與馬和之、李唐、蕭照等。

　　古代繪畫的藝術成就是按照畫家的身份來分類的，可大致分為文

人繪畫、民間工匠繪畫、宮廷繪畫三大類。在諸多家族性的文化藝術中，屬於宮廷藝術範疇的皇室宗族之創作活動及其成就代表了文化上層的審美標準和意趣。他與其他許多文化有著既相通又不相同的特性，主要體現在如下幾個方面：

宮廷繪畫的作者成份並非單一，通常由三大部分組成：一、擅長或雅好書畫的皇室成員。二、擅長繪畫的朝廷文武官員（兼以繪畫供奉朝廷）。三、來自於社會中下層的專職畫家，專以繪畫供奉朝廷，通常稱他們爲宮廷專職畫家。這三類畫家在宮廷裏合流，創造出宮廷繪畫藝術。那種認爲宮廷畫家的作品即是宮廷繪畫的觀念，是套用文人畫和民間工匠畫的概念來確定宮廷繪畫的定義，忽略了宮廷繪畫的創作地點和作者成分的複雜性，這是一種簡單的、以偏概全的認知方法。應該說，宮廷畫家奉旨和進呈之作是宮廷繪畫的一個部分。

宮廷繪畫的基本概念。宮廷繪畫是依附於宮廷的造型藝術，這是一個歷史的概念，它自統治者建立宮廷機構起一直到宮廷退出歷史舞臺而自然消亡。宮廷繪畫服務於宮廷，其概念與文人繪畫和民間工匠繪畫多有不同，它是以時空爲界限的，即進入到宮廷領地裏的大臣、藝匠、皇族等所繪製的作品才算是。而在宮廷以外繪製的作品則不屬於宮廷繪畫。

皇室書畫家與宮廷專職畫家的區別。包括皇帝在內的皇室書畫家與宮廷書畫家既有密切的審美聯繫，又有不同的發展空間。皇室或稱之爲皇家或宗室書畫與宮廷專職畫家的繪畫同屬於宮廷藝術，但是，皇室書畫家和宮廷畫家的作品有著不同的功用。

1. 兩者在政治上的不同。對內、對外，皇帝的書畫作品一旦出手，就是一種直接的國家行爲，是作爲「文治」的一種手段，其作品常常是賞賜品，或用於國家的外交聘禮等。宋朝皇帝常常書寫有關忠君的格言賞賜輔臣，一方面向他們灌輸儒家忠君愛國思想，另一方面樹立滿朝文武雅好書法的習尙，提高皇室的文化修養，皇室書畫則是應對了皇帝的政治和文化導向，是一種柔化的籠絡手段。而宮廷畫家奉旨完成與政權統治相關之作，如某一事件的紀實性繪畫，或繪製功

臣像和宗教繪畫及其他繪畫，則是一種執行皇帝之命的職務行爲。

2.兩者的繪畫題材不盡相同。儘管歷朝皇帝多信奉佛、儒、道三教，皇帝以及宗室畫家親繪神像或宗教故事的藝術現象並不多見，皇室畫家不太承擔描繪那些帶有紀實作用的純政治性繪畫。因爲繪製這類繪畫屬於十分繁瑣的工役性勞動，且需要長期的藝術磨練才能獲得人物造型功底。宮廷職業畫家在藝術創作時，沒有個性自由，實現不了怡情養性或自娛自樂的繪畫目的。皇室是娛樂性藝術活動的主持者，而宮廷專職畫家則是皇室的雇傭者，這種藝術現象歷朝歷代基本如此。

3.兩者的愉悅特性根本不同。皇室的書畫藝術活動除了政治需求之外，就是爲了自娛，還要通過接受臣下的獻媚來提高自娛的程度。宮廷畫家的藝術活動是爲了取悅於皇室，具有一定的勞役性，完全出於被動地位，必然要從屬於主動者，如奉旨完成一系列具有政教作用、宗教和祭祀以及具有紀實作用的繪畫等。他們的政治地位是極其有限的，如南宋最傑出的宮廷畫家「南宋四大家」之首李唐也只不過是一個「成忠郎」（九品）。皇室書畫的發展局限於宗族內部，他們有著較爲豐厚的藝術修養，如擅長詩詞、歌賦、音樂和鑒藏等，特別是他們既擅長書法，又長於繪畫。而大多數宮廷專職畫家的藝術專長僅局限於繪畫本身，只以繪畫供奉朝廷，基本上不擅長書法。宮廷職業畫家在審美意識上受制於皇室，他們原本是民間的畫壇高手，又與民間文化有著千絲萬縷的藝術聯繫。

皇室繪畫與文人畫。文人畫是文人與自然和諧而與社會不和諧的文化產物，是文人崇尙自然天性的本質表現。文人仕宦者通常寫得一手好字，當他們身處逆境時，轉而以書法之筆入畫，或宣洩一腔憤懣，或高標一身逸氣，他們不拘泥於物像細微之處的眞實性，直抒胸臆，盡情揮寫。而皇室畫家通常也具備了文人畫家的兩個要素，其一是文化功底，其二是書法功力，但第三個要素——才情則是大多數皇室畫家所欠缺的。文人畫與文人的筆墨技法存在著辨證關係，文人畫筆墨是文人畫藝術的表達語言，體現了文人畫家的審美意趣，掌握文

人畫筆墨的皇室畫家不等於是文人畫家，因而有文人畫筆墨的繪畫也不等於是文人畫。文人畫家的筆墨展示出作者的綜合素質：文人的才情和思致、文人的個性和胸臆、文人的閱歷和時事觀。而皇室畫家在皇權保護之下養尊處優，他們雖然雅好筆墨，但他們中的多數與文人畫家的思想不同，也沒有文人畫家那樣坎坷的宦海境遇和起伏的精神情緒，只有像南宋末年趙孟堅那樣窘困的生活經歷，才能感受到文人畫家內心深處的辛酸苦辣，從而創造出文人畫家那樣有思想深度的藝術作品。

皇室書畫的藝術特點。皇室憑藉特殊的皇權地位，自幼受到良好的文化教育，享有最好的經濟、文化條件，可以佔有大量的歷代書畫藏品，有著成熟和高妙的審美眼光，擁有絕佳的書畫材料和創作工具。其藝術成品講求裝潢華貴、工巧並制。皇室書畫家的「文化基因」具有吸吮優雅、精緻藝術的特性，他們與文化上層的學子們有著密切的多重聯繫，因而有著較強的文化功底和藝術審美力。由於他們與皇權關係密切，因而占據了文化上的統治地位，在創作優雅藝術方面，參與引領新的藝術時尚。但他們的社會生活受到較大的地域局限，繪畫題材不夠豐富，繪畫主題和構思趨於單一。

歷代帝王特別是宋代皇帝評判宮廷畫家均採取雙重標準。皇室畫家和宮廷專職畫家的藝術活動均屬於宮廷繪畫的範疇，作為宮廷繪畫活動的主持者皇帝要求宮廷專職畫家聽命於皇家的藝術苛求，免除他們的一切藝術個性，必須「筆意簡全，不模仿古人而盡物之情態形色，俱若自然，意高韻古為上；模仿前人而能出古意，形色象其物宜，而設色細、運思巧為中；傳模圖繪，不失其真為下。」[2] 一言以蔽之，就是要求他們的繪畫手法應當細膩如真、且生動自然，服務於朝廷的政治需求，具有朝政紀實或藝術欣賞的功能。但對皇室畫家，則重在表達自己的閒情逸致和筆墨情趣。然而，宗室過於沉溺書畫藝術，必定會帶來一定的負效應，如出現怠政、失察、慵懶等冗病，或者以藝代政，這是事物走向極端化的必然結果。

兩宋（960－1279）的趙宋家族，歷時三百十九年，共傳十七

帝，多數成年皇帝都擅長書法或繪畫，或書畫皆長。趙氏家族在兩宋時期留下擅長或雅好書畫之名的族人就有七十人之多，其中包括女性宗族畫家，若再加上外戚，約有八十多位享有盛名的書畫家或雅好者。這是一個龐大的政治家族，也是一個出色的藝術家族。

趙宋皇室倚重文化藝術不是突發性的，從其宗族的發展歷史來看，經歷了一個漫長的演化階段，特別是隋唐兩朝皇帝立國後對文化的重視，使趙宋家族的先輩認識到文化統治的重要性。就趙宋家族的統治思想的嬗變來看，從文武並治到重文輕武，這個過程經過了百餘年的統治歷史，當這個統治觀念走向極致之時，出現了宋徽宗的亡國統治。因而，宋徽宗嗜藝怠政，不是偶然的，而是趙宋家族主張「文治」的統治觀念走向誤區的必然結果，「文治」的極端化即以書畫藝術取代政治統治。

趙氏家族書畫藝術的高潮期與翰林圖畫院和翰林書院的藝術高峰幾乎同步，使宮廷書畫進入了整體性發展的藝術局面。可將趙宋家族書畫藝術的發展分爲五個歷史階段：

1.濫觴階段。北宋初期，主要處於建立書畫收藏和創作機構的階段，完成一些重大的文化工程。宗室後裔們對藝術的青睞是從研習書法開始的，進而發展到收藏先賢書畫，最終達到對繪畫藝術的雅好。面對各種繪畫流派，他們對文人筆墨尤爲熱崇，幾乎經歷了四、五代宗族書畫家努力的結果，才有了趙元儼、趙元傑、趙惟和、趙令時等書畫名流。

2.初興階段。宋初諸帝均強調族人通過研習書法來增強文質。北宋中期，宋仁宗將宗室書畫領進了第一個高潮，除了培養出英宗、神宗等皇帝書畫家外，還出現了趙頵、趙宗漢、趙克瓊等名家，還有李瑋和後來的王詵等駙馬畫家。在內廷興起了小景山水的繪畫形式，宗室畫家們從對書法的喜好進階爲對文人畫活動產生興趣，爲宋徽宗書畫高峰時代的到來作出了積極的鋪墊。兩宋宗室書畫的發展和演進並不是孤立的，而是與當時藝術的發展狀況——特別是文人書畫的興起和宮廷繪畫的興盛密切相聯，且深深地融入其中。

　　3.高峰階段。北宋末宋徽宗的時代，是宗室書畫進入了第二個高峰並達到峰巔，宮廷繪畫機構、書畫著述與教育、收藏、鑒定、著錄等都得到了空前的發展和完善。在徽宗朝形成高峰的寫實繪畫，其中包括人物畫、工筆花鳥和界畫、青綠山水等，這個高峰的峰巔出現了張擇端、王希孟、李唐、蘇漢臣等宮廷專職畫家，與此同時，在宗族畫家中最傑出的代表是宋徽宗趙佶及其子輩書畫家，他們不僅延續了寫實繪畫，而且興起了文人的筆墨意趣，尤其是宋徽宗的瘦金書，是這個時期最具有創意的書體。北宋中後期，長於書法的宗族畫家們十分關注在此時蓬勃興起來的文人畫之活動，並從中獲得了一些文人畫家儒雅清淡的筆墨意趣，至南宋，文人畫的筆墨漸趨時尚。

　　4.持續階段。南宋前期，高、孝兩宗尚處於恢復和中興皇家書畫的時期。趙伯駒、趙伯驌兄弟依舊保持了北宋青綠山水的高峰狀態，蘇、米、黃的書法藝術被定為一尊，因而有了趙構、吳琚等人的仿米、仿黃之書。

　　5.文人畫階段。南宋中、後期，宗族畫家失去了像徽宗那樣狂熱的藝術推崇者，在高宗朝維持了一段水墨寫意後，漸漸沉淪下去，直到南宋末年，遠離都城的「孟」字輩宗族畫家異軍突起，達到了宋宗室文人畫藝術的高峰，大大發展了文人一路的繪畫韻致。

　　趙宋皇族的書畫藝術雖不能囊括整個宋代的書畫歷史，但至少可以說，這個家族所掌控的宮廷繪畫機構、宮廷書畫收藏和他們所推崇的藝術觀念及其藝術活動，代表了這個時期最為突出的藝術成就，他們的藝術佳跡是這個時代乃至是整個民族文化的精粹之一，應當將他們失敗的政治統治與成功的文化業績區別開來，分別給予辨證分析與客觀研究。

注釋：
【1】春秋時代將禮、樂、射、御、書、數，統稱為「六藝」。
【2】南宋·趙彥衛《雲麓漫鈔》卷二、頁28，唐宋史料筆記叢刊本，中華書局1996年3月第1版。

壹・引子

　　西元1127年春的某一個陰霾之日，兩批共三千多衣衫襤褸的中原男女在金軍刀槍的押送下掩面北行。在這些人群中，高聳著一匹瘦馬，上面坐著宋徽宗趙佶，他依舊是一身黑色的道袍。散亂的人群一直向北蠕動到燕山，趙佶又想起了前幾日餓死在途中的燕王，女真人裝殮他的只是一具馬槽，馬槽長不足以盈燕王之身，露出了雙腳，被焚化于荒野……。【1】嗚呼！燕王府治非燕地也，葬身於斯，是為歸燕矣。汝有所終，且不知朕將歸往何方？忽然，一片杏樹林出現在趙佶的眼前，打斷了他的哀思，一根花枝迎面掠過，撩撥了趙佶絕望至極的心弦：朕嘗以情寫汝，《五色鸚鵡圖》與《杏花鸚鵡圖》是也，噫！朕身陷囹圄，枉睹汝色，今惟有此歎：

> 裁減冰綃，輕疊數重，淡著胭脂勻注。
> 新樣靚妝，豔溢香融，羞殺蕊珠宮女。
> 易得凋零，更多少無情風雨。
> 愁苦。
> 問院落淒涼，幾番春暮。
> 憑寄離恨重重，這雙燕，何曾會人言語。
> 天遙地遠，萬水千山，知他故宮何處。
> 怎不思量，除夢裏有時曾去。
> 無據。
> 和夢也新來不做。

　　這就是宋徽宗趙佶的詞《燕山亭・北行見杏花》。他因寵信奸佞、荒淫誤國，在1127年與其子欽宗趙恒同時被金兵擄往北方五國

城，在這萬里北行的途中，忽見爛漫的杏花，百感交集，於是寫下了這首詞。他在想什麼？他的內心世界還裝著當年奢華的宮廷生活嗎？

　　在他寫到「愁苦」之時，也許想到了南唐後主李煜，是趙佶的先祖滅了南唐，生擒李後主至汴京，李後主在亡國的情境中寫下了「問君能有幾多愁？恰似一江春水向東流！」的攝魂詞句。李後主被囚死，而趙佶的雅好與他媲美，工書畫，通音律，善填詞，此番押解，性命保否？入夜，趙佶蜷縮在燕山僧寺裏，面對土牆，他想起了自己的處境：

> 國破山河在，宮廷荊棘春。
> 衣冠今□□，□作虜朝臣。【2】

　　宋徽宗趙佶無論如何也不會想到，一百五十年後的德佑二年（1276）三月十五日，在元朝大將伯顏的押解下，趙宋家族的宋恭帝趙㬎、全太后和謝道清太后在這條北行的大道上重蹈覆轍，他們也許會看到與趙佶所見相同的景物，不同的是，皇室的嫡親後裔們大都江郎才盡，已寫不出什麼詩篇來了，不過，與謝太后一併被擄掠至元大都的宮女章麗眞寫下了一首相當著名的《長相思》：

> 吳山秋，越山秋，吳越兩山相對愁，長江不盡流。
> 風颼颼，雨颼颼，萬里歸人空白頭，南冠泣楚囚。

這全然是：一個宿命的政治家族，一個卓越的藝術家族！

注釋：
【1】事見南宋・曹勳《北狩見聞錄》，叢書集成新編之一一七，新文豐出版公司印行。
【2】轉引自民國・丁傳靖輯《宋人軼事彙編》上冊，卷二、頁62《雪舟脞語》。

貳· 有關趙宋家族

　　趙姓是中國古代最古老的姓氏之一，代表了北方農耕文明的姓氏，在建立宋朝之前就湧現出諸多人賢才傑，有過輝煌的族史。趙宋遠祖生活在中國的北方和西北，在同北方和西北少數民族的交往中形成了獨特的生存方式，特別是與遊牧民族在政治上媾和、在文化上融合、在土地上退讓的交往策略是趙宋家族的「文治」思想的前源，極大地影響了趙家立國之後與北方遊牧民族的交往手段。

一、趙姓的由來

　　古代關於宗族姓氏的種種傳說，難免會出現穿鑿附會的地方，可以確信的是，趙氏的先祖有一技之長，如馴獸、駕車、射騎等，以此輔佐帝王治國。戰國時期，趙氏在實力大盛時，曾參與「三家分晉」，建立了趙國，後被秦國所滅。

　　太史公司馬遷在《史記·趙世家》曰：「趙氏之先，與秦共祖。」《史記·秦本記》曰：「秦之先，帝顓頊之苗裔孫曰女修。」可知趙姓的先祖是軒轅黃帝之孫，名為女修。相傳，女修吞玄鳥卵而生大業，這當然只是個傳說，但從中可以推導出這個時期的女修係出於知母不知父的母系氏族社會。大業娶少典部落女子華為妻，生子大費即伯益，他輔佐大禹治水，娶帝舜之女，大費善於調教禽獸，舜賜姓嬴，嬴為「燕」的異體，意為玄鳥。大費得子大廉，人稱鳥俗氏，其後代得祖傳馴養鳥獸之法，入商、周王宮為太戊駕車。如大廉的第十五代孫造父調馴出千里馬，在為周穆王駕車前往西天巡遊狩獵時，造父拉著周穆王星夜東歸鎬京，平定諸侯國的叛亂。為褒揚造父輔佐之功，周穆王將趙城（今山西洪洞北部）賜予造父，自此，造父改嬴

三、趙宋家族的構成和命線及族脈

　　趙宋皇族是由趙匡胤、趙光義、趙廷美兄弟三人繁衍出來的，[1]其一是兄宋太祖趙匡胤的一支，以從事藝術者居多，至南宋孝宗朝始重返帝位。

　　其二是太祖弟太宗趙光義的一支，一直把持著北宋帝位，以從事政要者居多，其中亦不乏長於書畫之人，如宋徽宗。

　　比較而言，太祖一支在山水畫和文人畫方面的造詣較突出，太宗一支在藝術上具有兩極分化的特點，天才和庸才各顯其能，在管理宮廷文化和藝術方面，遠勝於太祖一支。

　　其三是趙廷美（947－984），字文化，本名光美。趙光義得位後，怕他身居京畿，起謀反之心，將廷美這一支遷貶到房州（今湖北房縣），最終，憂悸而死。廷美有十子，其後代人數眾多，多流散在川、貴、桂、閩等邊遠地區，以從事地方官和文事者居多，在文學史上尚有一席之地。

　　趙宋家族是一個富有藝術基因的政治群體，但這個家族的生理基因有著嚴重的問題，特別是心腦血管方面的疾病，鮮有長壽者，這和他們所統治的國家一樣，也有著先天性的痼疾。

　　以現代醫學的研究成果來考察宋朝成年皇帝的壽限，不難發現他們死亡的主要原因。如：太祖五十二歲終、太宗五十九歲終、眞宗五十五歲終、仁宗五十四歲終、英宗三十六歲終、神宗三十八歲終、哲宗三十四歲終、徽宗五十四歲終、欽宗六十二歲終、高宗八十一歲終、孝宗六十八歲終、光宗五十四歲終、寧宗五十七歲終、理宗六十歲終、度宗三十五歲終、恭帝五十三歲終，很顯然，除了高宗壽達耄耋是一個例外，很少有年達花甲者。

　　其中不難看出，宋朝諸帝的死亡年齡有兩道線，第一道死亡線是三十幾歲，第二道死亡線是五十幾歲，有四分之一的宋帝越不過第一道死亡線，如英宗在治平三年（1066）十一月再次「不豫」，並出現了失語等臨床症狀，神志處於半清醒狀態，實際上，英宗已經是第二

次患腦血栓，不到五個月便去世了；越過第一道死亡線的宋帝絕大多數沒有越過第二道。這兩個年齡段是心腦血管疾病的高發時段，一方面是家族病史的原因，另一方面與皇室奢靡的飲食習慣有關，加上兩宋皇帝崇文抑武，缺乏武功訓練，大大增加了血液的粘稠度，使心腦血管梗塞或破裂的機率增大，造成急性死亡。

歷史上有關於趙光義在「燭影斧聲」之中弒兄篡位的傳說，[2]在今日幾乎成為定論。這大概冤枉了有瓜田李下之嫌的宋太宗，太祖很可能患有家族性的心腦血管疾病，加上他與趙光義當夜痛飲，是導致猝死的直接原因。但不管怎樣，趙光義在其兄有兩位已成年兒子的情況下，代兄自立，是有悖於封建倫常的，不可能不被後人猜疑趙匡胤的猝死與他有關。

還有一個例外，就是北宋末帝欽宗活過了花甲之年，這更能解釋上述推理的存在，他在二十七歲時即1127年，被金軍擄到五國城越點（今黑龍江依蘭縣），結束了養尊處優的帝王生活，他竟然在那個艱苦的環境裏生活了三十四年（要不是他被女眞貴族射殺而死，恐怕還能活得更長）。主要是女眞人徹底改變了他的生活習慣，長期粗茶淡飯。這不能不說趙氏家族的病理基因和不良的宮廷生活方式導致了他們的短命，對宗室畫家來說，客觀上大大縮短了他們的藝術生命。

宗族繁衍的興盛程度是宗族文化藝術承傳和發展的基礎。長達三十二卷的《宋史‧宗室世系表》收錄了自趙匡胤輩至十二世的後代男女，累積數達12萬人，特別是在徽宗朝，宗族的繁衍達到了高峰，據宋宗正寺《仙源類譜》所錄，僅太祖後裔的「令」、「子」字輩的人數竟達1800多人，太宗後裔的「士」、「不」字輩的人數更是達到了3400多人！然恰恰是在「令」、「子」、「士」字輩中湧現了不少書畫高手。

趙宋家族眾多的後裔，一方面體現了家族中絕大多數成員豐厚的經濟實力，另一方面也反映了這個家族具有旺盛的生育能力。「靖康之難」暫時打斷了趙宋家族的繁育之盛，除徽、欽二宗外，宗族們大多向南繁衍子孫。在眾多的趙姓宗族中，不乏賜姓趙的功臣，如趙良

參・北宋初期趙氏家族的藝術活動

　　北宋初期特指太祖、太宗和眞宗三朝（960－1022），歷時62年。

　　這個期間確立了兩宋政治統治以「文治」爲主的基本策略，在此前提下，皇室和宮廷書畫藝術的發展有了一個穩定並不斷擴展的空間，太祖、太宗通過引發宗室家族對書畫藝術的愛好在內廷營造出熱衷文治的儒雅氣氛。比較而言，太祖收羅前朝畫家及遜朝書畫藏品，他注重繪畫在軍事上的實際功用，爲北宋書畫藝術的發展做好了文化準備。太宗在登基之前就雅好書畫收藏，對未來利用書畫已有了一定的方略，他充分利用了太祖創造的人才條件，基本完善了宮廷繪畫機構的大體建制，宮廷畫家們紛紛找到了自己的藝術歸宿。而眞宗朝，基本上形成了北宋的國土格局，內廷已有了足夠的雅興，雅好書畫藝術在內府受到鼓勵。趙宋家族的後裔們除了書畫藝術之外，在其他方面如哲學、文學、史學、醫學、地理等有著述者頗多，並且形成宗族中不同的分支有不同的文化造詣與成就。

一、宋太祖趙匡胤的文功武略

　　宋朝開國皇帝趙匡胤以不流血的政治手段建元立國，促使他和繼位者趙光義對一系列「文治」手段的思索，制定出抑武揚文的統治策略，在內廷營造出崇尚文化藝術的儒雅氣氛，這成了趙氏後代發展書畫藝術的政治背景。

1. 太祖「文治」思想的產生與實踐

　　趙匡胤出生於五代掌握兵權的軍閥之家，其父趙弘殷是後周顯德年間（955－959）的左驍騎衛上將軍，後唐天成二年（927），趙弘殷

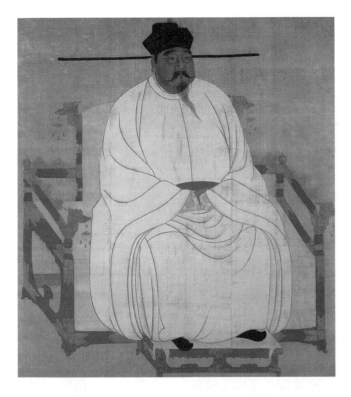

圖1.《宋太祖坐像》
軸 絹本 設色
191×169公分
台北 國立故宮博物院藏

　　與杜氏在洛陽生下趙匡胤。趙弘殷酷好收藏古書，這些古書成了其後代的智囊，也是趙宋皇帝奉行「文治」的初始之源。

　　後周末年，周世宗去世，年僅七歲的恭帝柴宗訓即位，大權操縱在老臣的手中。西元960年之時，鎮州、定州傳來了契丹入侵的謠言，後周朝廷急忙派時任殿前策點檢的趙匡胤發兵拒敵，但事前的種種跡象已讓民間百姓看出此事的結局，並出現謠傳：「策點檢為天子」。果然，趙匡胤率軍到陳橋驛就發生了兵變。

　　趙匡胤率軍到達陳橋驛時，他喝了幾杯酒就睡著了。到了黎明時分，他麾下的幾位部將叩開趙匡胤臥房的門，說道：「諸將無主，願冊太尉為天子！」趙匡胤假意推脫，但部將們不由分說，將事先準備好的黃袍往趙匡胤身上一披，造成趙匡胤繼位既成的事實，是為宋太祖，史稱「陳橋兵變、黃袍加身」。從此，展開了宋朝的歷史。

　　宋初二帝（太祖、太宗）共進行了十七年的統一戰爭，基本上結

束了五代十國的分裂割據局面。國家統一後，中央便直接派遣文官出任知州、知縣，由是消弱了藩鎮的統治權力，大大加強了中央集權。類似這種文治與集權相結合的政治手段尚有許多，不一一枚舉。最突出的事例是「杯酒釋兵權」：唐末至五代十國，藩鎮割據，擁兵自重，四處稱王稱霸，這使宋太祖不堪憂慮，並促使他下決心以文勸的方式，使地方武裝歸於中央。建隆三年（962）二月， 宋太祖設宴邀請五代殘餘藩鎮武行德、王彥超、白重贊、 楊延璋、郭從義等人，在酒宴中以軟硬兼施的方式勸五人多積銀享樂，使五人明白其意而自動解除兵權，自此中央集權控制了地方的軍政。

趙匡胤「陳橋兵變」，是中國歷史上難得的一次不流血的政變、和平的權力轉移，「杯酒釋兵權」也是一次極為順利的皇權集中。宋太祖立國之初的兩次不流血的權力轉移之成功，讓他深刻理會宰相趙普的一句話：「半部《論語》治天下」的政治含意，感悟出以「文治」的方式鞏固政權的重要性，因此形成了「重文抑武」的治國之策和族規家訓。在吏治方面，以「文臣代闕」、「文臣統兵」、「以文制武」、「文德致治」，不斷加大文官在職官中的人數比例，甚至以文人為將。

以文治為主的宋朝政治，出現了一系列前所未有的保護敵國文化的舉措，如宋朝破敵國都城，大都奉旨不屠城、不濫殺無辜，如太祖厚待周世宗的子孫，注重搜尋和保護前朝的文化財富。

文治往往與節儉相聯。太祖少年時，家境清寒，磨礪出節儉的生活習慣，他一生律己甚嚴，極為節儉，奉行「一人治天下，不以天下奉養一人」的古訓。皇后曾對他說：您做天子日久，為何不用黃金裝飾一下轎子，以壯帝威？太祖笑道：我以四海之富，不但能用金子裝飾轎子，而且可用黃金打造宮殿。但是，念在我為社稷理財，豈可妄用？他還幻想等國庫存夠了錢，再將石敬瑭割給契丹的燕雲十六州贖回來。宋太祖這種克勤克儉的治國精神固然可佳，但是他的節儉被他的後代們變成了消極守成，那種靠贖金得平安的觀念使軍中滋生出惰性，最終擺脫不了因驕奢淫逸而誤國、亡國的命運。

　　宋太祖總結出五代十國朝廷短命的原因是：這些朝廷沒有使朝臣們建立忠君孝主的觀念，所以太祖將獎勵氣節作爲「文治」的具體內容之一，結果在朝中和軍中形成了忠君意識乃至愚忠觀念。朝中不斷出現正反兩方面的忠臣，比如正面的忠臣有：寇准、包拯、范仲淹、韓世忠、岳飛、文天祥等人，反面的「忠臣」也是皇帝一手造就出來的，如北宋有童貫、蔡京等「京師六賊」，南宋有秦檜、史彌遠、賈似道等佞臣，可見忠君思想貫穿了兩宋始終。

2. 太祖的藝術貢獻

　　宋太祖和宋太宗由於受自身文化底蘊的限制，兄弟倆只是雅好書法，幾乎不涉足繪畫領域，他們對宮廷繪畫的貢獻主要是兩個方面：（一）在汴京聚集了來自八方的宮廷畫家。（二）彙集了天下書畫名跡。爲皇家收藏和繪畫機構的建制做好了鋪墊，也爲北宋中、後期趙氏家族書畫藝術的興盛奠定了十分重要的基礎。

　　可以說，自太祖起，已興起了對書畫的雅好。趙匡胤出於北宋「文治」方略的需要，他對先賢書畫，也是十分珍重，「太祖平江表（即南唐，引文裏括弧中的內容爲筆者所加，下同。），所得圖畫賜學士院，初有五十餘軸，及景德咸平中，只有《雨村牧牛圖》三軸，無名氏，《寒蘆野雁》三軸，徐熙筆，《五王飲酪圖》二軸，周文矩筆，悉令重裝褙焉。」【1】

　　趙匡胤對亡國畫家十分器重，有目的地集中了西蜀和南唐的畫家。統一西蜀後，他積極搜尋蜀地畫家，對花鳥畫家黃筌、黃居寀父子尤爲厚愛，黃筌被命爲太子左贊大夫。趙元長原爲孟蜀天文官，本應處斬，太祖念他擅畫，予以赦免，並發配文思院爲匠人，元長畫馴雉於御座，引來眞鷹搏擊，頗得太祖賞閱；入太宗朝，元長轉爲圖畫院藝學，並詔畫東太一宮貴神像。太祖召集的西蜀畫家還有勾龍爽、夏侯延祐等，均給予較高的待遇。趙匡胤還收羅了來自南唐的蔡潤、徐熙孫徐重嗣、王齊翰、董羽、曆昭慶、趙光輔等，後來均成爲宮廷繪畫的主筆。在收留前朝的北方畫家中，更見太祖的一番苦心。五代

北方，戰亂迭起，宮廷畫家屢遭擄掠，如王仁壽、焦著、王靄等侍奉後晉高宗石敬瑭朝（936－942），遼大同元年（947）太宗耶律德光滅後晉，三位畫家皆被擄走，趙匡胤立國後，遣驛使索要三位畫家，只剩下王靄一人了，餘皆亡故。

　　宋太祖是北宋最善於將繪畫用於軍事目的的君王。他十分看重王靄描繪人物肖像的藝術能力，王靄曾奉詔於定力院寫宣祖及太后御容，梁祖眞像。起初，王靄被宋太祖「授圖畫院祗候。遂使江表，潛寫宋齊丘、韓熙載、林仁肇眞，稱旨，翰林待詔。」[2]他通過觀察敵國首腦的肖像來瞭解他們的氣質、心態、才氣和能力，以便作決策。南唐後主李煜也通過遣派使臣畫家瞭解北方敵手宋太祖的形貌和魄力，當他看到黝黑而健碩的宋太祖畫像，已暗暗感到一股咄咄逼人的氣勢將摧垮南唐江山。

　　繪製這類具有間諜作用的繪畫，還被宋太祖作爲離間敵方的手段，以達到借刀殺人的目的。據載，趙匡胤設計，暗中獲得了南唐重臣林仁肇的畫像並懸掛於空館，宋臣告知這是林氏的新館，南唐使臣見狀後立即稟報李後主，後主李煜誤以爲愛將林仁肇已暗降宋軍，旋即除之，[3]加速了南唐的滅亡。

　　趙匡胤成長在都市文化裏，他繼承了父親好藏書之習，養成了在戰爭中讀書的習慣，以至於隨身攜帶書籍達數車之多。他是宋代第一位注重書藝的皇帝，惜無眞本傳世。「太祖書箚有類顏字，多帶晚唐氣味。時時作數行經子語，又間有小詩三四章，皆雄偉豪傑，動人耳目，宛見萬乘氣度。往往跋云：『鐵衣士書』似仄微時遊戲翰墨也。」[4]他常常作數行經子語，書「天下一統」四大字，駭人魂魄。趙匡胤還會吟詩，間作小詩三、四章，氣度雄偉豪放。曾有詩作，名《日》：「欲出未出光辣達，千山萬山如火發。須臾走向天上來，趕卻殘星趕卻月。」其文詞雖不夠精巧雅致，但詩中透露出的王者之氣是宋代其他皇帝所沒有的。

　　太祖一立國，就重新建立了書判制度，以別於唐朝。建隆三年（962）詔曰：「書判拔萃，歷代設科。頃屬亂離，遂從停罷。將期得

士，特舉舊章。宜令尙書吏部條奏以聞。」這樣，初步形成了模仿唐代選拔官吏的四條標準：「身、言、書、判」。【5】據《宋史・職官志》載，內廷還設立了「楷書」、「書令吏」等職官，承擔文案抄錄之職，重書求文，蔚然成風。

二、宋太宗的藝術先導作用

宋太宗趙光義本人並沒有太多的藝術創作，但他給予了宮廷畫家相當高的政治待遇，通過宮廷書畫機構的設置，使書畫家有了一個穩定的安身立命之地。他組織文臣整理、著錄了太祖和他搜尋來的先賢書畫，開兩宋摹勒上石、鑒藏著述風氣之先。

1. 太宗與宮廷文職機構及編書活動

趙光義在北周官至內殿祗候供奉官都知，這是一個文官的職位，因此使他深刻認識到立國後開科取仕、完善內廷文職機構的重要性。976年即位後，他通過整理古籍的手段將「文治」理想逐步變爲現實，並確立了宋代科舉取仕的體制，完善了宋代的館閣機構。

如果說太祖是宋代文治觀念的宣導者，那麼，太宗則是這個觀念的實現者。太宗實施了許多影響後世的文化工程。他派員在江南購求圖書文籍，並組織官修力量對全國的典藏圖書進行校勘、編修，在太平興國年間編纂得最多，如綜合性的類書《太平御覽》、小說類書《太平廣記》、文學作品類書《文苑英華》，以及醫學類書《神醫普救方》、《太平聖惠方》等等，其工程量爲兩宋之最，其中《太平御覽》卷七百五十至七百五十一，載錄了孫暢之《述畫記》、張彥遠《歷代名畫記》等許多畫史名著，《太平廣記》卷二百一十至十四則記述了漢唐之際的畫家傳記，表明了朝政對古代繪畫史籍和名師大匠的關注程度。

2. 太宗與國初畫家

　　太宗在書畫方面最重要的舉措是在雍熙元年（984），參照南唐的翰林圖畫院機構，在內侍省之下設立了翰林圖畫院，圖畫院和後來的書院與醫學、算學一併直屬於中央政府，翰林院在宣佑門內東側，掌供奉圖畫、弈棋、琴院之事。【6】

　　在太宗的眼裏，最具有功用的還是肖像畫家。他任開封尹時，就注意吸納畫家，如肖像畫家牟谷就供奉在趙光義的潛邸裏。太宗登基後，賜他圖畫院祇候。牟谷與眾不同的是，他是一位長於相術的肖像畫家，端拱年間（988－989），他奉旨前往交趾（今越南南部）密繪安南王黎桓及其臣佐的肖像，不順的是，他在海上漂泊了十多年才回來，此時，太宗已駕崩了，他遂閒居於城外。繼位者眞宗幸臨建隆觀，看到牟谷以太宗像縋於戶外，召人拘來詰問，谷據實以對，遂厚賜之。

　　太宗繼位後，將太祖朝的宮廷畫家留在宮裏，並給予許多優厚的待遇。太宗命黃筌子黃居寀爲翰林待詔、朝請大夫、光祿寺丞、上柱國、賜金魚袋。太宗又敕高文進爲祇候，請他推薦與他相當的畫壇高手入宮，高文進稱另一位人物畫家王道眞「出其上」，王道眞也被召入畫院爲祇候。趙光義還注意尋求流浪畫家，如他的外戚孫四皓有一門客姓高名益，因善畫人物而被太宗相中，授翰林圖畫院待詔，成爲畫佛教壁畫的主筆。又經高益推薦，將山水畫家燕文貴等召入畫院爲祇候，端拱年間（988－989）奉旨進畫扇，太宗覽之甚悅。宋太宗還收留了肖像畫家僧元靄，太宗在後苑賞花，烏巾插花，命元靄傳寫，元靄一揮而就。特別是太宗滅南唐後，他將李後主朝的翰林圖畫院裏所剩下的畫家們一一吸引到京師，如善畫魚龍的董羽爲圖畫院藝學、請徐熙之孫徐重嗣供奉畫院。他們成爲太宗朝翰林圖畫院的第一批畫家。

　　值得注意的是，自宋初始，宗室畫家無一人供職於翰林圖畫院或書院，可見，趙宋皇帝們注重的是利用繪畫藝術來維繫朝政並陶冶族人，並不等同於僕役從事的工匠性繪畫。

3. 太宗與宗教繪畫

　　太宗是北宋佛教和道教藝術活動的奠基者。由太宗組織的最大群體性的繪畫活動是重修大相國寺並重繪佛教壁畫，太宗給宋初宮廷的人物畫家們提供一個巨大的藝術舞臺。大相國寺是開封最大的寺廟，有六十多個院，唐代吳道子曾在此繪製過文殊和維摩等佛像。最先是高益、高文進、李用及、王道眞、李象坤、燕文貴等成爲畫制開封佛教壁畫的經典巨制大相國寺壁畫的主力。

　　太宗亦崇尙道教，有其特殊的政治目的，太祖之死撲朔迷離，趙光義代太祖長子即位，有悖於封建倫常，太宗登基後頗有危機感。他不得不乞靈於道教，編造出翊聖眞君輔佐宋室並預言晉王應繼帝位之說，借道教的符咒讖語表明他繼承皇位是承應天理。趙光義即位後在終南山上大規模地修建了上清太平宮，在汴京城裏修建太乙宮、上清宮等道觀，搜集、整理了七千餘卷道經，正如薄松年先生所說：「這些活動推動了道教美術的發展，也爲日後眞宗崇道作了鋪墊。」

　　太宗十分關愛長於宗教繪畫的宮廷畫家，如高文進，因繪製了大量的佛教壁畫，太宗特賜他「待詔」官職，還賜他一套在相國寺東面的居所。當高文進老年時，病臥不起，太宗還派醫官前往治療，其關愛所至，高文進竟然病癒，奉旨繪製東太一宮貴神列位。太宗對宮廷畫家也頗爲寬容，對抗旨者也不追究。一日，太宗詔畫院畫家畫紈扇，唯有祇候李雄不從，曰：「臣之技不精於此。所學者不過鬼神，雖三五十尺，亦能爲之。」太宗拔劍欲斬，李雄毫無屈意，太宗竟饒他一命，逐他還鄉北海（今山東益都）。李雄回鄉後，在龍興寺果然畫出了大幅鬼神壁畫。【7】

4. 太宗的藝術收藏活動

　　太宗即位前就留意收藏書畫，曾得南唐王齊翰的《十六羅漢圖》，登基後改名爲《應天國寶羅漢》。開寶年間（968－976），趙光義獲得被俘的李後主的周文矩《南莊圖》，藏於秘府後視爲重寶。太平興國年間（976－984），宋太宗詔令天下郡縣，搜求歷代前賢墨蹟

圖畫，命黃居寀和高文進奉旨奔赴各地尋訪民間圖畫。「先是荊湖轉運使得漢張芝草書、唐韓幹馬二本以獻之。韶州（今廣東韶關）得張九齡畫像，並文集九卷表進。後者繼之，難可勝紀。」【8】「蘇大參雅好書畫，風鑒明達。太平興國初，江表平。上以金陵六朝舊都，復聞李氏精博好古，藝士雲集，首以公倅是邦，因喻旨搜訪名賢書畫，後果得千餘件上進。」【9】最後，由黃居寀、高文進等奉旨鑒別、整理蘇大參收集到的先賢書畫，以供御覽。

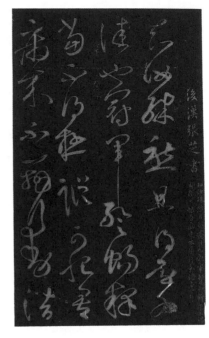

圖2.後漢 張芝《冠軍帖》局部 拓本
　　宋太宗曾親自組織書畫鑒藏活動，詔令天下郡縣，搜求歷代前賢墨蹟圖畫，張芝的草書即是其藝術收藏活動的例證之一。

太宗親自組織書畫鑒藏活動，據北宋劉道醇所云：「（王）士元嘗為孫四皓【10】之客，甚見推待。唐有名畫斷，第其一百三人之姓名；太宗天縱多能，留神庶藝，訪其後來，復得一百三（缺「十」字）人，編次有倫，亦曰名畫斷。孫氏謂士元曰：『上為畫斷以續唐本，子其謂何？』士元乃沉默思慮，采唐來諸家之長，為《武王誓師獨夫崇飲圖》。京師之人詣孫館者，日不可計。中有歎者曰：『王君之意，與六經合，觀其事蹟，不覺千古之遠，非精慮入神，何以至此？』孫氏不敢私有，進與天子，下圖畫院品第之。」趙光義還著有《名畫斷》，據近人謝巍在《中國畫學著作考錄》（上海書畫出版社出版，頁108）考訂，這本《名畫斷》實際上是唐代朱景玄《唐朝名畫錄》（一名《唐朝畫斷》）的續書，「其續則始自唐大中，歷五代，而止宋開寶以前。其品評畫人凡一百二十人，其體例蓋亦分神、妙、能、逸四品。是書不見有傳本，亦不見他書有引文，難考其詳。蓋為

宸內專藏，趙炅自賞之物，未曾刊佈，故《崇文總目》亦不見收。而孫四皓甚愛藝術又爲宋神宗之近戚，故得聞知，或曾賜覽，遂有是說。是書約撰於開寶年間（968－975），其佚約在靖康二年（1127）之時。」謝巍之說不無道理，這是一次由宋太宗組織的鑒定著錄書畫的重要活動，未必是太宗御作，可以說，這是中國歷史上皇帝第一次組織宮廷書畫的著錄活動，北宋初內府的《名畫斷》爲徽宗朝編撰大型著錄書《宣和畫譜》和《宣和書譜》作了前期準備。宋太宗對書畫著錄的重視，將推動其後代關注畫學理論、整理內府書畫等藝術史活動，使北宋在這個領域裏達到了空前絕後的藝術高度。

太宗在鑒賞書畫時，念念不忘從中找出樣本，以激勵後學。南唐滅亡後，江南布衣徐熙的畫被送到內府，一日，太宗「見熙畫安榴樹一本，帶百餘實，嗟異久之，曰：『花果之妙，吾獨知有熙矣，其餘不足觀也。』」【11】太宗將此圖宣示給畫院畫家，要求他們以此爲花卉畫的範本。

太宗對向朝廷呈獻法書名畫者，則有寵倖。如王文獻家書畫收藏甚富，其子貽正繼爲好之，嘗往來京、雒間訪求名跡。貽正向宋太宗覲獻所藏書畫十五件，太宗擇其法書五卷、名畫三卷，其餘奉還並賜御禮。

5. 太宗的文化營造活動

太宗十分注重營造文化工程，端拱元年（988），他在崇文院之中堂置秘閣，命吏部侍郎李至兼秘書監，點檢供御圖書，藏於閣內。他又從中將圖畫並前賢墨蹟數千軸以藏之。淳化中（990－994）閣成，上飛白書額，親幸召近臣縱觀圖籍、賜宴，又以供奉僧元靄所寫御容二軸藏於閣。又建天章、龍圖、寶文三閣。後苑有圖書庫，皆藏貯圖書之府。「秘閣每歲因暑伏曝蕳，近侍暨館閣諸公，張宴縱觀。圖典之盛，無替天祿、石渠、妙楷、寶跡矣。」【12】

太宗完成最偉大的文化工程是淳化秘閣法帖即「淳化閣帖」，簡稱「閣帖」。淳化三年（992），他敕侍書學士王著將秘閣所藏歷代法

帖進行編目，摹刻在棗木板上，用澄心堂紙、李廷珪墨，拓成十卷，分賜大臣。其中一至五卷爲漢代和魏晉南北朝及隋、唐法書，六至十卷爲「二王」法書，共約四百五十件。淳化閣成，太宗幸臨，飛白書額。這是中國歷史上第一部刻帖，史稱「法帖之祖」，成爲後世百代集書刻帖的楷模，開創了書法史上帖學的新風尙。不過，由於王著書學欠深，法帖中難免眞贋相雜，且標題亦有謬誤，但不失其珍。

6. 太宗的書法藝術

　　宋太宗性嗜學，酷好文章、藝術，長於書法諸體爲勝，常常將所書墨蹟賞賜大臣。米芾評賞道：「太宗挺生五代文物已盡之間，天縱好古之性，眞造八法，草入三味，行書無對，飛白入神。一時公卿以上之所好，遂悉學鍾、王。」【13】太宗涉獵的書體較多，最出色的是他的草書。

　　宋太宗學書較早，且頗爲用心，不恥下問。「太宗方在躍淵，留神墨妙。斷行片簡，已爲時人所寶。及既即位，區內砥平，朝廷燕甯，萬機之暇，手不釋卷，學書至於夜分而夙興如常。以生知之敏識，而繼博學之不倦，巧倍前古，體兼數妙，英氣奇采，飛動超舉，聖神絕藝，無得而名焉。帝善篆、隸、行、飛白、八分，而草書冠絕。嘗草書《千文》勒石於秘閣。又八分《千文》及大飛白數尺以頒輔弼，當世工書者莫不嘆服。上嘗語近臣曰：『朕君臨天下，亦有何事？於筆硯特中心好耳。江東人能小草，累召詰之，殊不知向背也。小草字學難究，飛白筆勢罕工，吾亦恐自此廢絕矣。』」【14】「朕每公事退。嘗惜光景。讀書之外不住學書。除隸草外兼習飛白。」【15】

　　太宗以學習藝術爲媒介，體現了較爲親密的君臣關係。「初，太宗臨書，嘗有晟翰，遣中使示（王）著，著曰：『未盡善也。』上益勉於臨學。他日又示著，著如前對，中使責之，著曰：『天子初銳精毫墨，遽爾稱能，則不復進矣。』久之，復示著，曰：『功已著矣，非臣所及也。』」【16】

　　與尋求宮廷畫家一樣，太宗「始即位之後，募求善書者，許自言

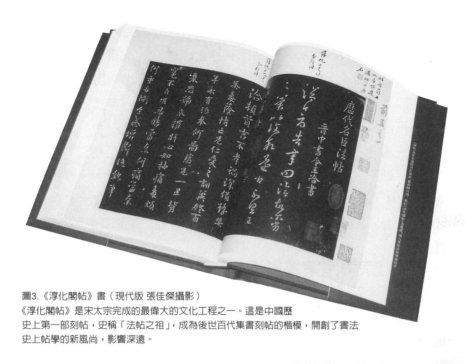

於公車，置御書院。首得蜀人王著，以爲翰林侍書。時呂文仲爲翰林侍讀，與著更宿禁中。每歲九月後，夜召侍書、侍讀及待詔書藝於小殿，張燭令對御書字，亦以詢采外事，常至乙夜而罷。是時禁庭書詔，筆跡丕變，劃五代之蕪，而追盛唐之舊法，粲然可觀矣。」【17】

　　宋太宗一生都在尋求一種書體來規範朝廷的書寫風格，自以爲此可與

統一文字同功。他找到了他所認爲理想的宮中正統書體即王著之字，王著就是前文提及執掌編、刻、印《淳化閣帖》的侍書學士。王著自稱是王羲之的後人，而獲得了太宗的信任，他以虞世南爲宗，長於用筆，字形雅美但缺乏字韻。太宗將他的字體作爲官方書體，被時人稱爲「小王書」，但其書沒有被後朝所接納。

輔佐太祖、太宗的重臣亦喜好書寫，最突出的是趙普（921－991），字則平，薊（今天津薊縣）人，官至集賢殿大學士，淳化年間（990－994）被封爲魏國公，諡忠獻。太祖、太宗的「文治」觀念在很大程度上來自於他。趙普專工筆箚，指撝審細，筆劃謹嚴。

三、宋真宗與宗室書畫活動

太宗生有九子，第三子趙元侃被立爲皇太子，賜名恒（968－1022）。他承接太祖、太宗崇尚文化的風習。997年，趙恒登基，廟號眞宗，在位二十五年。在文化方面，宋眞宗不像太祖那樣，確立國政的發展方向，也不像太宗那樣，注重設置文化機構，他所熱衷的是利用文化傳播宗教，以穩定其政治統治。相比之下，太祖、太宗所進行的是「文化功業」，眞宗的所爲實際上是「文化消費」。

1. 眞宗的藝術作用

自宋眞宗起，繼承太宗建「秘閣」藏圖文、典籍及寶物的文化功業，與太宗不同的是，太宗與太祖系兄弟關係，不宜有奉安之事，趙恒即位伊始，專爲前朝皇帝營造一項文化工程，即建造宮閣奉安前朝皇帝的御書、御畫及不能隨葬的先帝賞愛之物如圖籍、書畫、珍玩等，以褒揚先帝的文治之功。咸平四年（1001）之前，眞宗建成了「龍圖閣」，專事奉安太宗御書、御制文集、圖畫、寶瑞等。此後的北宋皇帝紛紛效仿，相繼營造了奉安眞宗圖籍、寶玩的「天章閣」（北宋歷朝皇帝像也供奉於此），奉安仁宗御書、御制文集的「寶文閣」，奉安神宗御用文寶的「顯謨閣」、奉安哲宗御寶的「徽猷閣」，世稱

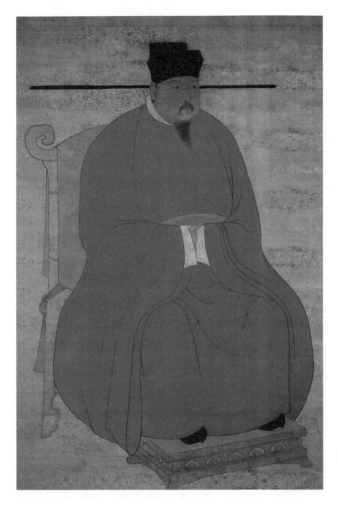

圖5.《宋真宗坐像》
軸 絹本 設色
175.4×116公分
台北 國立故宮博物院藏

「六閤」，幾乎耗盡了太祖、太宗近四十年的財政積累。

　　真宗的「文化消費」瀰漫在濃重的道教氣氛裏。他注重利用藝術
來為他所崇信的道教服務，在大中祥符年間（1008－1021），真宗對
道教繪畫的熱衷程度達到了迷狂的程度，許多畫家在繪製玉清昭應宮
的道教壁畫中，盡顯才華，武宗元把宋太宗的形像畫在洛陽上清宮的
三十六天帝中的一位，引起真宗對藝術的驚歎。他在宰相王欽若、丁
謂、林特、陳彭年、劉承規等「五鬼」的影響下，沉湎於道教神祇和

符咒之中，完全靠「神仙托夢」來治理國家，在汴京建玉清昭應宮，共有二千六百一十座殿宇建築，堪稱是宋代最龐大的宗教藝術工程，由朝廷出面，在全國招考藝匠繪製壁畫，應試者達三千餘人，在客觀上給發展宗教藝術提供了龐大的藝術舞臺。

眞宗擅長草書、飛白，遒勁而有法度，熱衷於獎掖長於書畫的皇親國戚，通過收藏他們的書畫作品、或爲他們的書畫題寫序言，促進了皇子和公主們雅好筆墨的文化風氣的形成，爲歷朝後代不斷生長出書畫家鋪設了良好的溫床。趙恒曾將所書賞賜群臣，使熱衷書畫的風習在朝臣中傳播開來。據《能改齋漫錄》載，眞宗還親自教授大臣張侍中耆、楊太尉崇勳、夏太尉守贇研習「虞世南字法，時以爲榮。」

趙恒根據宮廷畫家的畫藝水準，在翰林圖畫院設置了待詔、祗候、藝學和畫學生，使宮廷畫家的階次更爲明細。

眞宗還將繪畫直接用於戰事，將事先秘密繪製的陣圖在臨戰時面交給將帥，照圖執行，很可能宮廷畫家奉旨也參與了繪圖事宜，故宋代宮廷畫家皆授以武職，也許與此有關。

眞宗有五子，三子早夭，第六子趙禎便是後來的宋仁宗。

2. 眞宗朝宗室的書畫熱日益昇溫

宋朝經過太祖、太宗的統治，已日漸穩固，所以眞宗朝皇親、王室便開始享受太平、奢華的生活，而從事書畫活動是其文化生活的重要內容，也開始湧現了專業性很強的文學家和藝術家，漸漸形成了書畫熱潮。

（a）與真宗同輩的宗室藝術家

趙宋宗室畫家第一個被載入畫史（北宋郭若虛《圖畫見聞志》）的人是燕恭肅王趙元儼（985－1044），一作周王，太宗第八子，特受恩寵，眞宗朝咸平二年（999年），十五歲的少年趙元儼被封爲榮王，官至太師，行荊、揚二州牧。宮中稱他爲「二十八太保」，卒後贈燕王，諡恭王。他個性嚴毅，喜好收藏書籍，雅好文詞。在書法上，師法「二王」草書，工飛白有佳績。【18】豐厚的詩、書學養蘊育了他的

繪畫藝術，其繪畫才藝集中於翎毛畫和人物畫上，他精於寫真，當時的藝術評論家郭若虛見過他的《鶴竹圖》，郭氏評賞道：「雪毛丹頂，神情姿態警覺敏感，翠葉霜筠，寫盡含煙之態。」[19]他還繪有十六羅漢的畫稿，蜀人尹質描染，風骨猶在，非常格所及。其書畫已無存世。

　　楚王趙元偁，字令文，太宗子，諡恭惠，著有文集三卷，筆箚一卷，太宗為之作序，藏之秘閣，可見激賞之重。

　　越王趙元傑（971或972－1027），字明哲，初名德和，太平興國八年（983）改名元傑，太宗第五子，諡文惠。他穎悟好學，善作詞。雅好書法，以草隸、飛白為佳，建樓貯書達兩萬卷之多。

　　太宗女荊國大長公主（988－1051）是宋代最早雅好書畫的宗室女畫家，《宋史》記載她「善筆箚，喜圖史，能為歌詩，善女工之事。」[20]她性情通達，頗為節儉，是太宗七女中最受稱道的一位。

　　（b）太祖孫、曾孫輩的藝術成就

　　趙惟吉，字國祥，太祖孫，明道二年（1033）封冀王。惟吉好學能屬文，雅善草隸和飛白，真宗為惟吉所書的七卷作御制序，命藏之秘閣。

　　趙惟和（978－1013），字子禮，太祖孫，燕王德昭第五子。他雅好詩學，詩風頗為清麗，其書風亦是如此，他工筆箚，優遊於典籍之中，曾和御制詩，時稱有文理，壽僅三十六。真宗對宰相王旦等人曰：「惟和好文力學，加之謹願，皇族之秀也，不幸短命。」[21]惟和有稿二十二軸，真宗親自為之作序，藏於秘閣。

　　秦王趙廷美，雖未留下書畫之名，但他的後世略得書畫之名，如第五子趙德鈞，字子正，景德二年（1005）官拜右監門衛大將軍，追封安鄉侯。他性情雅和，擅書寫，好著文。直至曾孫輩克己、克繼皆長於繪畫（見後文）。

　　趙允寧（生卒年不詳），字德之，太宗孫，官至武定軍節度使，贈信安郡王，諡僖簡。他喜好讀唐史，通曉近朝典故。善書，攻唐代虞世南楷書尤為得力，宋真宗曾賜詩激賞之。

　　在宋真宗時期，一位法號為惠崇的建陽（今屬福建）僧人來到了京畿，他不僅帶來了南國清新優雅的詩風，而且帶來了獨具江南特色的繪畫，給北宋皇室成員的山水畫法帶來了十分重要的變化。

　　惠崇與寇准（961－1022）交遊頗善，可見他在北宋上層社會的地位。惠崇長於書法，得東晉王羲之的筆韻。他描繪詩韻，享譽當時，宋初有九位詩僧，傳有《九僧詩》，惠崇、贊寧和圓悟皆在其中。惠崇頗受歐陽修的推崇：「余少時聞人多稱其一曰惠崇，餘八人者忘其姓名也。」【22】惠崇最膾炙人口的山水詩是「春生桂嶺外，人在海門西。」惠崇的詩句充滿了畫意，他的畫更是充滿了詩情，蘇軾在觀賞了惠崇的畫後，不禁題下了「竹外桃花三兩枝，春江水暖鴨先知；蔞蒿滿地蘆芽短，正是河豚欲上時。」的名句。惠崇的山水不畫大山大水，專事描繪「蕭灑虛曠之象」，時稱「小景山水」。他的小景山水常畫四季，如秋季是「一雁孤風乍臨渚，兩雁將飛未成舉，三雁群行依宿莽，蘆花以倒江上風，雲間分飛郎可同。」【23】其繪畫創意是巧妙地將花鳥與山水結合為一體，畫家還十分善於渲染自然氣氛。

　　惠崇的畫跡幾乎不存於世，舊傳惠崇的《湖山春曉圖》卷（北京故宮博物院藏）被鑒定家認為為是明代繪畫。不過，該卷的確屬於記載中惠崇小景山水的表現形式，可作為研究惠崇繪畫的參考之用。

　　惠崇來到北宋京畿地區，特別是在上層的藝術活動，完全有可能結識皇室成員。在宋宗室畫家中開啟了繪製小景山水的先河，皇族畫家居於深宮，被宮規所圍，難以描繪遠離都市的名山大川，惠崇的繪畫構思十分符合他們的生活背景。故自北宋中期直到北宋末的宗室畫家裏，風靡著描繪京畿一帶小景山水的風習，受此繪畫影響最深的是趙令穰等宗族畫家。

注釋：
【１】北宋・郭若虛《圖畫見聞志》卷六、頁81，畫史叢書本（一），上海人民美術出版社1986

年版，凡本書用畫史叢書本，皆爲此版，以下不贅錄。

【2】同上，卷三、頁39。

【3】據《續資治通鑑》卷七記載：「南都留守兼侍中林仁肇有威名，中朝忌之，潛使人畫仁肇像，懸之別室，引江南使者觀之，問何人，使者曰：『林仁肇也。』曰：『仁肇將來降，先持此爲信。』又指空館曰：『將以此賜仁肇。』國主不知其間，鴆殺仁肇。陳喬歎曰：『國勢如此，而殺忠臣，吾不知所稅駕矣！』」

【4】南宋・蔡絛《鐵圍山叢談》卷一，頁15－16，唐宋史料筆記本，中華書局1983年9月第1版。

【5】《全宋文》卷二《宋太祖二・令尙書吏部舉書判拔萃口詔》。

【6】《宋會要輯稿・職官三十六》。

【7】事見北宋・劉道醇《聖朝名畫評》卷三、頁145，畫品叢書本，上海人民美術出版社，1982年3月第一版，凡本書用畫品叢書本，皆爲此版，後面不再贅錄。

【8】同【1】卷一、頁2。

【9】同【1】卷一、頁82。

【10】孫四皓即孫守彬（923－995），亦作孫思皓，字得之，汴京人，書學歐體，米芾稱「本朝無人過也」。官至左屯衛大將軍，階金紫邑千戶，封樂安郡侯，因得太宗賜號，遂以諧音改名爲孫四皓，享年七十三。其女被宋太宗冊封爲貴妃。見張景編《河東先生集》卷十五，頁1，《故宋左屯大衛將軍樂安郡侯孫公墓誌銘》四部叢刊初編本，上海涵芬樓景印舊鈔本。孫氏爲富家，天下誰能與之也。……公畏私，竭誠懼邪。孫氏爲貴家天下，又誰能與之也。郭若虛《圖畫見聞志》將孫守彬作爲神宗時期人，實誤。

【11】北宋・劉道醇《聖朝名畫評》卷三、頁140，版本同【7】。

【12】同【1】卷一、頁2。

【13】【15】南宋・董史《皇宋書錄》頁629，中國書畫全書（二），上海書畫出版社1993年10月第1版，本書所用此書的版本均相同，不贅錄。

【14】北宋・朱長文《墨池編》卷九《晟翰述》，頁277，中國書畫全書（一）。

【16】北宋・朱長文《續書斷》下，頁348，《歷代書法論文選》（上），上海書畫出版社1979年3月第1版。

【17】同上，頁321。

【18】飛白也稱草篆，是一種獨特的書體，與今人所說書畫筆觸中露出的飛白之意不同。相傳東漢靈帝時，工匠在修鴻都門時用白粉刷子刷字，筆劃中露出道道白絲，正巧被路過的左中郎蔡邕（蔡文姬之父）看到，他從中獲得了靈感後始作飛白書。飛白改變了楷書的形制，常用於書寫大字，題寫宮殿。北宋黃伯思闡釋道：「取其若絲發處謂之白，其勢飛舉謂之飛。」

【19】同【1】卷三、頁33。

【20】《宋史》卷二百四十八，頁8775。本書所用二十四史的史料，均系中華書局版，以下不贅錄。

【21】《宋史》卷二百四十四、頁8681。

【22】北宋・歐陽修《歐陽文忠公文集》卷一百二十八《詩話》，四部叢刊初編本。

【23】北宋・晁補之《雞肋集》卷十，四部叢刊初編本。

肆・北宋中期的宗室書畫

　　北宋中期特指仁宗、英宗、神宗、哲宗四朝（1022－1100），歷時88年。

　　自太祖、太宗打下趙宋江山後，眞宗與遼朝簽訂了喪權辱國的「澶淵之盟」，以歲供換取了遼軍罷戍，兩國維持了一段長時間的和平，由是向遼政權漸漸展開了文化外交。仁宗又與西夏言和，使北宋中期的宋、遼、夏邊境處在一個基本平安的狀態。北宋的社會發展是互相矛盾著的，一方面，北宋中期是中國古代城市手工業經濟、農業經濟和商業貿易迅速發展的階段，其發展勢頭不僅在北宋都城，而且擴展到州府；另一方面，國家日益增多的冗官、冗兵和冗費阻礙了社會經濟的進一步發展，積貧積弱的國力使得北方強敵不善罷休。王安石等新黨變法又遭到失敗，北宋的國家機器依舊在矛盾中遲澀而緩慢地運轉著。

一、宋仁宗的文治之功

　　趙禎（1010－1063），初名受益，是宋代在位時間最長的皇帝，他是眞宗第六子，大中祥符八年（1015）被封爲壽春郡王，乾興元年（1022），他十三歲繼位，廟號仁宗，建元天聖。在位四十二年間，他基本上穩定了北宋江山，將包括書畫在內的皇室文化引向第一個高峰。

　　仁宗皇帝的統治手段取道於孔子的「仁政」觀，他終於找到了「文治」的核心，追加孔子第四十六代孫孔宗願爲世襲「衍聖公」，造就了北宋尊孔至極的時代。仁宗性「恭儉仁恕」，他力主「忠厚之政」，恪守宋太祖「不殺士大夫與上書言事人」的祖訓。他十分注重

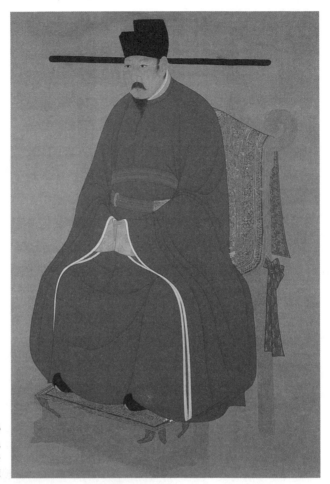

圖6.《宋仁宗坐像》
軸 絹本 設色
188.5×128.8公分
台北 國立故宮博物院藏

羅致和培養有治國之才的文士，許多傑出的政治家都在仁宗朝施展了
一些政治抱負，如王安石、司馬光、曾布、韓忠彥、呂夷簡、范仲
淹、包拯、富弼等名臣，在仁宗朝脫穎而出的各類文士一直活躍到哲
宗朝。可以說，趙宋宗族是歷史上較為安定的皇室，其內部的喋血之
爭要少於其他朝代，即便是在改朝換代的戰亂時期，如兩宋之交和南
宋末年，亦倫常有序，這不能不說是仁宗等朝實行「文治」後長期的
政治效用。

　　仁宗的「文治」手段也是從科舉開始的。仁宗改革了原有的科舉
制度，特別是取消了以記誦經文和注疏為主的考試內容，通過撰寫策

論，力求充分發揮學子的才識；這樣，大大增強了學子在考試中的筆試含量，其書法藝術的優劣自然也被作為取仕的條件之一。趙氏家族對藝術從喜好到雅好、再到酷好，是從對書法的認真態度開始的，並在書寫文箚中培養出獨特的藝術情感，在這方面，仁宗對其家族的書法要求尤為突出，嘉獎頗多。

仁宗不尚奢靡，「是歲秋初蛤蜊初至都，或以為獻，仁宗問曰：『安得已有此耶？其價幾何？』曰每枚千錢，一獻凡二十八枚。上不樂，曰；『我常戒爾輩為侈靡，今一下箸費二十八千，吾不堪也。』遂不食。」【1】此事若發生在太祖、太宗開國皇帝身上尚屬自然，但作為守成皇帝，如此體恤社會，難能可貴。

仁宗朝立下了禁殺諫言文臣的朝綱，北宋新、舊黨持不同政見的文人可以較為自由地表達不同的施政之策，他們即便有過言之語，亦無妨，侍臣有貶謫之事，但絕無濫殺之故，在客觀上保住了文人畫家的性命。正如蘇軾所說：「仁宗之世，號為多士，三世子孫，賴以為用。」【2】而從仁宗朝書畫領域裏活動到哲宗朝的文士和畫家則更多，如蔡襄、郭熙、王詵、燕肅、吳元瑜、文同、蘇軾、黃庭堅等，他們是徽宗朝藝術高峰的基石。仁宗十分厚愛文人書家，他將自書詩御賜蔡襄，蔡襄受寵若驚，立即勒石傳拓，進呈仁宗。同樣，宋仁宗也催熟了許多宮廷畫家，如高克明、屈鼎、陳用智、易元吉、崔白等。

仁宗朝為文人畫的產生和發展營造了較為寬鬆的政治氣氛和文化環境，這對穩定皇室成員、致力於發展文化藝術起到了關鍵作用。當經歷過仁宗清政時代的文人們面對後世漸趨濁政的時日，感慨萬千，如米芾感悟出蘇軾畫枯木「枝杆虯曲無端，石皴硬亦怪怪奇奇無端，如其胸中盤鬱也。」【3】

宋仁宗在內廷實施了專門針對皇族書寫文字的考試，根據被試者水準的高低賜以官爵，宮中專設秘閣收藏他們出色的文詞和書法。「上有所好，下必甚焉」，在皇親中，讀書、作文、書寫蔚然成風，他們和後幾代漸漸接受文人畫觀念的影響，進入到書畫相通的藝術天地裏。可以說，在仁宗朝宗室是從熱衷書法發展到熱衷繪畫的關鍵時

期。宗室成員的交遊範圍擴展到文人雅士，宗室女畫家已成群湧現。更重要的是，仁宗皇帝對書畫藝術的睿好，一直影響到英宗、神宗、哲宗對書畫活動的雅好。

二、宋仁宗與書畫藝術

南宋鄧椿《畫繼》曾云：「畫者，文之極也。」[4] 宋代第一位染翰作畫的皇帝是趙禎，從仁宗開始，漸漸以繪畫走向文之極。時人評仁宗「天資穎悟，聖藝神奇，遇興援毫，超逾品庶。」[5] 帝王畫家較少從事工細佛像的繪製活動，而仁宗是難得的一位。他為了獻穆公主殤用，他親自畫《龍樹菩薩圖》，命待詔傳模、鏤板、印製。雖然宋仁宗的畫跡無一存世，但可以推斷出他的繪畫風格屬於工細一路，因為只有工細一路的繪畫，易被傳模、鏤板、印製。

仁宗還擅長畫馬、小猿等動物，其上還有他的押署。北宋郭若虛家曾藏有仁宗所畫御馬一幅，其毛赭白，玉銜勒，款書「慶曆四年（1044）七月十四日御畫」[6]，鈐有押字印寶。宋代皇帝的這種獨特的名款形式，肇始於此。當時對押署的形式感非常注重，「且如世之相押之術，謂之心印。本自心源，想成形跡，是之為印。……押字且存諸貴賤禍福，……」[7]

宋仁宗在宋代皇帝中，算得上是一個勵精圖治的君王，這也充分反映在仁宗對肖像畫和歷史故事畫的利用上，在這方面，仁宗成就了兩項大型為朝政服務的宮廷繪畫活動。仁宗自幼就受到圖畫歷史的薰陶，天聖元年（1023），章獻明肅太后臨政，她命馮元、孫奭等文臣分別將歷代君臣之事、先祖故事、郊社儀仗編成《觀文覽古》、《三朝寶訓》和《鹵簿圖》，又命待詔高克明繪成圖，以啟蒙十歲的宋仁宗，待仁宗成人後的慶曆元年（1041），他敕宮廷畫家圖繪「前代帝王美惡之跡」，終成十二卷的《觀文鑒古圖》，每卷繪十帝，一帝為一圖，仁宗親自御題並作題文。仁宗不僅以歷代有作為的君主自勵自鑒，而且還以此作為對朝臣進行「興廢之誡」的圖像。他將總計一百

二十圖的《觀文鑒古圖》張掛在崇政殿西閣四壁上，命群臣觀覽。《觀文鑒古圖》總計一百二十圖，今大多已軼。也許是仁宗以爲這樣的訓誡還遠遠不夠，皇祐元年（1049）初，他敕圖繪三朝德政之王，高克明刻版填色，學士李淑等編序題贊，圖繪成了以歷史故事爲題材的《三朝訓鑒圖》，每圖繪一事，十圖爲一卷，共有一百卷之多。

趙禎的書法風格較爲灑脫，所作飛白書，筆勢有法，得神妙之譽。他曾對屬臣曰：「聽政之暇。無所用心。特以此爲樂爾。」【8】他在「萬機之暇，惟親翰墨，而飛白尤神妙。凡飛白以點劃象物，而點最難工。至和間，有書待詔李唐卿撰飛白三百點以進，上亦頗佳之，乃特寫『清靜』二字以賜。其六點尤奇絕，又出三百點之外。」【9】他的飛白書原跡或摹刻本，常常賜給僚臣和翰林院玉堂之署，表達了他對從文者的器重之情。黃庭堅曾讚賞他的飛白書：「上天資純粹無聲色畋遊之好。平居時御筆墨尤喜飛白書。一書之成左右扶侍爭先乞去稍稍散落人間。士大夫家或得隻字片紙相與傳玩。」【10】

不僅仁宗賞愛文人畫家，而且其曹皇后對文人畫家的性命有搭救之恩，在客觀上起到了扶持文人畫的作用。如蘇軾因詩入獄，曹皇后認爲是「仇人中傷」，她對皇帝說：「不可以冤濫致傷中和」，「軾由此得免」。【11】

三、宋仁宗對皇室書畫家的培養

常言道：「三代出貴族」，這裏所說的貴族首先是被「文」化了的精神貴族，他們有著很高的文化需求。宋朝皇帝從仁宗起，貴族化的氣息愈加濃厚。宋仁宗在藝術上最先培養的後代就是宋英宗趙曙，但趙曙短命，繼承皇位的是趙曙的長子趙頊即宋神宗，神宗的次子、三子皆熱衷於書法或繪畫，這不能不說是仁宗對他們早期歲月的家庭薰陶。

1・英宗父子的書畫之藝

在仁宗朝，太宗的第四代後裔即「宗」字輩是畫家輩出的一代，其中包括原名宗實的英宗趙曙、其長子神宗趙頊、次子趙顥、四子趙頵等，在書畫方面，他們充分顯示其藝術個性，各造其極、各有所成。

仁宗好色，寵妃雲集，相繼有張氏、尙氏、楊氏、苗氏、周氏、馮氏等，但得子僅三，楊王趙昉、雍王趙昕、荊王趙曦，皆夭亡，仁宗不得不採用曹皇后的建議，領養了太宗第四子元份孫、濮安懿王允讓第十三子宗實，改名曙（1032－1067），其年四歲。仁宗嘉祐七年（1062）被立爲太子，次年（1063），仁宗西歸，趙曙嗣位，[12]廟號英宗，建元治平，三十六歲而終，是宋朝短命的皇帝，也是最不願意當皇帝的皇帝。與其說趙曙繼位，不如說是被逼上御座，眾臣是在趙曙「某不敢爲」的驚叫中將他推向御座，強行「黃袍加身」。趙曙是在惶恐之中掌理國政，一切皆按照仁宗朝的規矩辦理。然英宗亦有過於仁宗之處，就是他與高氏生有四個兒子：頊、顥、顏、頵，他們的未來，或爲帝君，或爲畫家。在英宗短短三年的統治時期內，他成功地支持了景靈宮孝嚴殿的壁畫活動，在那裏，畫家們描繪了北宋開國的歷史事件，還繪製了仁宗朝的七十二位名臣的肖像，爲畫史所頌。

英宗最喜好書法，用仕先看其書，故儒臣王光淵因善書而得以仕奉在左右。英宗好作碑匾篆字，嗣位之年，他召輔臣在迎陽門觀賞他爲孝嚴殿題寫的篆書匾額，又篆書賈昌朝碑，曾御書「四民安康」四大字賜司馬光。

趙頊（1048－1085），英宗長子，1067年立爲太子，次年登基，廟號神宗，建元熙寧，在位十八年。趙頊天性好學，常常廢寢忘食。他喜好唐代徐浩的書風，常詔輔臣觀賞他所書寫的殿牌，如他在即位第一年（1068）爲英德殿寫牌，元豐五年（1082），他爲景靈宮書寫十一殿牓。遺憾的是，神宗三十八歲駕鶴西歸。神宗有子十四個，前五個和第七、八、十皆夭折，排行第六的延安郡王趙煦承其帝位。

宋神宗對藝術貢獻的獨特之處，就是發現了山水畫家郭熙，可以說，沒有宋神宗就沒有郭熙。神宗雅好李成的山水寒林，他將這種藝

術情感轉移到師法李成的郭熙身上，神宗太后也收藏了不少郭熙的山水畫。1080年，即神宗登基的第二年，郭熙「奉中旨遣上京」，為畫院祗候，他得到了神宗的禮遇，賜待詔直長，「將祕閣所有漢晉以來名畫盡令郭熙詳定品目。前來先子（郭熙）遂得遍閱天府所藏。先子一一有品第名件。思家恨不見其本。」【13】郭熙擅長放筆作長松巨木、回溪斷崖和煙雲變幻之景，十分適合創作大幅山水和多扇屏風。神宗向郭熙提供了發揮其畫藝的宮廷舞臺，郭熙的山水畫遍佈內廷的壁面、屏風，如二省（即尚書省、門下省）、玉堂（即學士院）等廳的照壁皆為郭熙的壁畫，其中尤以繪於玉堂的《春江晚景》最為出名，還有《朔風飄雪圖》，「神宗一見大喜」。郭熙的畫名由此傳到宮外，他還為許多寺廟繪製了山水壁畫。但是，徽宗登基後，排除了神宗任用的新黨，郭熙雖未介入黨爭，大概是徽宗不滿郭熙所受到的寵遇，派人扯掉郭熙的山水畫，當做擦桌布。可見激烈的黨爭不僅影響了文人畫家的政治命運，也影響到前朝宮廷畫家的藝術地位。

宋神宗雖不長於繪事，但時事性的繪畫卻能左右他的政治判斷。宋神宗任用王安石推行新法，引起守舊派的強烈不滿。熙寧六年(1073)七月至第二年三月，天大旱，顆粒無收。推行新法的地方官，繼續橫徵暴斂。很多百姓傾家蕩產，以草根、樹皮充饑。舊黨鄭俠拿了一幅《流民圖》，奏報給宋神宗，要求廢止新法。神宗見到《流民圖》中百姓的凍餓情景，心中震撼不已，不得不廢除了一些新法。後來經新法派呂惠卿、鄧綰等人向神宗陳述實情，神宗才又繼續變法，鄭俠被治罪，貶至英州。但神宗任用王安石改革弊政的胸中大業最終未能實現，北宋仍處於積貧積弱的狀態，並且愈演愈烈。

英宗次子趙顥，字仲明，初名仲糺，哲宗時累官太保，封吳王，諡曰榮。他活動於神宗朝，天資穎異，超群不凡，嗜好學問，工飛白，好藏善本圖書。

英宗第四子趙頵（1056－1088），畫名尤為出眾。在趙氏家族中，書畫尺幅大小和表現手法工細變化最大的藝術家就是趙頵。趙頵初名仲格，被封為益端獻王。【14】他姿表穎拔，眉宇如畫，少小好

學，年十二已若成人，他博通群書，侍講受經略不少懈，給他的藝術變化創造了思想條件。他尤重對家族晚輩的詩書教育，「在藩邸請小學官以教諸子。詩禮之訓不絕於家。」{15}趙頵待下屬寬厚，有細小過失者，略而不問。他還深諳醫道，著有《普惠集效方》，家中備有藥材，親自煎藥診治病人，可謂藝德雙馨。

趙頵精於飛白、篆、籀等書，他最突出的是篆書，他曾效法唐玄度（唐朝書法家）、夢英（北宋初書法家，為一名和尚，又稱釋夢英）作篆籀十八體，又在眾體之外另作八體，可見變幻之豐富，學其者眾多，宣和御府藏有他的《二十六體篆》。他是唯一被《宣和書譜》載錄的趙宋皇室書家：「至於今益端獻王及章友直皆以篆學得名。」{16}令人驚奇的是，他以六幅絹拼接為一大幅，只書一字，可見他對大幅書法藝術創作的控制能力是相當超群的，其筆力神駿，非積學不能。趙頵的細筆功力也頗為不凡，能戲作小筆花竹、蔬果、魚蝦、蒲藻等花鳥畫題材，還長於寫畫墨竹，畫風老辣，「如老匠師」。{17}趙頵的小景山水亦十分誘人，古木江蘆，有滄州水雲之趣，他的繪畫表現力極強，難狀之景，粲然目前。

趙頵的夫人王氏也長於繪畫，詳見宗室裏的女畫家。

2 ·「宗」字輩的書畫業績

「宗」字輩是仁宗的下一輩，即子侄輩，大多得到了仁宗的恩惠。除了英宗趙曙（宗實）之外，還有宗望、宗漢、宗閔等，他們多長於書法，是第一批接受文人畫藝術影響的宗族同輩畫家，至此，宗族畫家的審美意趣漸漸提高了。

在「宗」字輩中，趙宗漢（？－1109年）是最突出的一位，其字獻甫，宋英宗趙曙的幼弟，安懿王幼子，他少即敏惠，頗受寵愛。長成後，其性「博雅該洽，人皆不見其有富貴驕矜之氣，又沈酣於管弦犬馬之玩，而唯詩書是習，法度是守。」{18}宗漢初嗣濮王，官至檢校太尉開府儀同三司，諡孝簡，追封景王。他兼工繪畫，講求法度，所繪蘆、雁，頗有情致，深受米芾的推崇，米芾連續在他畫蘆雁的圖

上題詩道：「偃蹇汀眠雁，蕭梢風觸蘆；京塵方滿眼，速寫喚花奴。」「野趣分弱水，風花減鑒湖；塵中不作惡，爲有酇公圖。」文人畫家米芾評畫，特別苛嚴，而他能得到米芾的認可，在北宋的宗室畫家中，頗爲難得，可見宗漢之學養已躍出凡俗之識，恰如鄧椿在《畫繼》裏所云：米芾「詩意如此，則可知其含毫運思矣。」【19】宗漢還曾作《八雁圖》，有江湖荒遠之趣。《宣和畫譜》卷十六著錄了他的八件花鳥畫，如《水墨荷蓮圖》、《聚沙宿鴈圖》等等。元代湯垕《畫鑒》著錄了他的《墨雁》，稱之爲「可如神品」。

趙宗望，字子國，恭獻王孫，官至右武衛大將軍，舒州防禦使，贈高密郡公。越文惠王無子，仁宗將宗望過繼給他爲後。 仁宗曾在延和殿主持考試宗子書法，宗望獲得第一。宗望常常覲獻所書之文，仁宗賜他國子監書，又賜以塗金紋羅御書「好學樂善」，宗望特建御書閣，帝爲題其榜。

趙宗閔，官尚書郎。他雅好畫墨竹，黃庭堅曾賦詩詠之。他的墨竹流入銅官僧舍，畫墨竹一枝，筆勢妙天下。

四、王詵等外戚書畫家

自仁宗朝起，出現了相當多的外戚畫家如楊德妃、李瑋、王詵等，他們的文人畫觀念與宗室的文人畫意趣合爲一流，這無疑是仁宗等皇帝與曹皇后的盡心所致。

楊德妃（1019－1072），定陶人（今屬山東），天聖年間（1023－1032），與章獻太后姻連入宮，選爲御侍，封原武郡君。她端麗機敏，妙韻律，「書藝一過目如素習。」【20】

李瑋是趙宋家族中最早擅長繪畫的駙馬都尉，其字公炤，先祖係錢塘人，後以章懿皇太后外家，得緣戚里，因以進至京師，官至平海軍節度使、檢校太師，贈開封儀同三司，諡修恪。李瑋的機緣在很大程度上得益於他的書畫與文采，他初進京時，仁宗在便殿召見他，問其年，答曰「十三」，質其學，則進對雍容，仁宗心中歡喜，賜坐與

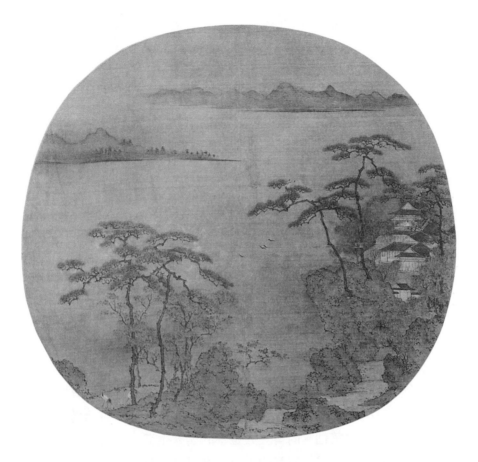

圖7.（傳）北宋 王詵《秋林鶴逸圖》紈扇 絹本 著色 24.4×25.4公分 美國紐約 大都會博物館藏

食，李瑋下拜謝上。仁宗視他爲奇才，命左右將李瑋引入中宮，告知與兗國公主。李瑋平素喜吟詩，才思敏妙，在書法上，章草、飛白、散隸，皆爲仁宗所知；李瑋作畫，不用彩色，皆率意於水墨，他善以水墨畫蒹葭，乘興純以飛白作書，「時時寓興則寫，興闌輒棄去，不欲人聞知……」[21] 故其畫在當時絕少。御府所藏僅有兩件：《水墨蒹葭圖》、《湖石圖》。不能不說，長於書畫的文人將有助於當上乘龍快婿，這在趙宋家族中已非鮮例。李瑋還是北宋初年頗有名氣的收藏家，有收藏印「李瑋圖書」，由於他藏品豐厚，吸引了不少文人雅士

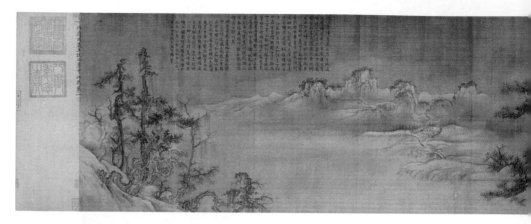

圖8. 北宋 王詵《漁村小雪圖》卷 絹本 墨筆 44.5×219.7公分 北京故宮博物院藏

　　與他交往。米芾在三十八歲時拜訪李瑋，見到他的晉賢十四帖，想與
李瑋交換此物，李瑋不肯，米芾只得回府背臨其中的若干行，聊以自
慰。李瑋的一些藏品最終入了宣和內府，如三帖合一的《此粗》、
《羲之》、《奉橘》（現藏臺北故宮博物院）便是，《晉賢十四帖》則
歸了蔡京。

　　　李瑋存世的唯一之作是《竹林燕居圖》軸（美國納爾遜博物館
藏），幅上有作者署款：「駙馬都尉□瑋制」。畫家以雙鉤畫竹林，界
畫屋宇，手法工致精細。內有文人雅士的居家生活，場景十分生動，
遠處，雲靄起伏，山徑隱現其間，這完全是一位身陷宮牆大院裏的貴
冑畫家對回歸自然生活的無限渴望。

　　　在仁宗朝之後，外戚中最傑出的書畫家是駙馬王詵（1037－約
1093，一作1048－1104），壽在五十有餘。其字晉卿，祖籍太原（今屬
山西），後落籍開封，官至定州觀察使。他本是宋初功臣王全彬的後
裔，在他三十多歲時，宋神宗把英宗次女蜀國公主嫁與他，授「駙馬
都尉」。

　　　王詵最初是一位通曉詩文的文人，他幼時喜好讀書，諸子百家，
無不貫穿，稍長便能著文，他「視青紫可拾芥以文。嘗袖其所爲文，
謁見翰林學士鄭獬，獬歎曰：『子所爲文，落筆有奇語，異日必有成
耳。』」【22】

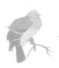

　　鄭獬的預言沒有失誤，王詵的特性是成長早熟，終日與當時的老儒、名士和文人畫家交遊。他在其豪華的宅邸後面營造了「西園」，還設有齋室「寶繪堂」，專事收藏古今法書名畫。這吸引了當時的蘇軾、蘇轍、蔡肇、李之儀、米芾、黃庭堅、李公麟、晁補之、張耒、秦觀、劉涇、陳景元、王欽臣、鄭嘉會、圓通大師（日僧大江定基）等名流在此雅集，或痛飲、賦詩作文，或題字作畫。米芾作文記述了他們在西園聚會的盛況，李公麟曾以此爲主題繪成《西園雅集圖》，在趙德麟家又作一本（今皆軼）。在後世，「西園雅集」則成爲人物畫的重要題材之一。

　　王詵府上的西園是文人雅集的樂園，王詵和所邀請的蘇軾、米芾、黃庭堅、李公麟、晁補之等都是喜好繪畫的文人，始於北宋的文人畫藝術活動與王詵的積極態度不無關係。神宗元豐二年（1079），王詵與蘇軾、黃庭堅等元祐黨人過從甚密，加上他與公主失歡、又有乳母讒言，招來了貶黜遠謫之難，貶官均州，後官至定州觀察使。直到哲宗朝，他才被重召回宮，在大殿門口，王詵遇到有著共同遭遇的蘇軾，二人百感交集。不久，王詵便故去，諡號「榮安」。他生有一子，名彥弼，三歲夭亡。

　　外戚王詵所關注的文人畫在當時未能成爲宮廷繪畫的主流藝術，但是，他所推崇的清淡簡約、古雅明麗的藝術格調對趙佶早期畫風的

圖9. 北宋 王詵《煙江疊嶂圖》卷 絹本 設色 45.2×166公分 上海博物館藏

形成起到了極為重要的導向作用。

　　王詵才藝廣博，除文學之外，還長於弈棋，精於書法，其眞行草隸，得鐘鼎之器上的篆籀筆意，他善於收藏、鑒賞歷代法書名畫，還通曉琴棋笙樂，可謂全才。然王詵最擅長的還是繪畫，他主擅山水，一方面，取法五代北宋初的李成，上溯唐代王維水墨山水，另一方面他師法唐代大、小李將軍（李思訓、李昭道父子）的青綠山水。因而，他既長於水墨山水，又工於金碧青綠山水寫意，集兩者之長，爲畫史罕見。此外，他還兼擅畫墨竹，師法文同，亦好畫古松，冠絕一時。王詵的藝術成就和李公麟、吳元瑜、趙令穰等一併構成了對宋徽宗繪畫的直接影響。

　　今王詵墨竹、古松之跡皆軼，僅有幾件還朝後的山水畫存世。王詵遭遷貶，在客觀上，開闊了他的創作視野，他在蜀山、武當等地，親身體驗到變幻無窮的大山大水，使其畫藝爲之一振。他的山水畫精於描繪「煙江遠壑、柳溪魚浦、嵐晴絕澗、寒林幽谷、桃溪葦村，皆

詞人墨卿難狀之景，而詵落筆似致，遂將到古人超軼處。」【23】

　　他的《漁村小雪圖》卷（北京故宮博物院藏）代表了他的水墨畫的藝術水準。該卷的徽宗題簽表明此係王詵之作。是圖畫北國雪霽風光，以水墨塗寫山石，勾勒錯落有致，渲染爽快自如，並用白粉點雪，寒意猶存，樹法得北宋李成寒林樹法，虯曲多姿，全圖構圖空曠遠闊，結構疏密有致，點景人物有漁人捕撈、文人踏雪等，在寒寂中顯現出幾分生命在律動。

　　而青綠山水《煙江疊嶂圖》卷（上海博物館藏）則盡得唐代李家父子遺韻。該卷繪於元祐己巳年（1089），幅上繪仙山重疊、雲氣繚繞之景。全卷構圖開闊，景象深遠，細部之處歷歷在目。此時的蘇軾和王詵已被神宗召回內廷，畫家在圖中流露出回朝後的滿心喜悅。幅上的仙家氣象必定是畫家從蜀、鄂返回汴京途中所見。

　　王詵的書跡頗為罕見，在當時已盛譽書壇，黃庭堅讚歎道王詵的行書頗似蕃錦奇怪，非世所學，自成一家。王詵書有《潁昌湖上詩、

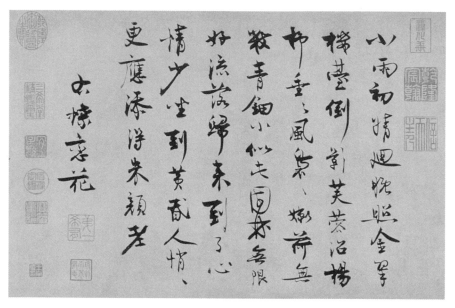

圖10. 北宋 王詵《行草書自書詩卷》局部〈蝶戀花詞〉 紙本 31.3×271.9公分 北京故宮博物院藏

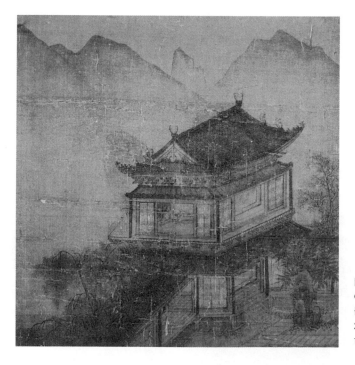

圖11. 北宋 王詵
《傑閣晁春圖》
冊 絹本 設色
22.5×21.7公分
台北 國立故宮博物院藏

蝶戀花詞》卷、此外，多在先賢書畫之後留有他的跋文，如《跋唐代歐陽詢千字文》卷（遼寧省博物館藏）、《跋南唐王齊翰勘書圖》卷（南京大學藏）等，其書跡出手豪放，筆勢開張，轉折剛健，結體內緊外鬆，伸展自如。

王詵也是當時頗有名望的書畫收藏家，其寶繪堂的收藏引起了米芾的關注，米氏在他的《畫史》、《書史》裏面多次提及王詵的收藏。唐代韓幹的《照夜白圖》頁（美國紐約大都會博物館藏）、南唐王齊翰的《勘書圖》卷（南京大學藏）就是經過王詵之手遞藏至今。

五、秦王後裔的繪畫成就

秦王趙廷美是太祖、太宗的同父異母弟，其後裔在政治上無法與太祖、太宗的後裔進行權利角逐，只得沉湎於文化、藝術。在仁宗朝寬鬆的政治氣氛下，秦王的後裔們相安無事，各有所成。在繪畫方面，成就最為顯著的是「克」字輩的克瓊、克己、克修、克繼、克覆等和「叔」字輩的叔盎、叔韶、叔儺等，可見同輩間的藝術感染力，特別是文人畫的創作觀念在宗族中起到了十分重要的作用。

趙克瓊是哲宗朝以前唯一有畫跡存世的宗族畫家，他的生卒年不詳，官至右武衛大將軍，漳州團練使，累贈保康軍節度使，追封高密侯。他擅長戲筆畫遊魚，《宣和畫譜》著錄了他的《遊魚圖》，稱讚其畫能「盡浮沉之態」。和宗室畫小景山水的畫家一樣，他只能留連於京、洛（陽）魚池中的細波和魚藻，竭盡描繪其悠閑戲波之態，他從未目睹過滔天海浪，故所繪池魚無洶湧壯觀之景。其唯一傳世之作是《藻魚圖》頁（美國紐約大都會博物館藏），圖中還有許多同種魚苗，機敏可愛，大有一觸即縱之感。魚群在水草中嬉戲翻滾、輕鬆擺動，形體和姿態十分生動活潑。畫家用水墨淡彩層層渲染魚身，頗有些體積感，微妙之處彷彿能看到魚兒在水中的呼吸狀。趙克瓊的畫法得到北宋畫魚名手劉寀的藝術影響，兩人的生活時代相近，大約活動於神宗朝至徽宗朝初，將是圖與劉寀的《落花遊魚圖》卷（美國聖路

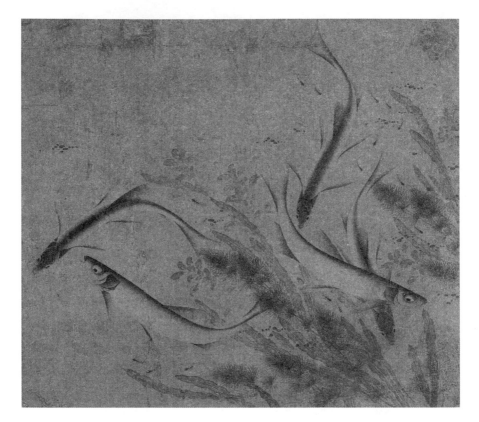

圖12. 北宋 趙克瓊《藻魚圖》冊頁 絹本 水墨淡彩 22.5×25公分 美國紐約 大都會博物館藏

易美術館藏）比較，不難判斷他們之間的藝術聯繫。這一路畫風在宋代是傳人不絕，如宋末元初的周東卿《魚樂圖》卷（美國紐約大都會博物館藏），與劉、趙之圖相比，在許多畫法上可謂是一脈相承。

　　趙克己，字安仁，承壽子。秦王趙廷美之曾孫，官至右千牛衛大將軍。他通曉樂理，兒時竟能言五音十二管，成年後將他的音樂才華運用到繪畫創作之中，曾作雅樂圖樂曲（即律呂圖）觀獻皇上。他工書法，專攻東晉王羲之草書和唐代虞世南楷書。在侍宴太清樓時，呈獻所學唐代虞世南書，賜器加等。

　　趙克修，字子莊，官至成州團練使。他專工書法，仁宗在太清樓召宗室試書時，以克修為善。

　　趙克繼，秦王廷美曾孫，元祐六年（1091）以定武軍節度觀察留

後，贈建國公，諡章靖。他善楷書、尤工篆、隸，經宗正推薦，仁宗親自面試，令趙克繼臨蔡邕古文法寫論語、詩、書，又詔朝臣分別以隸書臨寫石經。畢後，仁宗總結道：「李陽冰，唐室之秀，今克繼朕之陽冰也。」【24】當下令趙氏子弟力學一門，其中儒科者有十二人。趙克繼更是努力不殆，呈上所集廣韻字源，仁宗令藏之於秘閣。

趙叔盎，字伯克，是秦王的玄孫輩（下同），他善畫馬，曾以其畫藝和詩文求教蘇軾，蘇軾作有《和叔盎畫馬次韻詩》：「天驥德力備，馬外龍麟中；皇天不遺言，兀與書畫同。駑駘飽官粟，未受一洗空；十駕均一至，何事簁雲風。」【25】可見二人的意趣頗為相投。

趙叔韶，字君和，克己子，官至和州防禦使。慶曆六年（1046），他與諸宗子臨真宗御書，叔韶被評為第一。皇祐（1049－1054）初年，召試學士院，叔韶中榜，賜進士及第。仁宗曾稱讚道：「宗子好學者頗多，獨爾以文章第進士，前此蓋未有也。」於是，出九經賜之。

趙叔儺，官至濮州防禦使，贈少師。他善畫飛禽和池魚，下筆鋪張圖畫時，皆默合詩人的句法，畫中景物雖少，但意蘊無窮，給人以遐想的空間。王安石曾賦詩讚賞道：「汀洲雪漫水溶溶，睡鴨殘蘆晻靄中。歸去北人多憶此，每家圖畫有屏風。」【26】

六、宗室書畫中的文人意趣

北宋宗室的文人畫意趣在哲宗朝漸漸形成了規模，「仲」字輩仲忽、仲佺、仲僴等和「令」字輩令時、令穰、令松、令庇等及「士」字輩士遵、士雷、士有、士安、士衍、士表、士暕、士腆等眾多的族人，各自在文人畫和寫實畫方面形成了很強的藝術陣勢，特別在山水畫方面，發生了一個頗為重要的藝術新變：宗室畫家受到惠崇山水畫題材的影響，專事描繪京畿周圍小景山水，嚴格的宮禁生活只能使宗族畫家作出這種藝術選擇。

1. 哲宗與文人畫家

趙煦（1076－1100），神宗第六子，1086年登基，廟號哲宗，年號元祐，在位十五年。趙煦入朝爲龍，在一定程度上是他的書藝給他帶來了機遇。在高太后垂簾聽政時，太后拿出趙煦手書的字跡，對宰相王珪說道：「皇子性莊重，從學穎悟，手寫佛書爲帝祈福。」王珪等稱讚其字極端謹，當即順意奉制立爲皇太子。當然，這完全是高太后事先精心策劃的。趙煦在內廷，對通曉儒學者，多以御書獎掖屬臣，其中蘇軾就曾經獲得過哲宗手書賞賜《紫薇花絕句》。

哲宗朝宗室藝術的最大變化就是文人畫開始繁衍。文人畫本身是一種逃避政治的自娛手段，文人畫家的政治命運決定其繪畫的傳播力度，因而，北宋的文人畫最終也沒有逃脫統治政權對它的好惡。北宋神宗年間，神宗重用「新黨」王安石實行變法，屬於「舊黨」的文同、蘇軾、黃庭堅、米芾等連同他們的文人書畫都遭到了貶黜，受株連的有王詵、李公麟等。文人畫家之間相見而不敢相識，李公麟曾在街頭遇見蘇軾竟然以扇遮面，被人認出，受到嘲笑。可見宋神宗罷黜長於文人畫的官宦已深深地觸動了他們的神經。「舊黨」在政治上雖然屬於保守派，但在藝術上卻是力主鼎故變革的「創新派」，文人書畫及其理論在神宗朝的後期受到遲滯。直到哲宗朝，蘇軾、王詵等被召回內廷，文人畫在哲宗朝內廷再發新枝，在哲宗、徽宗朝，文人畫的筆墨在宗室裏傳佈開，開始播下了藝術種子。

在北宋末年至南宋初，是文人畫興起和初步發展的階段，這些在藝術史上的重大變化對宮廷繪畫沒有產生明顯的影響，但對趙氏家族的繪畫題材和筆墨趣味產生了相當大的影響，他們直接受到文人畫風格的影響，在審美趣味上汲取了文人畫雅致簡潔的繪畫韻律。很顯然，皇帝們允許宗室畫家接受文人畫的審美趣味，但不允許文人畫風在翰林圖畫院裏蔓延，以防止宮廷畫家喪失精準寫實的繪畫功力。哲宗命根太淺，年二十五而終，他的死與喪子有關，哲宗與劉氏生活八年，方得一子，出生三個月便夭折，此番打擊之大，可想而知。如果哲宗壽達天年，將會極大地推動北宋內廷的文人畫活動。

2.「仲」字輩的書畫成就

在哲宗朝，皇族中以「仲」字輩的宗室畫家較多，他們較爲注重繪畫所表達出的詩意以及畫家的性情，這是文人畫藝術思想薰陶的結果。

趙仲忽，字周臣，太宗玄孫，米芾在《書史》裏稱他是「能草書者」，米芾眼界極高，能高看仲忽，可見其書藝不凡。被收錄到董史《皇宋書錄》中：「紹興府刻蘭亭。後有仲忽一帖。草法圓美。」【27】

趙仲佺，字隱夫，太宗玄孫。他官至潤州刺史，封和國公，諡孝惠。他聰慧無嗜，獨好漢、晉文章，寫詩以白居易體爲範。因而其畫多有寄寓，能寫出難狀之景，畫中有詩，所繪草木禽鳥，頗有詩人的思致。

趙仲爰（1054－1123），徽宗即位後，被封爲江夏郡王，卒後追封恭王。他雅好收藏古書畫，因藏有王羲之《王略帖》而知名於世。《王略帖》共有八十二字，又名《破羌帖》，被譽爲「天下第一帖」。此帖被米芾緊追不捨，仲爰終以十五萬錢出讓給了米芾。

趙仲僩，字存道，官至保康軍節度使觀察留後，追封榮國公，諡嘉惠。他雅好繪畫，雖寒暑不捨，在創作上，是一位即興性的花鳥畫家。其畫頗爲難求，只有在都城士大夫家園圃花開之時，趙仲僩便載酒行樂，興致高亢時，拿出隨身攜帶的筆籠粉墨，見高屏素壁，信手揮毫，率有佳趣。他曾在華陽郡主王憲家林亭間作鴛鴦浦漵，頃刻而成，其用色特點是僅清淡點綴而已，觀者無不激賞，有題詩於其後，曰：「睡足鴛鴦各欲飛，水花欹岸兩三枝；多情公子因乘興，寫出江春日暖時。」【28】由於其畫多在壁屏之上，無法留存至今，據其繪畫內容，可知他的藝術特色也是將小景山水與花鳥畫結合得水乳交融。《宣和畫譜》卷十六著錄了他的七幅花鳥畫，如《雪天曉鴈圖》、《竹汀水禽圖》等等。

3.「令」、「士」字輩的書畫成就

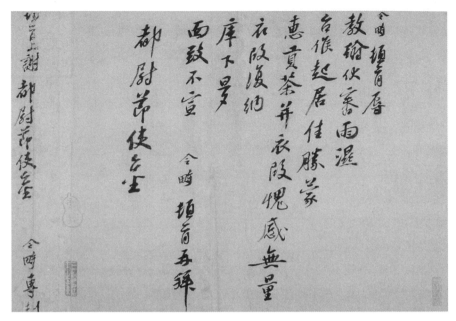

圖13. 北宋 趙令時《行書與都尉節使尺牘之雨霽帖》冊頁 紙本 墨書 33.3×41.5公分 日本 東京國立博物館藏

　　「令」字輩系趙匡胤的五世孫，與趙光義後裔的「士」字同輩，均為趙估的父輩。他們的繪畫成就集中體現在小景山水上。其中「令」字輩中最出色的畫家是趙令時、趙令穰，而「士」字輩中最傑出的畫家是趙士雷。兩支同宗之脈的繪畫題材亦十分相近，如小景山水、墨筆花竹等，可推知他們之間存在著一定的藝術交流。

　　在文學方面，以太祖子燕王德昭家族的後裔較為卓著，如德昭玄孫趙令時（1061－1134），享年七十四，是宋宗室難得的長壽書家，也是宗族中最富盛名的文學家。他十分仰慕蘇軾，蘇軾將他的初字景貺改為德麟，足見他與蘇軾的親近程度。元祐六年（1091），趙令時推薦蘇軾入朝。也因此而受蘇軾牽累，他坐廢了十年，徽宗朝重新啟用舊黨，為清議所薄，南渡後，高宗封他為安定郡王。

　　趙令時好文辭，曾以唐代元稹《會真記》為題材，作《商調蝶戀花鼓子詞》十二首，對後來形成《西廂記》諸宮調及雜劇頗有影響。令時著述頗多，如《侯鯖錄》、《聊復集》等。他的傳世書法佳作有

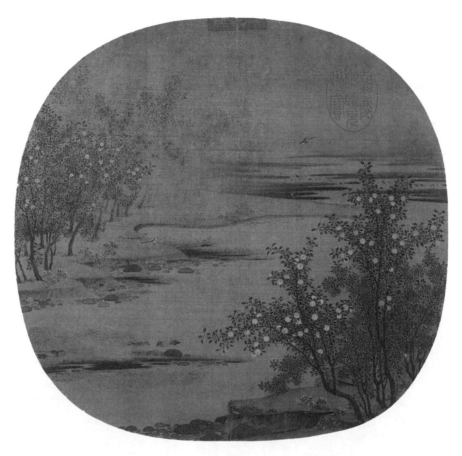

圖14. 北宋 趙令穰《橙黃橘綠》冊頁 絹本 設色 24.2×24.9公分 台北 國立故宮博物院藏

《賜茶帖》卷等，《跋懷素自序帖》卷（臺北故宮博物院藏）是他七十二歲時的老辣之作，有人書俱老之感，行筆斜倚，學得蘇軾扁瘦的字形特徵。

　　趙令時的書畫收藏甚富，在宗室裏堪稱前列。他以收藏五代名家居多，如孫位、郭忠恕、關仝、徐熙、孫知微、黃筌、石恪等，還有北宋趙昌、李公麟、趙令穰、喬仲常等人的畫跡。元符元年（1098），令時官襄陽，他的二十三件藏品被蘇軾的弟子、鑒定家李廌（1059－1109）著錄在《德隅齋畫品》裏，令時作序，李廌品評。其中的「梁元帝番客入朝圖」即《職貢圖》卷（現藏於中國國家博物

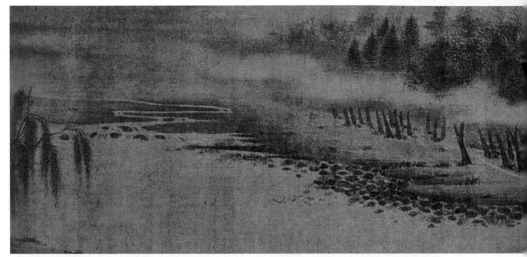

圖15. 北宋 趙令穰《湖莊清夏圖》卷 絹本 水墨淡彩 19.1×161.3公分 美國 波士頓美術館藏

館），還有喬仲常《赤壁賦圖》卷（美國克勞夫特氏藏），其後有趙令時書於宣和五年（1123）的跋文，也是他師法蘇軾的行書精品。

　　燕王德昭的後人多任文職，喜好著述，長於書畫者較少，如五世孫趙子崧（？－1132），官至宗正少卿，著有《朝野遺事》。燕王德昭八世孫趙與歡，嘉定（1208－1224）進士，官至吏部尚書，曾兼侍讀

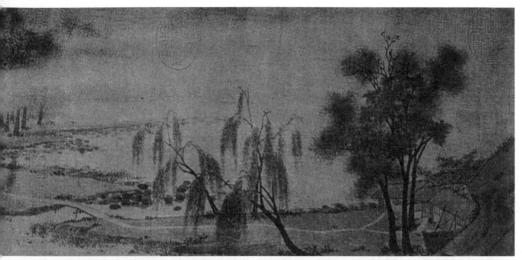

兼修國史、實錄院修撰，有詩文百卷。

　　趙令穰（生卒年不詳），字大年，宋太祖五世孫，係宋神宗兄弟
輩，官至崇信軍節度觀察留後。據日本學者米澤嘉圃考證，趙令穰的
生活時代自神宗朝（1067－1085年）末年到徽宗朝（1101－1125年）
末。據載，他曾進畫扇，哲宗書「國泰」二字賜之，因此而獲譽良

多，可知他至少生活到哲宗朝。【29】

趙令穰自幼生活於大內，他「雅有美才高行，讀書能文。少年因誦杜詩，見唐人畢宏、韋偃，志求其跡，師而寫之，不歲月間，便能逼真，時賢稱歎，以寫貴人天資自異，意所專習，度越流俗也。其所作多小軸，甚清麗，雪景類世所收王維筆，汀渚水鳥，有江湖意。……但覺筆意柔嫩，實年少好奇耳，若稍加豪壯，及有餘味，當不在小李將軍下也。」【30】趙令穰身處富貴紈綺之間，但他充分利用其生活條件，「能游心經史，戲弄翰墨，猶得意于丹青之妙。喜藏晉宋以來法書名畫，每一過目，輒得其妙。然藝成而下，得不愈于博奕狗馬者乎。至於畫陂湖林樾煙雲鳧雁之趣，荒遠間暇，亦自有得意處，雅為流輩之所貴重。然所寫特於京城外坡阪汀渚之景耳，使周覽江浙荊湘重山峻嶺，江湖溪澗之勝麗，以為筆端之助，則亦不減晉宋流輩。」【31】由於皇室宮禁之制，大大限制了趙令穰的活動範圍，他只得流連於汴京郊外方圓五百里的小溪平坡之中，幾乎不出鞏縣（今屬河南）宋陵的範圍，在此當中，形成了趙令穰小景山水的獨特面貌。每當趙令穰有山水新作時，蘇東坡便嘲笑道：「此必朝陵一番回矣。」趙令穰在政治上和生活上享有極為優厚的待遇，但限制出行的宮規相對於一個山水畫家來說，無異於身陷囹圄，趙令穰處在山水畫創作環境的逆境之中，能夠打破精神桎梏，在狹小的生存空間裏展現出無窮的藝術世界，實為不易。

最後，趙令穰終於遊覽了江浙荊湖一帶，歷經崇山峻嶺、江湖溪澗等自然奇景，筆法為之一新。他「又學東坡作小山叢竹，思致殊佳。」【32】可知趙令穰還是文人畫的嘗試者，遺憾的是，他的遠足創新之作和文人畫皆不見有傳本。

趙令穰小景山水的藝術特點是：「所作甚精麗，雪景類王維筆，汀渚水鳥，有江湖意。」【33】其代表作是《湖莊清夏圖》卷（美國波士頓美術館藏），卷尾有作者自識：「元符庚辰大年筆」，即繪於1100年，上鈐印「大年圖書」（朱文）。畫家以汴京京郊風光為題材，用水墨淡色描繪了古柳高槐、村舍板橋、荷塘煙靄等鄉村風貌，畫家以「

圖16. 北宋 趙令穰《秋塘圖》冊頁 絹本 水墨淡彩 22.3×24.3公分 日本奈良 大和文華館藏

○」形的構圖把原本平淡無奇的坡地景色描繪得起伏跌宕，變化十分自然、豐富，平中見奇，就是小景山水的藝術特色。畫家尤爲擅長以疊疊雲煙將景物層層推向遠方，可謂「畫有盡而意無窮」也。

　　《秋塘圖》卷（日本大和文華館藏），無作者名款，傳爲趙令穰之作。據臺北故宮博物院王耀庭先生研究，「從畫面上的構圖，兩旁之景物佈局看，顯然尚有連續景物，可以斷定本幅原爲手卷，或是掛軸切割後所存留的一部分。」【34】筆者以爲王說「原爲手卷」，十分允當，此圖可作爲與趙令穰的藝術水準最相近的北宋佳作，只是因爲沒有直接的相對可靠的材料證實此係趙令穰眞跡。畫中的垂柳依依、高柏青青，嫋嫋雲煙從中穿過，群鳥振翅遠飛，畫家用筆柔和清爽，確

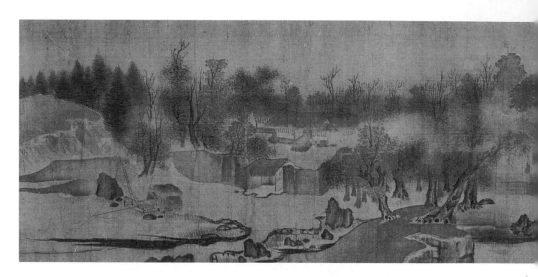

圖17. 北宋 趙令穰《江村秋曉圖》卷 絹本水墨淡彩 23.6×104.2公分 美國紐約 大都會美術館藏

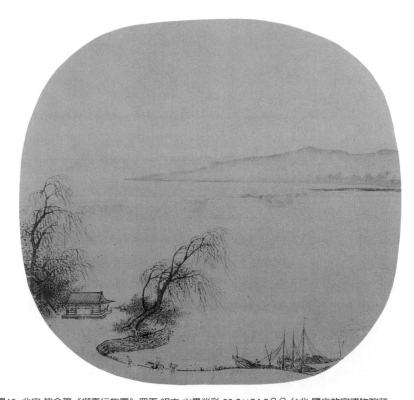

圖18. 北宋 趙令穰《柳亭行旅圖》冊頁 絹本 水墨淡彩 23.2×24.2公分 台北 國立故宮博物院藏

有趙令穰畫中的詩韻。

　　還有一些是趙令穰的傳本，可作爲其繪畫風格的參考之作，如小景山水《江村秋曉圖》卷（美國大都會博物館藏），在筆墨上，較趙令穰《湖莊清夏圖》卷要生硬一些。

　　趙令穰還長於書法，尤擅長寫蠅頭草書，這一「絕活」在當時被歎爲觀止：「小字如聚蠅蚊。如撮針鐵。筆遒而法足。觀之使人目力茫然。深逼藏眞。亦可怪也。至貴侯伯能爾。吾當執筆可愧哉。」[35]

　　趙令松（生卒年不詳），字永年，趙令穰弟。神宗、哲宗兩朝（1067－1100）官右武衛將軍、隰州團練使，追封彭城侯。他善畫花卉，尤工水墨蔬果，時稱無「俗韻」。當時的名賢浮休居士觀賞到趙令松的青綠山水《江天晚景圖》，將他與其兄比作唐代的李思訓、李昭道父子。他還兼擅畫花果和家犬，後者亦得名於時，黃庭堅曾跋其畫莢云：「調麝煤作花果殊難工，永年遂臻此殊不易，然作朽蠹太多，是其小疵。」他尤讚賞趙令松筆下的狗：「永年作狗，意態殊逼，……故直作狗，人難我易。」[36] 北宋《宣和畫譜》卷十四將他列爲北宋畫犬第一人：「畫犬尤得名於時，昔人謂畫虎不成，反類於狗，今令松故直作狗，豈無意乎？」後錄有宋御府所藏四幅犬圖，如

《瑞蕉獅犬圖》、《花竹獅犬圖》等。

趙令庇，令穰從弟，神宗、哲宗朝（1067－1100）嶄露其藝術頭角，徽宗朝得名，官衡州防禦使。他善畫墨竹，師法文同，瀟灑可愛，不入俗流，他的墨竹屬於那種「務爲疏放，而意嘗有餘，愈略愈精……」的風格，[37] 御府所藏唯有一件《墨竹圖》。

「士」子輩的宗族畫家出名者最多，以畫小景山水和墨筆竹石爲特色。

趙士雷，字公震，承平王孫，官至襄州觀察使，是「士」字輩中最富有詩情畫意的畫家，也是最傑出的畫家。他擅長畫小景山水，並十分注重描繪季節，對畫小景中的四景山水頗有深究。太祖一脈的趙令穰與太宗一脈的趙士雷均係平輩，一併奠定了北宋皇室畫家小景山水的基本模式，啓迪了後世小景山水畫家的創作思路。

和趙令穰一樣，趙士雷等克服了宗室出行之難，十分注重描繪自然環境中的尋常所見，並以一定的氣候特性來烘托主題，如他以風雪荒寒之景襯托出花竹的堅韌之性，洗淨胸次中的紈綺之習，「故幽情雅趣，落筆便與畫工背馳。」[38] 他把花鳥畫的視野擴展到大自然的廣闊空間裏，雁鶩鷗鷺棲息在溪塘汀渚之中，絕勝佳處，有詩人思致，他的山水、人物等亦清雅可觀。在當時的秘閣裏，收藏最多的宗

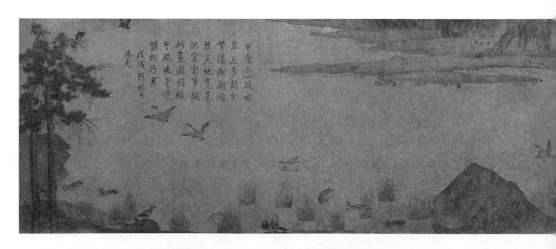

圖19. 北宋 趙士雷《湘鄉小景圖》卷 絹本 設色 43.2×233公分 北京故宮博物院藏

族畫家的作品就是趙士雷的，共有五十一件，如有《春岸初花圖》、《花溪會禽圖》及眾多的小景山水等圖。

趙士雷的畫跡今唯有一幀《湘鄉小景圖》卷（北京故宮博物院藏），幅上有宋徽宗題簽「□寶趙士雷湘鄉小景」，著錄在《宣和畫譜》裏。可知該圖得到宋徽宗的認同。是圖畫柳塘小景，群鳧嬉戲，頗有詩意。柳樹用兼工代寫的畫法，全圖夏意濃鬱，構圖亦十分別致，上下充滿，中間留空，畫面景物雖然豐富，但仍有虛靈空曠之感。

趙士安（生卒年不詳），擅長畫墨竹，鄧椿《畫繼》說他「不尊川派，好作筀竹，殊秀潤，與石室體制大異。」【39】他雖與文同同時，但不遵從文湖州墨筆，獨闢蹊徑。

趙士衍（生卒年不詳），號花一相公，長於設色山水。宣和初進十圖，特轉一官。其外甥王瑾家有趙士衍所畫的扇面，意韻喜人，少見於世。

趙士表（生卒年不詳），擅長作山水，尤喜好畫墨竹，思致如郇王，且秀潤過之。

趙士暕（生卒年不詳），字明發，元符年間（1098－1100）初試宗室藝業，合格者僅八人，獨有他被哲宗賜予進士出身，足見其諸藝精到。他少時好學，喜為文，曾作《春詞鳥夜啼》，人稱「掃除凡

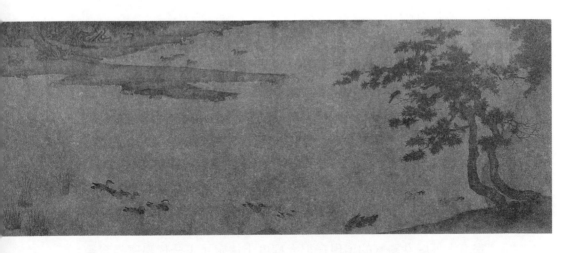

語，飄然寄興於煙霞之外，至今流傳，推爲雅什。」[40] 其書法師承米芾，兼擅畫藝，喜好畫人物故事，曾以唐代韓愈、皇甫湜訪李長吉爲內容繪成《高軒過圖》，陳師道爲之作題。

趙士腆（生卒年不詳），官至武節郎。他擅畫山水，寫寒林晴浦，得雲煙晦明之狀。彷彿居高遠眺，置身於空曠有無之間，思致甚多。趙士腆曾作過《寒禽畏雪圖》，有蘇欽舜「寒雀喧喧滿竹枝，輕風漸瀝語花飛」之詩意。[41] 他還兼擅畫竹石，皆爲時人稱道。《宣和畫譜》卷十六著錄了他的五件佳作，如《煙浦幽禽圖》、《竹石圖》等等。

趙士遵（生卒年不詳），太宗五世孫。建炎年間（1127－1130年）初，他倖免於「靖康之難」，被高宗趙構封爲漢王。趙士遵擅長畫山水和仕女，其山水的設色、置景之法頗似唐代青綠山水畫家李思訓子李昭道的風格，其小景山水對民間影響之大，以至於在南宋紹興年間（1131－1162年），市面流行的婦女服飾上、樂器如琵琶上、箏面上多飾以小景山水，這一藝術風源，實源於「實唱於士遵，然其筆超俗。特一時仿效宮中之化，非專爲此等作也。」[42] 今可在《繪事備考》中讀到趙士遵的畫目：《藍田煙雨》、《鑒湖一曲》、《曲水流觴》、《摩崖勒碑》、《寶石山》、《桔洲》等圖，吳其貞《書畫記》中還錄有他的《雪村圖》。

此外，還有端獻魏王第八子趙孝穎，字師純，但其名字難以顯示其輩份。官德慶軍節度使。他雅善畫花鳥，取像於池沼林亭所見，頗有思致，模寫陂湖之間的物趣，則得之遐想，使人觀其畫有親臨其境之感。事實上，趙孝穎的花鳥畫是類似於江南惠崇的小景山水與花鳥結合起來的佳構，在當時是一種十分新穎的構思手段。《宣和畫譜》卷十六著錄了他的二十二件小景山水和花鳥畫，如《映水珍禽圖》、《雪塘水禽圖》等等。

4. 宗室裏的女性畫家

宗室、外戚女畫家的出現在很大程度上決定了下一代皇室書畫家

　　的藝術起點，是古代女畫家史上最早的一批書畫家。值得注意的是，她們很快地融入了文人畫的審美意識裏，從女紅文繡之事進階到文人雅趣之中。

　　英宗次女魏國大長公主、哲宗妹蔡國大長公主（1085－1090）等皆用心於書畫和錦繡女紅之事，尤其是蔡國大長公主，她六歲而亡，時年慧悟，已能弄筆書畫，堪稱是記載中年紀最小的女畫家，由此可以看出，趙氏家族是十分注重後代的早期書畫藝術的薰陶。

　　在《宣和畫譜》卷十六之尾，著錄了「雅善丹青」的「宗婦曹氏」，英宗太后姓曹（1016－1079），想必這位「宗婦」是曹太后的後人。她與一般的女性畫家不同的是，「所畫皆非優柔軟媚，取悅兒女子者」，她的畫得自於遊覽江湖山川之勝，「以集於毫端爾」，亦屬於小景山水一類的畫風，婦女出遊，限制頗多，故婦女畫山水在當時是極爲難得的。她「嘗畫《桃溪蓼岸圖》妙極，有品題者曰：『詠雪才華稱獨秀，回紋機抒更誰如？如何鸞鳳鴛鴦手，畫得《桃溪蓼岸圖》。』」可知她頗有些履歷。其畫在北宋末已傳者不多，在內府裏僅藏有五幅，如《柳塘圖》、《雪鴈圖》等。

　　親王益端獻魏王趙頵婦魏越國夫人王氏，她的高祖王審琦爲太祖朝的名將。王氏十六嫁給趙頵。與閨秀不同的是，她不事粉黛，亦不好珠玉文繡，「而日以圖史自娛，至取古之賢婦烈女可以爲法者，資以自繩。作篆隸得漢晉以來用筆意，爲小詩有林下泉間風氣。以淡墨爲竹，整整斜斜，曲進其能，見者疑其影落縑素之間也，非胸次不凡，何以臻此。」【43】徽宗御府收藏她的兩件《寫生墨竹圖》。顯而易見的是，這位外戚女畫家已融入了當時的文人畫的學養和意趣之中，是趙宋家族中第一個涉足文人畫的女性畫家。

七、郭若虛與《圖畫見聞志》

　　在古代，無論是在東方，還是在西方，藝術史屬於爲貴族享樂用的高尚文化。中外藝術史家大多出生於名門貴族，在擁有充裕的物質

條件的前提下，具備豐富的藝術知識和廣泛的閱歷，才能夠有機緣與貴族收藏家為伍，共同享受精神財富，傑出的藝術史家還樂意評判收藏家的收藏水準和藝術家的創作能力，並以此著書立說。郭若虛就是宋代執掌這一貴族文化的代表性人物，他在藝術史上的貢獻僅次於唐代張彥遠，比寫第一部西方藝術史的義大利畫家、建築師瓦薩里【44】要早五百年。

郭若虛的生卒年不詳，約活動於英宗和神宗兩朝。他是太原（今屬山西）人，宋真宗郭皇后的侄孫。郭皇后（976－1007）是宣徽南院使郭守文之次女，她於淳化四年（993）嫁給襄王趙恒，趙恒即位，立她為后。郭皇后因秉性謙約、寬厚仁惠、不徇私情而垂名於宋室。熙寧三年（1070），郭若虛在政治上頗受信用，官供備庫使，尚永安縣主，熙寧七年（1074），他以西京左藏庫副使出使遼國。他家藏書畫甚富，累積達三代，作者在《圖畫見聞志》的序言中坦誠而敘：其祖「唯以詩書琴畫為適」，其父「鑒別精明，珍藏網墜」，但在郭若虛弱冠之年，「因諸族人間取分玩，……流散無幾。近歲方購尋遺失，或于親戚間以他玩交酬，凡得十餘卷，皆傳世之寶。每宴坐虛庭，高懸素壁，終日幽對，……復遇朋友觀止，亦出名宗柬論，得以資深，……又好與當世名士甄明體法，講練精微，益所見聞，當從實錄。」作者真實地記錄了當時宗室貴冑之間書畫收藏、鑒賞的生動情景，以及作者著述的基本原則是「當從實錄」。郭若虛且雅好繪事，深諳畫理，由於他與皇室有著親密的外戚關係，有機會賞閱皇家珍藏的歷代法書名畫，瞭解到北宋宮廷諸家包括皇室在內的藝術活動。在出使遼國之年完成了《圖畫見聞志》六卷，為唐代張彥遠《歷代名畫記》的續書，記述了自唐代永昌元年（689）經五代到北宋熙寧七年（1074）的繪畫歷史，其中涵蓋了長達一百多年的北宋前期至中期的繪畫歷史。如果沒有這部繪畫史籍，今人則難以得知這段繪畫歷史的發展狀況。

由於郭若虛的政治地位和與宋室的特殊關係，他在書中時時不忘頌揚宋帝：「我宋上符天命，下順人心，肇建皇基，肅清六合。」 尤

其讚頌帝室的繪畫業績。郭若虛站在維繫帝王統治的角度來研究繪畫的政治功用，在卷一《敘自古自規鑒》裏，作者認同了唐代張彥遠的藝術功用論：「成教化，助人倫，窮神變，測幽微，與六籍同功，四時並運。」【45】提出繪畫應有「指鑒賢愚，發明治亂」的統治作用，在《敘圖畫名意》裏舉例出具有典範作用的歷史人物故事畫。作者的這一段論述，很可能也是爲了向皇上表白其耿忠之心。

郭若虛提出畫中人物的精神狀態應當與他的身份、地位相一致，作者憑藉他在宮內外廣博的見聞，歸納出多種人物的外貌與神情，神鬼之類也是作者從對人物的觀察而演化出來的。如「帝王當崇上聖天日之表，外夷應得慕華欽順之情，儒賢即見忠信禮義之風，武士固多勇悍英烈之貌，隱逸俄識肥遁高世之節，貴戚蓋尚紛華侈靡之容，帝釋須明威福嚴重之儀，鬼神乃作醜魁馳趡之狀，士女宜富秀色婑（鳥鬼切）婧（奴坐切）之態，田家自有醇酡樸野之眞。」郭若虛進而指出人物也要符合自然風物中的客觀實際，如畫中主人公的穿戴應符合所處時代衣冠服飾制度，還應符合其身份和地位。

郭若虛是南齊謝赫「六法論」最積極的鼓吹者，他把「六法論」提高到「萬古不移」的高度。他提出：「六法論」中的後五項「骨法用筆、應物象形，隨類敷彩、經營位置、傳移模寫」均可通過後天的努力達到，而第一項「氣韻生動」，「必在生知，固不可以巧密得，復不可以歲月到，默契神會，不知然而然也。」郭若虛認爲，在畫中獲得氣韻者，「多是軒冕才賢，岩穴上士，依仁遊藝，探賾鉤深，高雅之情，一寄於畫。」【46】他認爲，只有皇子皇孫、衣冠貴冑、高人逸士才具有高尚的品格，「人品既已高矣，氣韻不得不高，氣韻既已高矣，生動不得不至。」

郭若虛並不是一位空談理念的藝術史家，他十分強調牢固地掌握並準確地運用繪畫語言，專事論述了用筆得失，提出要杜絕繪畫用筆常常出現的「三病」：板、刻、結。他綜合了兩種「曹吳體法」，其一是唐代張彥遠在《歷代名畫記》中提出的北齊曹仲達和唐代吳道子，其二是蜀僧仁賢《廣畫新集》提出的東吳曹不興和南朝宋人吳

睞，郭若虛運用了「推時驗跡」的邏輯分析方法，根據兩種「曹吳」之體對現世的實際影響，肯定了張彥遠之說，以正視聽。

　　該書總結了北齊至北宋諸名家的繪畫風格，如比較出北齊曹仲達和唐代吳道子人物畫的風格，區別五代關仝、李成、北宋范寬山水畫的異同之處，分析了五代徐熙和黃筌花鳥畫的差異。郭若虛能夠堅持自己對藝術史發展的認識，並不苟同前人的觀點，如他否認了張彥遠所說吳道子畫「前不見顧（愷之）陸（探微），後無來者」是「不其然也」。郭若虛以其皇室外戚的身份正面批評當時的繪畫流弊，他尖銳地抨擊時人所繪製的仕女形象「貴其姱麗之容，是取悅於眾目，不達畫之理趣也。」他還批評了今人畫龍，「惟以形似，但觀其揮毫落筆，筋力精神，理契吳畫鬼神也。」也就是說，今人所畫龍之神韻，只相當於吳道子筆下的鬼神。他客觀地指出當時與前朝各自不同的畫科成就：「若論佛道、人物、仕女、牛馬則近不及古，若論山水、林石、花竹、禽魚，則古不及近。」反映了作者能夠從客觀實際出發，在藝術批評上具有敏銳的觀察力和高度的概括力。

　　可以說，郭若虛是世界上最早系統闡述風格的藝術史家，他在《論三家山水》中，十分精練、準確地概述了五代李成、關仝和北宋范寬的山水畫的風格前源和各自的藝術面貌，特別是在《論徐黃體異》中，作者注重從畫家的社會環境去尋找五代西蜀黃筌和南唐徐熙花鳥畫的本質差別，在於不同的生活環境和志趣使之產生不同的審美好尚、不同的繪畫題材，即宮廷畫家黃筌父子畫禁中「珍禽瑞鳥，奇花怪石」，必得「黃家富貴」之體、江南處士徐熙多狀「汀花野竹，水鳥淵魚」，故有「徐熙野逸」之格。

　　作者在第二卷至第四卷裏，運用了大量的筆記資料和歷史文獻編撰了自唐會昌年間（841）經五代到北宋熙寧七年間的二百八十四位畫家的傳記和藝術成就。分「紀藝上」、「紀藝中」和「紀藝下」三個部分進行評述。在「紀藝上」（第二卷）裏，作者依次評述了唐末、五代的畫家。在第三卷卷首，郭若虛單列宋仁宗於第三卷卷首，對他大加讚頌。論輩份，宋仁宗是他的外戚伯父，他沒有參照張彥遠

將帝王列於畫家之中的編撰體例，他認爲：「太上游心，難可與臣下並列，故尊之爲卷首。」其後便是「紀藝中」（第三卷），評述了宋朝擅畫諸王和五代宋初的名師巨匠，對皇室畫家，溢美之詞，難免有些神化。值得注意的是，郭若虛決不因人廢藝，他對南唐後主李煜給予了客觀的藝術評價；「才識清贍，書畫兼精，嘗觀所畫書畫林石飛鳥，遠過常流，高出意外。」作者對此後的畫家均按「人物門」，在「紀藝下」（第四卷）分別按「山水門」、「花鳥門」、「雜畫門」記述了五代、宋初畫家的生平行狀和藝術成就。

　　郭若虛進一步發展了張彥遠《歷代名畫記》紀傳體的畫史編撰體例，不對畫家進行品級上的評定，重在對其生平及畫藝的概述，自此之後，畫史品評類著作，不對古今畫家定品論級。《圖畫見聞志》在卷五和卷六增加了《故事拾遺》和《近事》，記錄了繪畫史上的重要典故，其中有一些是皇家的藝術活動，還透露出當時出於自娛性的繪畫，如燕人常思言，善畫山水林木，其畫「必在渠樂與即爲之，既不可以利誘，復不可以勢動。」是研究在濫觴期的文人畫藝術極爲重要的文獻材料。

　　郭若虛本身是一個飽富學識和持有藝術主見的文人，他對繪畫藝術的認識代表了當時處在初期的文人畫觀念，預示著不久在北宋文人階層的畫壇中，將愈來愈多地捲起文人畫的藝術熱潮。不過，該書也有瑕不掩瑜之處，作者對畫家的編排略有零亂之嫌，以至於漏記了一些畫家。該書爲徽宗朝《宣和畫譜》的問世奠定了學術基礎，也爲南宋鄧椿著述《圖畫見聞志》的續書——《畫繼》提供了範本。《圖畫見聞志》與北宋初劉道醇的《五代名畫補遺》和《宋朝名畫評》互補成一代絕筆，是認知唐、五代、北宋畫家最重要的史料。

注釋：
【1】轉引自民國・丁傳靖輯《宋人軼事彙編》上冊，卷二、頁25《後山談叢》，中華書局1981年9月第1版，下不贅錄版本。

【2】轉引自虞雲國《細說宋朝》頁197，上海人民出版社2002年12月第1版。

【3】北宋・米芾《畫史》，畫品叢書本，頁200。

【4】南宋・鄧椿《畫繼》卷九、頁69，畫史叢書本。

【5】、【6】郭若虛《圖畫見聞志》卷三、頁33，畫史叢書本。

【7】同上卷一、頁9。

【8】南宋・董史《皇宋書錄》頁630，中國書畫全書（二）。

【9】轉引自民國・丁傳靖輯《宋人軼事彙編》上冊，卷一、頁24《歸田錄》。

【10】南宋・董史《皇宋書錄》頁630，中國書畫全書（二）。

【11】事見《宋史》卷二百四十二《后妃上》頁8622。

【12】《中國美術家人名詞典》頁1297（俞劍華編，上海人民美術出版社1981年12月第1版）說趙
　　　曙是在皇祐七年被立為太子，八年登基，實誤，因皇祐只有六年，故皇祐為嘉祐之誤也。

【13】北宋・郭思《畫記》，頁503，中國書畫全書（二）。

【14】此從《宣和畫譜》卷二之說，《圖畫見聞志》卷三、頁34說他是「皇弟嘉王」。

【15】北宋・《宣和畫譜》卷二、頁11，中國書畫全書（二）。

【16】、【17】北宋・《宣和畫譜》卷二、頁10，中國書畫全書（二）。章友直（1006-1062），
　　　字伯益，他不事科舉，曾在國子監篆石經，時人將他比作秦相李斯。

【18】北宋・《宣和畫譜》卷十六、頁188，畫史叢書本。

【19】同【4】卷二、頁7。

【20】《宋史・後妃上》卷二百四十二、頁8624。

【21】同【18】卷二十、頁252。

【22】、【23】同【18】卷十二，頁133。

【24】《宋史》卷二百四十四、頁8671。

【25】同【19】頁6。

【26】同【18】卷九、頁95。

【27】南宋・董史《皇宋書錄》頁640，中國書畫全書（二）。

【28】同【18】卷十六、頁191。

【29】《傳趙令穰筆秋塘圖について》，刊于日文版《中國繪畫史研究》。

【30】同【4】卷二、頁5。

【31】同【18】卷二十、頁250。

【32】、【33】元・夏文彥《圖繪寶鑒》卷三，59，畫史叢書本。

【34】《海外中國名畫精選》卷一，頁100，上海文藝出版社1999年1月第1版。

【35】南宋・董史《皇宋書錄》頁640，中國書畫全書（二）。

【36】同【19】頁6。

【37】同【18】卷二十、頁251。

【38】同【18】卷十六、頁192。

【39】同【19】頁8，文中所提及筸竹是一種頗為高大的竹種，主產於廣西和四川等地。

【40】同【4】卷二、頁7。

【41】同【18】卷十六、頁191。

【42】同【4】卷二、頁8。

【43】同【18】卷二十，頁251－252。

【44】Gioli Vasarl（1511-1574年）。

【45】唐・張彥遠《歷代名畫記》卷一、頁7，版本同【4】。

【46】同【5】卷一、頁9。

伍‧北宋末徽宗朝的藝術活動

北宋末年特指徽宗、欽宗兩朝（1101－1127），歷時27年。

以開封為中心的中原地區在北宋中後期成為富裕之邦，以往通過軍事征戰才能獲得的財富，只需一紙聖令，西蜀、江南等地的財賦就分別通過陸路和水道源源不斷地供給開封，有了財賦，也就有了一切，甚至邊關之危、民族之爭，只要向來犯者奉上足夠的銀兩和歲賦，國家將永保安寧。因而趙氏家族已無心培養能征善戰的軍事將才，甚至在北宋的後幾十年裏，宋朝官軍沒有什麼名將載入古代軍事史冊。

那麼，這個時期的趙氏家族有何作為？宋代的趙氏家族儼然是一個以皇權統領、同時也是一個沒有戰爭利益的軍事集團，自北宋後期起，積貧積弱的宋代社會出現這種結局是必然的。宋徽宗以其獨有的皇權地位和超常的藝術天分將宮廷書畫藝術推向峰巔，這個時期宮廷藝術的發展是全面的，涉及到宮廷繪畫機構、考試教育、書畫收藏、筆墨創作、藏品著錄、畫學理論等各個方面，均達到了空前的藝術水準，在繪畫技藝方面，墨筆寫意和工筆寫實均出現了長足的演進。較為鮮明的是，北宋後期的趙氏家族倒很像是一個娛樂群體。其中突出的代表是趙佶。他的出現不是偶然的，是經過了其數代先祖的文化積累和藝術鋪墊，所產生的結果，因這個藝術皇帝的出現而付出的代價，可謂傾國傾城。以下將以趙佶為中心，分析、介紹和研究北宋末年皇家藝術集群的書畫成就。

一、宋徽宗趙佶的思想與生平

宋徽宗趙佶的統治思想是以儒家為表、以道教為本，甚至尊崇道

圖20.《宋徽宗坐像》
軸 絹本 設色
188.2×106.7公分
台北 國立故宮博物院藏

　　家的讖語、聽信亂臣的讒言。他的一生都沉溺在對宮廷各類藝事的掌
管之中，並以大量的精力花費在書畫創作上。

　　　　宋徽宗趙佶在歷史上的評價可與南唐後主李煜相媲美。《宋史》
是把趙佶作為亡國之君立傳的，貶斥他為人「疏斥正士，狎近奸
諛」，為政「怠棄國政，日行無稽」，為藝「玩物而喪志，縱欲而敗
度」。[1] 從政治到藝術，給予徹底否定，其目的是為了「著以為
戒」。許多史學家認為，是宋徽宗酷好書畫藝術導致了北宋江山的潰

滅。對這個問題應該用辨證的方法去分析與研究。國家的興亡本來與文化的發展是有著必然的聯繫，而且成正比關係。但北宋的滅亡，首先是宋徽宗在用人方面的嚴重失誤，其二是北宋「重文輕武」的政策所致，導致積貧積弱的社會，這是宋代任何一個皇帝都無法解決的嚴重問題；日益過度地佔用社會物力和人力像一把達摩克利斯劍高懸在北宋末皇帝的頭上。反言之，即使徽宗疏於書畫、苦心勤政，他的一整套施政用人之策，也全然是一條亡國之途。更有說服力的事例是：南宋江山基本上喪失在度宗趙禥之手，可是趙禥並未像宋徽宗那樣沉湎於書畫藝術，歷史上遠離書畫藝術的亡國之君豈止趙禥一人。古代喜好書畫的帝王比比皆是，未必個個亡國。如元仁宗愛育黎拔力八達、元文宗圖帖睦爾、明宣宗朱瞻基、明憲宗朱見深等，都是熱愛藝術的皇帝，但恰恰相反，他們的王朝在他們的統治之下，卻都是這個朝代的全盛時期。最鮮明的例子是，清代乾隆皇帝對書畫的酷好並不亞於宋徽宗，而恰恰是在乾隆年間，達到了清朝歷史上的「康乾盛世」。因此，古代國家興亡的關鍵不在於帝王是否雅好書畫，而在於統治的政策與秩序是否符合社會經濟與公平的客觀需要。

　　宋徽宗在歷史上的作用，有其積極的一面，他客觀地推動了宋代宮廷文化藝術的全面發展，特別是獲得了宮廷繪畫的空前業績，妥善保存了一大批歷代先賢的法書名畫，當然，其目的是為皇室個人服務的。就宋徽宗個人而言，他根本不具備統治國家的政治才幹和綜合素質，但作為一個宮廷文化的管理者和一個藝術家，他則充滿了睿智和才情，是中國歷史上罕有的藝術家，從歷史的高度來看，宋徽宗注重文化藝術並親身投入其中，本無可厚非，但是，宋徽宗以管理宮廷文化機構代替掌管社稷，以家族的藝術進展代替民族興旺，必定會走到事物的反面。

　　徽宗朝皇族的書畫藝術和宮廷的書畫活動一樣，進入了藝術史前所未有的高潮。這是北宋幾朝皇帝層層鋪墊的結果，更是宋徽宗本人的藝術努力。宋徽宗朝文化藝術的發展不是偶然的，這是宋朝宮廷長達一個半世紀的「文治」結果，「文治」的極端化必然會出現弊端，

即「藝治」代替了「武功」。

1. 徽宗其人、其思與其行

　　趙佶（1082－1135）出生於神宗元豐五年（1082）的宋宮裏，其
生日正是農曆五月五日端午節。他是宋代第八位皇帝，宋太宗趙光義
第五代孫，神宗趙頊的第十一子、哲宗趙煦的弟弟。趙佶的母親爲欽
慈陳皇后，開封人，她「幼穎悟莊重，選入掖庭，爲御侍」，「帝
崩，守陵殿，思顧舊恩，毀瘠骨立」，「未幾死，年三十二」。【2】相
傳，宋神宗在得趙佶之前，曾去秘書省賞閱南唐李後主的肖像，生趙
佶時，又夢見李後主前來拜謁，所以，後來的宋徽宗「文彩風流，過
李主百倍」。【3】這雖然是帶有迷信色彩的傳說，但說明了趙佶的命運
與李煜何其相似。元豐八年（1085），三歲的趙佶被封爲寧國公，後
又被封爲遂寧郡王。元祐八年（1093），趙佶被封爲端王，時年十一
歲。

　　在北宋中、後期，王公貴族中盛行諸種玩物，其風愈演愈烈。趙
佶爲端王時，已有畫名，耍玩之名也早已揚名朝野：「國朝諸王弟多
嗜富貴，獨祐陵（指宋徽宗——筆者按，下同）在藩時玩好不凡，所
事者惟筆研、丹青、國史、射御而已。當紹聖、元符間（1094－
1100），年始十六七，於是盛名聖譽布在人間，識者已疑其當璧矣。初
與王晉卿詵、宗室大年令穰往來。二人者，皆喜作文詞，妙圖畫，而
大年又善黃庭堅。故祐陵作庭堅書體，後自成一法也。時亦就端邸內
知客吳元瑜弄丹青。」【4】趙佶就是在這樣一個充滿了詩書畫藝術的環
境裏成長起來的。

　　趙佶早年就雅好書畫收藏。有一事例頗能說明雅好書畫的皇親之
間的友善關係。王詵家舊藏有南唐徐熙《碧檻蜀葵圖》，痛惜缺其
半。趙佶得知後，從王詵那裏借了這半幅，王詵以爲趙佶是要強奪其
好，無可奈何。趙佶在訪得遺缺的另半幅之後，命裱工匠將之裱成全
圖。一日，請王詵來賞閱，並還贈王詵，在禁中盛傳爲佳話。這說明
趙佶在登基之前，是一個有人情味、並帶有詼諧特徵的書畫雅好者。

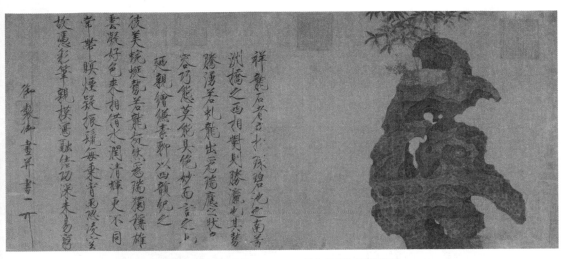

圖21. 北宋 趙佶《祥龍石圖》卷 絹本 設色 53.8×127.5公分 北京故宮博物院藏
此圖可做為徽宗命佞臣操辦花石綱的例證。

　　1100年，哲宗突然駕崩，向太后不曾生子，但心中早有安排。她故意做出傾聽臣僚關於嗣位之策的姿態，諸臣圍繞著這一攸關國祚之事展開了激烈的論辯，宰相尙書左僕射章惇以「端王輕佻」爲由，力排趙佶繼位的可能，他以禮律而論，力主立母弟簡王爲帝；而官同知樞密院事的曾布卻早已看出向太后的內心之意，提出以次第論，必是趙佶繼位。向太后對哲宗啓用的革新派頗爲反感，她確信趙佶繼位後會革除新黨、啓用舊黨，便以先帝曾說端王有福壽之相和仁孝之心爲由，當即立趙佶爲嗣君。十八歲的趙佶登基後，立即貶黜革新派人物章惇，趙佶恢復了許多舊黨在朝中的政治地位，對曾布則更是恩愛有加，被任爲右僕射，趙佶結黨抑良之政，可見一斑。

　　徽宗採取的國策是崇道抑佛，「將佛刹改爲宮觀，釋迦改爲天尊，菩薩改爲大士」，[5] 在物資享受方面，趙佶找到了「豐亨豫大」的享樂理論，曲意引用《周易》之句：「豐亨，王假之」，「有大而能兼必豫」，即當今已是太平盛世，君王應心安理得地盡情享受天地物華。

　　趙佶的「文治」變成了乞靈於宗教，他的治國思想主要來自於道

教，他深信崇仰道教將會給國運帶來轉機，可以說，他對道教神仙思想的迷戀程度不亞於宋眞宗，以至於甘當「教主道君皇帝」和「道君太上皇帝」。他的許多治國之策大多來自於妖道們的囈語和妄言。如政和七年（1117），一位道士向他獻計：將宮牆外東北部的地面增高，必有多子之福。於是，趙佶在那裏堆成一座萬歲山，並按照道教八卦所列的艮方疊土數仞而成，故更名艮嶽，耗時六年之久，靡費國資不計其數。艮嶽占地方圓十餘里，其間除營建了許多亭臺樓閣

之外，徽宗還命童貫、朱勔等奸佞之臣操辦花石綱。童貫早在崇寧元年（1102）就已奉詔在蘇杭置造作局，擁有千餘位各類藝匠爲宮廷製作器用，取材十分昂貴，如象牙、珠玉、犀角、金銀等皆非尋常之料。四年後朱勔又奉旨領蘇杭應奉局。他們專事花石綱之職，將從蘇杭等江南名勝之地擄掠來的奇花異草、怪石巨木等用綱船運至京師，故稱花石綱；有些花石體積龐大，朱勔責令搬運夫們毀牆上路、拆橋過河，引起受害地區的居民怨聲載道，由此引發了浙西方臘的造反。大量的花石濃縮了廬山、天臺、雁蕩、三峽和雲夢等地的自然景觀，景觀中豢養了許多珍禽異獸。徽宗作《艮嶽記》讚賞不已：「凡天下之美，古今之勝在焉。」除此之外，他還營造、修建了規模與之相當的延福宮、寶眞宮、龍德宮、九成宮和五嶽觀等道教宮觀，用石累以萬計。這些巨大的營造工程爲宋徽宗提供了行樂、賞玩和搜尋創作靈感的場所；同時也投下了傷財亡國的陰影。

　　要把徽宗的繪畫活動與他所進行的大量的道教活動聯繫起來看，

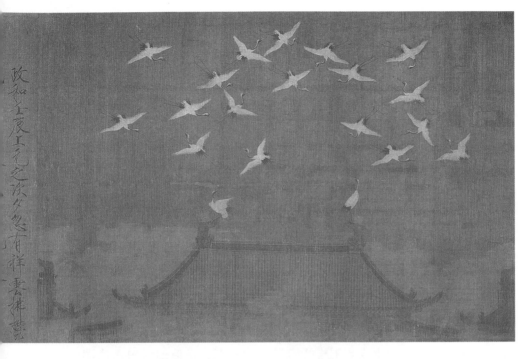

圖22. 北宋 趙佶《瑞鶴圖》卷 絹本 設色 51×138.2公分 遼寧省博物館藏
　　　徽宗描繪祥瑞之物的工筆花鳥畫，不但是藝術創作，也是他治理國家的一種獨特方式，藉它們象徵
　　　「國運昌隆」，用以迷惑臣民。

就知道徽宗的繪畫活動其實已經是宗教化了，是他以道教統治天下的
一個具體部分。趙佶處心積慮地尋找花石綱和各種祥瑞之物，其目的
有三：首先是為了尋求國家的祥瑞所在，以此穩定朝廷、安撫民心。
恰如鄧椿所云：「諸福之物，可致之祥。」【6】其二是出於滿足帝王的
佔有欲。其三是為他提供藝術創作的素材。確切地說，宋徽宗的大部
分「政績」就是他精心繪製的諸多祥禽瑞草。在充滿了道教神仙思想
的宋徽宗看來，描繪祥瑞之物的工筆花鳥畫不但是藝術創作，也是祈
禱國家和民族福祉的獨特形式，更是治理國家的一種手段，對此，他
迷信至極。他要在大自然中發現那些預示國家運兆的祥禽瑞草，並把
他們圖繪下來，永世珍藏，這些被精心描繪下來的祥瑞將會給他的統
治帶來信心，也給他的臣屬們帶來希望，如飛越宮城端門上空的白

鶴、玲瓏石上的瑞草、芙蓉枝上的錦雞等等，都使徽宗和其臣子們沉浸在「國運」繁華似錦的幻境裏。

古代史學家早把宋徽宗亡國的原因昭示於眾：「私自小慧，用心一偏，疏斥正士，狎近奸諛。」[7] 這是十分貼切的政治分析。在政治上，宋徽宗還是想消除元祐黨人的政治影響，崇寧二年（1103）四月，徽宗詔撤懸掛在景靈宮的司馬光、呂公著、范仲淹等大臣的畫像，三蘇和蘇門四學士黃庭堅、張耒、晁補之、秦觀的著述均被列為禁書。相反地，他大肆任用亂臣賊子，如童貫和蔡京之流，北宋奸諛之臣的代表莫過於他們。趙佶對蔡京的寵信，與蔡京投其所好有關。當蔡京貶居杭州時，遇上奉旨來此搜尋古書畫的童貫，蔡京精心繪製了屏風畫和扇面，托童貫呈獻徽宗。蔡京的繪畫特別是書法頗得徽宗的青睞，於是，他重新獲得了朝廷的重用。另一受到寵信的奸佞之臣高俅，他之所以受到徽宗的恩寵，不僅僅是因為他「踢得一腳好毬」，而且他還有一定程度的書畫背景，他最先是蘇軾家中的書童，後侍奉在駙馬都尉山水畫家王詵的府邸，由於王詵常遣他送書畫到端王府（趙佶登基前），這樣，高俅就有更多的機會接近趙佶、以更高的技巧向趙佶獻媚。

在宋代，不少有雞鳴狗盜之能的奸佞之臣在內廷大行其道，但是在宮廷畫院裏，幾乎沒有發現有濫竽充數的畫家，兩宋內廷倒像是一個皇家娛樂中心。這不得不令人思索一個問題，兩宋的吏治存在著嚴重的問題是：太注重求仕者的政治手段或娛樂技巧，而忽略了具有雄才大略的政治家，使王安石等人的政治才幹得不到發揮，是其必然的結果。

1125年，北方強敵女真鐵騎分兩路進逼汴京，元帥童貫竟然嚇得尿失禁，望風而逃，徽宗趙佶為躲避亡國責難而假裝半身不遂，似乎患上了趙氏家族的常見病──中風，他不得不傳位長子趙桓，是為宋欽宗，結束了徽宗統治宋朝達二十五年的歷史。欽宗繼位後，太學生陳東等伏闕上書稱蔡京、童貫、王黼、梁師成、李彥、朱勔為「六賊」，當誅殺以謝天下。

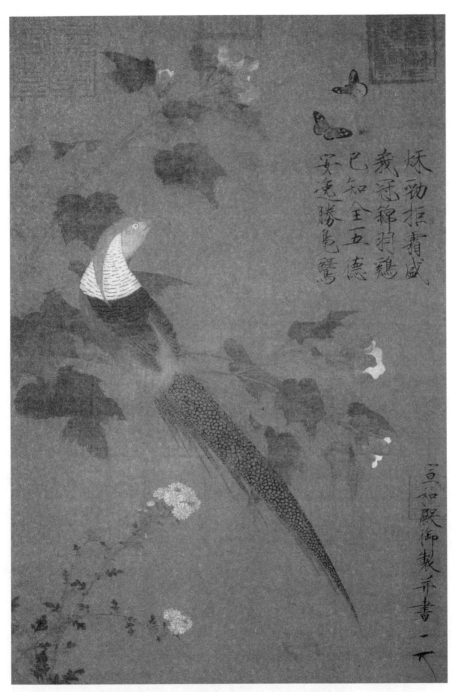

圖23. 北宋 趙佶《芙蓉錦雞圖》軸 絹本 設色 81.5×53.6公分 北京故宮博物院藏

靖康元年（1126），徽宗南逃到鎮江時，病況似乎有所好轉，他不滿於趙桓繼位專政，試圖在鎮江復辟，號令東南，但大勢已去，開封政令暢行，已無他置喙的餘地；次年，他又不得不回到開封，居龍德宮，事實上是受到了欽宗的監視。

2. 北宋滅亡後的徽宗一族

宋徽宗返回汴京，在當了一年的太上皇之後的1126年十一月，汴京連同北宋的半壁江山便被剛建立金朝不久的女真人摧毀了，於是，就出現了本書在《引子》裏所描述的徽、欽二宗及三千餘族人、宮女、各色藝匠等罹難北行以及歷代書畫、珍寶遭劫四散的悲慘情景：

「戊午（1127），金索……戲玩圖畫等物，盡置金營，凡四日，乃止。」[8]

「（1127年）金人以二帝及太妃、太子、宗戚三千人北去。斡離不脅上皇（趙佶）、太后與親王、皇孫、駙馬、公子、嬪妃及康王母韋賢妃、康王夫人邢氏等由滑州去。粘沒喝以帝、后、太子、妃嬪、宗室……等由鄭州去。……凡法駕……秘閣、三館書、……伎藝、工匠、倡優、府庫蓄積，為之一空。」[9] 還有「諸局待詔、手藝染行戶、……文思院等處人匠，……並百伎工藝等千餘人，赴軍人。」[10] 一併劫掠走的文物如「蘇（軾）、黃（庭堅）文、墨蹟及古文書」[11] 和「上皇（趙佶）平時好玩珍寶……雕鏤、屏榻、古書、珍畫，絡繹于路。」[12] 他們一路上「跋涉荒迥。旬月不見屋宇。夜泊荊榛。或桑木間。艱難不可言。……」[13] 他們的終點是五國城越黠（黑龍江依蘭縣）。

在歷史上，南宋人忌諱說起北方淪陷，曲稱「北人南牧」，言及徽、欽二宗的悲慘經歷，以「北狩」代之，如同唐代黃巢叛亂佔領了都城長安，唐僖宗逃到西蜀，當時稱之為「幸蜀」。

導致徽宗思想發生重大轉變的事件是「靖康之亂」，他經過了一個從責怪欽宗到讀經史的過程。父子倆一起在女真鐵騎的押解下，徽宗對欽宗是一路數落：「汝若聽老父之言，不遭今日之禍。」[14] 他

在北行夜宿燕山僧寺時，又想起欽宗誅殺了自己的寵臣，不禁急火攻心，痛罵了欽宗，留下了一首「天下聞而傷之」的七絕：「九葉鴻基一旦休，倡狂不聽直臣謀；甘心萬里爲降虜，故國悲涼玉殿秋。」[15] 當時，徽宗哪裡甘心：「國破山河在，人非殿宇空。中興何日是，搔首賦《車功》。」[16] 到了五國城，徽宗停止了一切繪畫行爲，也不再教授子女作畫了，時而讀史悔過。面對筆墨紙張，他只是作一些詩文，沉浸在研讀史書、責備、思過之中。徽宗在亡國之初寫了百餘篇感傷時事的詩詞，有逆臣向金人告發，徽宗「並棄炎火，所傳於灰爐之餘者，僅此數篇而已。」有些佳句常被後人引用，實際上是出自徽宗之筆，如「國破山河在」、「嘗膽思賢佐」等句，表明了徽宗亡國後的眞實情感。【17】

趙佶身爲一國之君，竟不知《春秋》爲何書，當他聽說諸王在讀《春秋》，十分不悅，將此書斥爲「多弒君弒父之事。爲人臣子者。豈宜觀哉。」蔡絛以司馬遷之語勸說道：「（《春秋》）禮儀之大宗也。爲人君而不知春秋者。前有讒臣不見。後有賊臣而不知。……願陛下試取一觀之。」徽宗讀後，「始知宣聖之深意。恨見此書之晚。」【18】隨後，「太上好學不倦。移晷忘食。而動靜語默之間必有深悔焉。因觀《唐史》至《李泌傳》。復讀不已。」【19】「適有貨王安石日錄者。聞之欣然。輟而易之。」【20】

在寒冰徹骨的北方，趙佶受盡了屈辱，還不得不強作歡顏。他仍有書作，皆不存世。大凡徽宗遇到凶吉、祭祀之日，金人必有賞賜，每次都要徽宗手書一份謝表，「北人集成一帙，刊在榷場博易四五十年，士大夫皆有之。」【21】這個時期徽宗的書法「下筆灑灑。有西漢之風。」起初，徽宗讀書頗爲不便：「北狩以來。無書可閱。一日聞外有貨書者。以衣易之。」【22】徽宗在五國城期間，時而與諸王作些吟風弄月的詩句。但他「雖在蒙塵。不忘教子以義方之訓。每諸王問安。必留之坐而賜食。或賦詩屬對。有兩對。附于左。太上曰。方當月白風清夜。故鄆王楷對曰。正是霜高木落時。太上曰。落花滿地春光晚。莘王植對曰。芳草連雲暮色深。」【23】北國囚中的帝王生活，

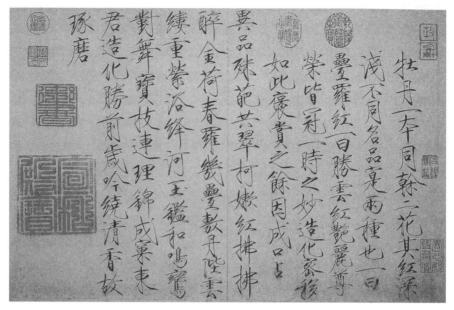

圖24. 北宋 趙佶《書牡丹詩》冊 紙本 墨筆 34.4×42.2公分 台北 國立故宮博物院藏
徽宗被拘於五國城之後，不再作畫，唯有讀書寫字強顏渡日。

略見一斑。

　　趙佶婚後三十餘年，他精力旺盛，一生養育了三十一個兒子，為趙宋諸帝之最。趙佶即便被女真人囚禁在五國城，還不忘尋歡作樂，繼續生育。金廷樂意保留徽宗的「龍種」，如果剿滅不了南宋的話，可利用徽宗的後裔在北方扶持一個傀儡政權，讓南、北宋室自相殘殺，使宋朝江山長期處於分裂狀態，然而，金國的坐收漁利之計始終沒有用上，這與兩宋主張文治、遏制族內互相殺戮的國策有關。

　　徽宗熬過了九個春秋後，氣絕於斯，時年五十四歲。在他死後的第七年即紹興十二年（1142），徽宗和韋太后、鄭皇后的梓宮才被女真人歸還給高宗，葬於紹興城郊，即祐陵。

3. 徽宗的藝術觀念

　　趙佶的藝術觀念統治了北宋後期的宮廷畫壇，影響了近八百年的花鳥畫寫實手法。他的藝術觀念是系統地建立在其繪畫美學基礎上

的，集中在宋代畫論及《宣和畫譜》、《宣和書譜》裏。他注重師法古人後而「更自立意，專爲一家」，是一個具有一定創意的師古主義者。他認爲構思要能夠引起觀者的遐想，餘韻無限。強調繪畫要傳自然之神，故將繪畫作品的等級分爲神、逸、妙、能。他對藝匠的畫法要求是寫實至眞、細節畢肖，對皇室的繪畫則更加注重筆墨意趣。

　　要研究趙佶的繪畫藝術，不得不先關注一位花鳥畫家——吳元瑜（生卒年不詳），其字公器，開封人，約活動於北宋中期，早年曾侍奉於神宗子吳王趙似的府邸，後爲光州兵馬都監，官至合州團練使。其「畫學崔白，書學薛稷，而青出於藍者也。後人不知，往往謂祐陵（宋徽宗）畫本崔白，書學薛稷。凡斯失其源派矣。」【24】趙佶爲端王時，吳元瑜常常到端王府邸裏作畫，十幾歲的趙佶從老年的吳元瑜那裏粗知畫理和畫法。可以說，吳元瑜是趙佶畫花鳥的啓蒙老師。在藝術上，吳元瑜是崔白的傳人，吳元瑜與其師一樣，將描繪野情野趣的殘荷野卉和飛禽驚獸等鋪陳到宮中，一併革除院體花鳥畫中缺乏自然情趣的弊端。因此，趙佶的工筆畫藝術觀念是追求物像變化生動和寫實求眞。他對宮廷畫家的藝術要求尤爲苛嚴，首先集中在藝術手法上的寫實和細微情節上的眞實。他對畫學生和宮廷畫家的諸多寫實規矩和意境要求的事例足以說明徽宗的繪畫觀念（後敘）。

4. 徽宗的藝術選擇

　　徽宗要求宗室畫家擅長的畫科主要是花鳥和山水，這離不開當時花鳥畫壇和山水畫壇的藝術現狀，宗室畫家們結合他們自身的創作條件和文化積累進行判斷、選擇。

　　宋徽宗面臨的宮廷花鳥畫發展的藝術選擇十分敏感。正如《宣和畫譜》所云：「祖宗以來，圖畫院之較藝者必以黃筌父子筆法爲程式，自（崔）白及吳元瑜出，其格遂變。」其「變」，就是「能變世俗之氣所謂院體者，而素爲院體之人，亦因元瑜革取故態，稍稍放筆墨以出胸臆，畫手指盛，追蹤前輩，蓋元瑜之力也！」【25】黃筌、黃居寀父子以華貴富麗之色精心描繪了皇苑裏珍禽異獸的靜穆之態，傳

人不絕。吳元瑜與其師崔白一舉打破了黃家父子壟斷宮廷花鳥畫達一百多年的領導地位，以十分自然淳樸的筆墨描繪了諸種動物之間的聯繫以及動植物的野情野趣等，特別是將黃家父子筆下孤立的個體動物變成了互有關聯的生命群體。如崔白的《寒雀圖》卷（北京故宮博物院藏）和《雙喜圖》軸（臺北故宮博物院藏）等就是最生動的例子。年輕的宋徽宗面臨的花鳥畫藝術觀念的抉擇之重要性不亞於他在政治上倚重何家哪黨。

畢竟是師承關係起了關鍵性的作用，徽宗選擇了崔白、吳元瑜的花鳥畫創作觀念。所以才出現了「正午月季」、「孔雀升墩」等生動的繪畫故事（後敘），表面上的「黃家富貴」之氣讓位於真切的內容與質樸的筆墨技巧，這是皇家貴族嶄新的審美觀念。由此，徽宗必然要在《宣和畫譜》裏申斥來自西蜀的那些花鳥畫家「是虛得其名」。

從繪畫歷史的發展來看，宋初山水畫家范寬繼承了五代荊浩、關仝、李成以全景式構圖展現北方的大山大水，取景雄闊，景象深遠。北宋中期的郭熙在此基礎上將一年四季微妙的氣候變化和給人帶來不同的心理反映融匯到山水畫創作中。駙馬王詵的《漁村小雪圖》卷則繼承了郭熙的山水畫觀念，最後傳導到趙佶的墨筆山水畫中。

宋徽宗還面臨著對文人畫家的態度。雖然徽宗登基後重新啓用舊黨，但舊黨中富有個性的文人畫家蘇軾、黃庭堅等人並未能得到徽宗的政治信任和藝術認可，將他們排除在《宣和畫譜》和《宣和書譜》之外，崇寧二年（1103），蔡京下令焚毀蘇軾、黃庭堅等人的文集，嚴禁生徒習讀、藏家寶之。儘管如此，宗室及貴冑之家仍藏有蘇、黃之作。因文同和米芾與黨爭保持距離，故對他們有所褒獎。徽宗朝宗室對文人畫藝術的雅好僅僅局限於汲取其筆墨技巧和繪畫題材，他們世代喜好書法，較能感受文人畫的筆墨意趣。

二、徽宗的編譜活動

在宣和年間之前，集藝成譜已經開始盛行，不僅藝術類是如此，

其他如農科、醫科和園藝科
等均更爲詳盡，如歐陽修的
《洛陽牡丹記》、曾安止的
《禾譜》、蔡襄的《荔枝譜》
等，反映了宋代豐富的學科
和開闊的領域以及分類學進
入了深入細緻的科學階段。
在藝術行業裏則更是如此，
除了畫譜和書譜外，還有印
譜、博古譜等，與畫譜、書
譜不同的是，印譜、博古譜
更具有譜系化的特徵。

1. 徽宗與《宣和畫譜》

　　北宋宣和年間（1119－
1125）雖只有七年，但在宋
徽宗的宣導下，這七年是各
類畫科佳作集頁成冊和著錄
的峰頂，因而是各類藝術的
收穫時期。其中最輝煌的繪
畫集冊是《宣和睿覽集》，最
豐富的文字記述是《宣和畫
譜》，遺憾的是前者已所剩無
幾，後者則歷代刻印不止，
流傳至今。

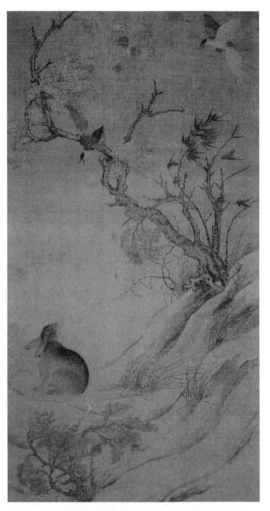

圖25. 北宋 崔白《雙喜圖》軸 絹本 設色
　　193.7×103.4公分 台北 國立故宮博物院藏
　　徽宗的師長爲吳元瑜，乃屬花鳥畫家崔白一脈，
　　以自然純樸的筆墨描繪動植物之間的聯繫和野
　　趣，這深深地影響了徽宗的花鳥畫藝術觀。

　　《宣和畫譜》無編者姓名，徽宗應該是《宣和畫譜》的主持者和
審定者，故宋徽宗未將自己的畫作著錄在內。宋徽宗制定了入選《宣
和畫譜》的藝術標準是：「其氣格凡陋，有不足爲今日道者，因以黜
之，蓋將有激於來者云耳。」所謂「氣格凡陋」者，即缺乏逸氣、功

力者，可見徽宗的藝術興趣所在。據《宣和畫譜》卷首《御制敘》徽宗的落款「宣和庚子歲夏至日」，該書完工於宣和二年（1120）夏至日之前，《宣和畫譜》和《宣和書譜》是現存最早、最完整的書畫著錄。不過，學術界對此書的《宣和畫譜御制敘》是否爲徽宗之語，尚有異議。《宣和畫譜》不是僞書，這是學術界公認的，憑徽宗對書畫酷愛之極的事實，在其內府收藏著錄完畢之際沒有任何表示，是不符合常理的。因此，徽宗理論化了的繪畫觀念集中在這本《宣和畫譜》裏。

　　《宣和畫譜・序目》的作者是何人，尚有爭議。筆者以爲，這是徽宗授意某寵臣撰寫的序文，代筆者以徽宗環視天地、縱觀古今的角度論述了收藏者的畫學思想，不過代筆者露出「今天子廊廟無事」之語，完全是作者的本能反映，他可以從徽宗的角度去闡述書畫之理，但決不敢直接以皇帝的第一人稱自稱「朕」。一說此處「乃類臣子之頌詞，疑標題（即標點）誤也。」【26】根據上下文，上文爲「以取玩於世也哉」，爲上一段的結束，故此處的標點不會有誤。《御制敘》裏規定了入選畫目的標準，這是未得到授權是不可能言及的。代筆者書寫完畢後，呈交宋徽宗，徽宗在此處沒有留意，在文後落款，自書「……御制」。

　　由此可推知《宣和畫譜》的編撰事務非一人所爲，未能進行嚴格的統稿。其《序目》裏的言詞、語氣和文風與《御制敘》不太一致，後者與十門畫科的十篇《敘論》是同一個代筆者按照徽宗的旨意所作，據蔡條《鐵圍山叢談》載：崇寧（1102－1106）初年，徽宗命宋喬年值御前書畫所，後被罷免，由米芾承接，至崇寧末年，內府所藏，累計至千，由米芾鑒識。在蔡京擅權時期，有許多畫家受到冷遇，對他們的評論，苛嚴有加。《宣和畫譜》對每類畫科的論述被後人摘錄成宋徽宗的《宣和論畫雜評》（一卷），【27】一說此是僞書，【28】此論值得研究。不妨說，《宣和畫譜》中關於具體畫家、藏品的評述，集中了內廷許多鑒識者的精論，其中不乏蔡京的黨閥之見，這固然是得到了徽宗的認可。十門畫科的十篇《敘論》，未必是徽宗御

作，但必定是徽宗欽定的內容，完全體現了宋徽宗的畫學思想。

　　將《御制敘》和《序目》及十門畫科的十篇《敘論》聯繫起來，挖掘出一個帝王在王朝藝術達到盛期的藝術觀。歷來學界因徽宗是亡國之君，故不太注重研究這幾篇論著，其實，文中尚有一些獨到之見，值得研究。《宣和畫譜》共有二十卷，著錄了六千三百九十六軸繪畫，它不僅僅是一部著錄書，而且還記載了二百三十一位畫家的生平事略，這些藏品和作者被劃分到十門畫科裏，其中宗族畫家僅十一位，姻親畫家僅兩位，即王詵和曹氏，對他們的評價亦十分客觀。可見編撰者在奉徽宗旨意遴選畫家時，執掌著嚴格的藝術標準，這是一般編撰者所不敢為的。

　　在《序目》裏，作者提出了「藝之為道，道之為藝」的辨證觀點，「志道之士」不能忘藝，「畫亦藝，進乎妙」。徽宗肯定了繪畫的社會功用：產生書畫之後，「於是將以識魑魅，知神奸，則刻之於鐘鼎；將以明禮樂，著法度，則揭之于旂常，而繪事之所尚，其由始也。」他進一步區別了繪畫與文字有著不同的社會功用：「竹帛不足以形容盛德之舉，則雲台麟閣之所由作，而後之覽觀者，則足以想見其人。是則畫之作也，善足以觀時，惡足以戒其後，豈徒為是五色之章，以取玩於世也哉。」作者在理論上並未將繪畫作為玩物，他「得玩心圖畫，庶幾見善以戒惡，見惡以思賢，以至於多識蟲魚草木之名。」作者提出花鳥、草蟲類繪畫是在認知善、惡之餘，兼帶而已。

　　在《序目》裏，作者將繪畫藏品根據其社會功用的重要程度依次分為十門：道釋、人物、宮室、番族、龍魚、山水、畜獸、花鳥、墨竹、蔬果，這是中國繪畫史上對繪畫進行最細微的分科方法。作者對這十門畫科的排列次序進行了解說。然後，在每一門的後面，均有一篇《敘論》，概述該畫科之要旨。

　　①關於《道釋敘論》。宋徽宗崇信道教，將道釋繪畫尊為十門之首，尤其是將道教繪畫排在佛教繪畫之前。作者認為，有志於「道」者，不能忘卻「遊於藝」。「畫道釋像與夫儒冠之風儀，使人瞻之仰之，……。」

②關於《人物敘論》。作者提出畫各類不同的人物外貌，「皆是形容見於議論之際而然也」，揭示人物內心的精神世界，「有非議論之所能及」，「故畫人物最為難工，雖得其形似，則往往乏韻……」強調畫家應「造不言之妙」。作者在此推崇的畫家是「前有曹（不興）衛（賢），而後有李公麟」。

③關於《宮室敘論》。作者十分感歎圖繪宮室之難，難在「宮室有量，台門有制，而山節藻梲，雖文仲不得濫也。畫者取此而備之形容，豈徒為台榭戶牖之壯觀者哉，雖一點一筆，必求諸繩矩，比他畫為難工……」作者歷數晉代至宋朝長於界畫者，五代唯有衛賢，本朝只有郭忠恕。

④關於《番族敘論》。作者反對畫番族既「以骨氣為主而格俗」，又「全拘形似而乏骨氣」，其關鍵在於要表現出番族「有尊華夏化原之信厚也」，體現「天子有道」的統治秩序，「來享來王，則不鄙其人」，以達「通好」之願。長於此道者即唐代胡瓌父子、五代李贊華等輩。可見，當時番族題材中的番族形象頗有「骨氣」，缺乏「尊華」，這正是當時北方少數民族氣勢強盛的真實表現。

⑤關於《龍魚敘論》。作者借畫龍魚之說闡述其繪畫觀念：「畫雖小道，故有可觀，其龍魚之作，亦《詩》《易》之相為表裏也。」在具體技法上，畫龍要「變化超忽」，以顯「遊深泳廣，相忘江湖」之態；畫魚者勿作「庖中几上物」，使觀者「垂涎耳」，應繪出「乘風破浪之勢」，讓賞閱者有「臨淵之羨」。作者推出長於此道者為董羽畫龍、劉宷畫魚。

⑥關於《山水敘論》。作者認為，歷代畫山水得名者，「多出於縉紳士大夫」，「不獨畫造其妙，而人品甚高」，一幅山水佳作必須畫出氣韻、有筆法、得位置。提出山水畫家應當是「胸中自有丘壑，發而見諸形容」。受到推崇的畫家有唐代的李思訓、王維等、五代的荊浩、關仝和宋初的李成，對當朝李成傳派者各得一體的局限性提出了諸多的批評。

⑦關於《畜獸敘論》。作者將馬和牛分別比作乾與坤，事實上是

圖26. 五代末宋初 郭忠恕
《明皇避暑宮圖》
軸 絹本 水墨
161.5×105.6公分
日本 大阪市立美術館藏
徽宗熱愛藝術活動，在他的主導下編製的《宣和畫譜》和《宣和書譜》，就體現了他的審美觀和藝術創作觀。如有關界畫，《宣和畫譜・序目》裡感歎圖繪宮室之難，難在「宮室有量，台門有制，而山節藻梲……雖一點一筆，必求之繩矩，比他畫為難工。」因而肯定了郭忠恕的界畫功力。

要求畫家有天、地之觀，體現了一國之君對農業的關注。畫虎豹等非馴習之獸，以「寄筆間豪邁之氣而已」，畫貓狗等寵物，要「得其不為搖尾乞憐之態」。畫馬以晉代史道碩、唐代曹霸、韓幹為佳，畫牛以唐代戴嵩兄弟、五代厲歸真等為勝，各類畜獸，歷朝均有高手輩出。但對陳陳相襲者如當朝的包鼎畫虎、裴文睨畫牛等，實為「氣俗而野」，「非譜之所宜取」。

　　⑧關於《花鳥敘論》。《宣和畫譜》錄有兩千七百八十六幅花鳥畫軸，為各畫科之冠。可知收藏者在日常生活裏，對花鳥畫科的青睞程度。畫譜中洋溢著作者對花鳥畫的極度熱情，很可能是徽宗親筆所作，他把花鳥作為天地之間的精粹，花鳥畫有著「粉飾大化，文明天

下，亦所以觀眾目，協和氣焉」的特殊功用，「繪事之妙，多寓興於此，與詩人相表裏焉。」不過，與其說府藏的大量花鳥畫驅散了徽宗心頭上的憂國愁雲，不如說徽宗麻醉在畫中的瑞禽祥鳥而貽誤了多少戰機。畫家認為要強化自然物象的審美特性，如牡丹、芍藥與鸞鳳孔雀使之富貴，松、竹、梅、菊與鷗鷺鴈鶩必見幽閒……，「有以興起人之意者，率能奪造化而移精神，邈想若登臨覽物之有得也。」作者大力推崇的畫家是：「（唐代）薛鶴郭鷂，邊鸞之花，至（五代）黃筌、徐熙、（北宋）趙昌、崔白等，其俱以是名家者，……」竭力反對當朝工巧有餘而殊高韻、設色輕薄卻多浮豔、曲盡其態但無骨氣的花鳥畫。

⑨關於《墨竹敘論》。作者在此表述了文人的色彩觀念：藝絕者不僅僅在於丹青之豐，那類在職業畫家之外的「詞人墨卿」，以淡

圖27. 北宋 趙昌《畫牡丹》軸 絹本設色143.5×59.3公分
台北 國立故宮博物院藏
趙昌的花鳥畫也是《宣和畫譜》裡肯定的畫家之一。

墨揮掃，不專於形似，而獨得象外，其胸中所得，固以氣吞雲夢，
「至於布景致思，不盈咫尺而萬里可論，則又豈俗工所能到哉。」論
及畫墨竹者，五代李頗、北宋文同被論作「不易著色而專求形似者，
世罕其人」。

　　⑩ 關於《蔬果敘論》。作者認爲：蔬果於寫生最爲難工，而繪墜
地之果，則是難上難。他提倡詩人的比興手段：識草木蟲魚之性，思
入妙微。此類繪畫以南陳顧野王等爲勝。

　　在每類畫科之後，作者記述了長於此道的歷代名家的生平行狀及
御府所藏，它匯總了歷代的繪畫史籍，並增添了宣和年間（1119－
1125）之前的畫家史料。從中不難揣摸到徽宗對諸多畫家的好惡，代
表了北宋後期皇室的審美意識。《宣和畫譜》是一部紀傳體加著錄體
的繪畫分科史書，並揉入了相應的繪畫批評，堪稱是中古時期集大成
的繪畫史籍，歷來爲畫史所重。

2. 徽宗與《宣和書譜》

　　可以說，《宣和書譜》是《宣和畫譜》的姊妹篇。兩者的體例十
分相近。《宣和書譜》是「宋徽宗時內臣奉敕撰」，代表了宋徽宗的
書學審美觀念。該書應完成於宣和年間，全書共二十卷，著錄了漢魏
以降一百九十七位書家的一千三百四十四件書法佳跡。自古以來，關
於此書的作者有兩說：《四庫提要》考訂爲是蔡京、蔡卞、米芾所
作，劉有定《衍報·注》稱之爲元代吳文貴編錄。以筆者拙見，前者
之說尙有可取之處，不過，米芾卒於大觀元年（1107），下距宣和年十
多年，不可能成爲《宣和書譜》的主要作者，至多參加了一些前期的
籌備活動。後者之說更爲不妥。此書由多位元作者執筆，根據書中著
錄當朝書家人名來看，遴選者堅持排擠「元祐黨人」的原則，這很像
是蔡京幹的勾當。蔡京剔除了舊黨宿敵蘇軾、黃庭堅，表達了徽宗對
蘇、黃的政治態度和蔡京個人的嫉恨。蔡京還借編務之便，將自己和
其弟蔡卞塞進《宣和書譜》裏。整個北宋趙宋家族，擅書者不下幾
十，僅有益端獻王一人入《宣和書譜》，可見徽宗對族人書藝要求之

圖28. 北宋 章友直《題閻立本步輦圖》卷 絹本 縱38.5公分 北京故宮博物院藏

苛嚴。以蔡京的為人，他絕不會在《宣和書譜》裏漏記徽宗及其諸子，必定是宋徽宗力戒此舉。

　　與《宣和畫譜》按畫科著錄畫家、作品相對應，《宣和書譜》分別以篆、隸、正、行、草、八分書等六種書體著錄了六朝至北宋名家法書的傳記和書評及藏品，對每一種書體的產生、發展和諸種不同的觀點，均一一闡明。

　　①關於《篆書敘論》。作者從文字學的角度理清了篆書的發展脈絡，從「古文科斗之書」到周代的史籀，衍生出大篆，秦代李斯變革為小篆。敘論頌揚了秦之李斯、漢之許慎、魏之韋誕、唐之李陽冰、南唐之徐鉉、當朝之益端獻王、章友直等七位名流在文字學或書法上的貢獻。

　　②關於《隸書敘論》。作者考證了隸書的起源。一說隸書緣起於秦代雲陽獄隸疾書之體，後用於官府刑獄間。然而，作者又提出了懷

疑：在臨淄（今屬山東）出土了早於秦始皇四百多年的齊太公六世孫
胡公之棺，上有隸書字體。漢之蔡邕、魏之鍾繇皆為隸書之巨匠，僅
錄唐之韓擇木一家。

　　③關於《正書敘論》。提出漢王次仲始以隸為楷，西漢末年，
「隸字石刻間雜為正書」，「若蜀國封陌茹君等碑亦班班可考」，【29】
降及三國鍾繇、東晉王羲之等，「風流文物度越前世」。編者著錄了
歷代四十四家的正書之作。這很可能是出於徽宗雅好楷書之故。

　　④關於《行書敘論》。「兼草則謂之行書。爰自西漢之末。」【30】
編者祖述了三國鍾繇、胡昭上承劉德昇的行書，及晉王羲之父子「並
臻其極」。蔡京雅好行書，錄有晉至北宋五十八家名跡，稱「……蔡

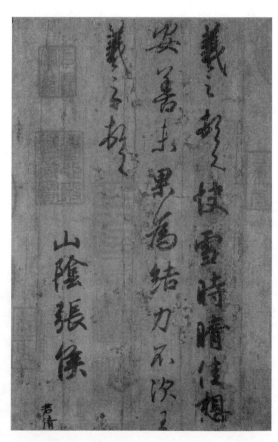

圖29. 東晉 王羲之
《快雪時晴帖》
冊 紙本
23×14.8公分
台北 國立故宮博物院藏
《宣和書譜》分別以篆、隸、楷、行、
草、八分書等六種書體著錄了歷代書法
名家的作品，如王羲之；同時也肯定當
代的書法家，如章友直的篆書。

京筆勢翩翩足以追配古人名垂後世……。」其傳記之長，爲全書之最，還著錄了御府所藏七十七件蔡京的行書，亦爲全書之冠。此處極可能是蔡京弟蔡卞所爲，兄弟倆厚顏無恥之極，冠絕古今，蔡京兄弟所受之寵，亦可見一斑。

　　⑤關於《草書敍論》。草書始於漢章帝，「王氏羲獻父子逐進于妙」，世號章草，「至張伯英出，遂復脫落前習。以成今草。」編者對草書的「草」字之由彙集了多種說法：「或以爲稿草之草。或以爲草行之草。或以爲赴急之書。和以爲草昧之作。然則謂之草則非正也。」【31】自漢晉以來得名者有六十五人入本書譜。

　　⑥關於《八分書敍論》。編者記述了八分書的兩種說法：東漢蔡希之說是隸字改楷法、以楷變八分。蔡邕之說去隸字八分留二分、去小篆二分留八分。「至唐則八分書始盛。其典刑（型）蓋類隸而變方。廣作波勢。不古不嚴。」「蓋古之名稱與今或異。」【32】錄御府所藏八分書者四人，俱爲唐人。

　　《宣和書譜》卷一以紀傳體的方式記述了晉武帝、唐太宗、明皇、肅宗、代宗、德宗、宣宗、昭宗、武則天、梁太祖、末帝、周世宗諸帝的傳記和書評及藏品，以此顯示趙宋皇族的正統地位。其後，在每種書體之前，都有一番關於該書體演變歷史的論述，作者十分注重以當時的出土文物來進行論證。總合起來，全書近乎一部書法簡史，對當今學界有著較爲深刻的影響，但它的理論深度和涉獵的廣度則不及《宣和畫譜》。

3. 徽宗與其他圖譜

　　相傳宋徽宗敕編《宣和印譜》，共有四卷，應該是中國皇室最早的印譜，是後世編輯印譜的稿本，頗受注重，昔今已不存。

　　北宋文人如李公麟、趙明誠等收藏家的雅玩已擴展到商周古彝器上，應該說，他們是中國最早的考古愛好者。徽宗對收藏和鑒識器物、著錄也頗有興致，在這方面，徽宗當數第一。北宋大觀年間（1107－1110），徽宗命王黼等編繪宣和殿所藏古彝器，成《宣和博古

圖》三十卷。繪製瓷、銅、玉、石等各種古器物的圖畫，其中還包括以古器物圖形裝飾的工藝品，統稱爲「博古圖」，考辨其款識後編輯成冊，此係雜畫的一種。或以博古題材製作成掛屏、屏風等。清人在博古圖的基礎上添加花卉、果品成爲祝壽題材的繪畫。

三、徽宗的藝術監管活動

宋徽宗的藝術活動涉及到書畫摹古、收藏和對翰林書院與畫院的監管，其豐富程度爲曠古未有；他所創建的畫學和復興的書學業績，是他從事書畫教育的重要成果，也是這個時期宮廷藝術的一大特色。

1. 徽宗朝前後的書畫摹古活動

在北宋中後期的文壇，無論是新黨還是舊黨，都力求矯正北宋初年「西昆體」的浮華文風，掀起了古文運動，歐陽修等主張作文要「明古道，師古經」，以配合新黨的政治改革，蘇軾雖然屬於舊黨，對當時「多空文而少使用」的形式主義文風也深惡痛絕，強調文辭應「句句警拔」、「有爲而作」，這是超越了黨派界限的共同的文學觀念，是唐代韓愈、柳宗元發起的散文革新運動的深入和延續。

北宋的古文運動對皇室師法古代書畫起到了極大的引導作用。文學的復古運動與書畫的臨古活動相交織是這個時期文化藝術的最大特點，文人畫家也紛紛臨摹古代名跡。如李公麟奉神宗或哲宗的旨意臨摹了唐代韋偃的《牧放圖》卷（北京故宮博物院藏），【33】米芾也臨摹了許多法書名跡，如他臨寫的東晉王獻之《中秋帖》（北京故宮博物院藏）等，共同體現了對傳統文化的尊崇。就書畫摹古而言，還有更多一層的意義，即解決紙絹本書畫載體的長期保存問題，同時也帶來了一系列書畫造假的問題。

至徽宗朝，趙佶出於保護、師仿晉唐五代書畫的目的，發起了由宮廷專職畫家擔綱的更大規模的複製古畫的活動，摹製的藝術水準可謂下真跡一等，在原件丟失或損毀的情況下，這些歷代書畫的副本可

以起到替代作用。宋徽宗本人就親臨墨池，臨摹了東晉顧愷之的《女史箴圖》卷，並敕御用畫家代筆摹寫了唐代張萱的《搗練圖》卷和《虢國夫人游春圖》卷等。這次複製歷代書畫活動的規模不亞於唐太宗李世民發起的第一次臨摹活動，這是中國古代宮廷第二次、也是最後一次大規模製作古代書畫副本的文化工程，筆者稱這些摹本爲「宣和摹」，在書畫保護的歷史上，它甚至比「宣和裱」更爲重要。

　　事實證明這項文化工程的確爲後人保存了

圖30. 北宋《大觀帖》拓本 局部 每頁30.5×20公分
中國歷史博物館藏本

古代藝術品的基本圖像，一些晉唐五代的書畫眞跡因各種原因不存世間，而那些「宣和摹」雖說是仿製品，但對今人來說無疑是國之重寶。除了唐代張萱的摹本外，還有東晉顧愷之的《洛神賦圖》卷（北京故宮博物院藏）、唐代閻立本的《步輦圖》卷（北京故宮博物院藏）、五代周文矩的《重屏會棋圖》卷（北京故宮博物院藏）、《宮中圖》卷（分藏於美國克里夫蘭美術館、大都會博物館和福格美術館）等等，這些精心摹製的絕品在上個世紀七十年代前，都被作爲眞跡，後來經徐邦達先生鑒定，將它們確定爲臨本或摹本。【34】其實還有更多的摹本逼似如眞，只是由於繪製者沒有標明是臨摹品，那就有待於

今人去研究識別了。

　　在南宋高宗朝，摹寫前朝名跡的
活動仍有持續，只是規模和藝術水準
都遠遠不及北宋徽宗朝，臨摹的觀念
也發生了一些變化，畫家在臨摹中，
過多地揉進了自己的繪畫風格並在一
定程度上改變了母本的結構，失去了
副本的意義，如出現了一些具有南宋
時代風格的顧愷之《洛神賦圖》卷。

　　徽宗大觀三年（1109），趙佶見
到《淳化閣帖》的版子已遭損裂，並
發現王著的標題有許多錯誤，於是詔
蔡京等人重新刊定、重書標題，在
《淳化閣帖》的基礎上增加了內府所
藏的法帖，精心摹刻於太清樓下，名
曰《大觀帖》，是為匯刻叢帖，共十
卷，有超越《閣帖》之譽。是年，曹
士冕奉旨刻石太清樓，是為《太清樓
續帖》，共二十二卷，其中的十卷本
系《建中靖國秘閣續帖》，易其標

圖31. 北宋《太清樓續帖》之《孫過庭書譜》
拓本局部

題、去其年款、官階，又增刻《孫過庭書譜》及《貞觀十七帖》。始
於宋太宗朝、盛於宋徽宗朝的公私刻帖成為時尚，一直風行到南宋孝
宗朝。各種拓本的出現極大地增強了精品法書的傳播力度，是後世
「帖學」的濫觴。

2. 徽宗的藝術收藏

　　宗室是宋代最龐大的書畫收藏群體，其一是出於附庸風雅，其二
是出於佔有文化財富，其三是以此作為與文人雅士交往的契機，並獲
得更多的書畫藏品。在兩宋宗室裏，最大的書畫收藏家是宋徽宗，其

收藏的數量不敵清代的乾隆皇帝，但藝術價值遠遠勝之。

宋徽宗的藝術收藏可謂曠古未有。他收藏了歷代書畫、金石和諸多器物等。秘閣是「六閣」之一，【35】藏有古今經籍、圖書、國史、實錄、書畫等，自徽宗朝起，增加了奇珍異寶諸器用等。徽宗敕編《秘閣書畫器物目》，現版本不詳，僅見於宋‧尤袤《遂初堂書目》著錄。

趙佶尤其精於書畫收藏，其「秘府之藏，沖牣填溢，百倍先朝。」【36】據鄧椿《畫繼》卷一載，宋徽宗的藏畫達一千五百件（其實遠遠不止此數），上至三國曹不興，下至宋初黃居寀，他將這些藏品分為十四門，集為一百秩，名曰《宣和睿覽集》，是《宣和畫譜》著錄的基本來源，為中國宮廷書畫收藏史之盛事。其中最早的藏品「以曹不興《元女授皇帝兵符圖》為第一，曹髦（在《宣和畫譜》中改為衛協）《卞莊子刺虎圖》為第二，謝稚《烈女貞節圖》為第三。」【37】

徽宗特別注重收求祥卉瑞禽圖像，相信這些吉兆能夠給他的政治統治帶來祥運。徽宗面對「諸福之物，可致之祥，臻無虛日，史不絕書。動物則赤烏、白鵲、天鹿、文禽之屬，擾於禁籞；植物則檜芝、珠蓮、金桔、駢竹、瓜花、米禽之類，連理並蒂，不可勝記：乃取其尤異者，凡十五種，寫之丹青，亦目曰《宣和睿覽冊》。復有素馨、茉莉、天竺婆羅，種種異產……賦之詠歌，載之圖繪，續為第二冊。已而……亦十五種，作冊第三。有凡所得純白禽獸，一一寫形作冊第四。增加不已，至累千冊。各命輔臣題跋其後，實亦冠絕古今之美也。」【38】所謂「純白禽獸」，有的很可能是白化動物。可見，《宣和睿覽冊》囊括了各種祥瑞之物，它是一部佐有詩書文的大型集冊。

據蔡京第三子蔡絛所見所聞，趙佶對法書的收求程度不亞於名畫，他「及即大位，於是酷意訪求天下法書圖畫。自崇寧始命宋喬年侍御前書畫所，喬年後罷去，而繼以米芾輩。迨至末年，上方所藏率舉千計，實熙朝之盛事也。吾以宣和歲癸卯（1123），嘗得見其目，若唐人用硬黃臨二王帖至三千八百餘幅。顏魯公墨蹟至八百餘幅，大凡歐、虞、褚、薛及唐名臣李太白、白樂天等書字，不可勝會，獨兩晉

人則有數矣。至二王《破羌》、《洛神》諸帖,真奇殆絕,蓋亦為多焉。」[39]

在秘府之外,徽宗在翰林院也有收藏,據謝魏考證,宋徽宗登基不久,就命宋喬年編著《翰林畫錄》(一卷),記述了翰林院儲藏的繪畫,或載錄在翰林圖畫院供職者繪製的圖畫。[40]估計這些繪畫的用途主要是向翰林圖畫院畫家們提供範本之用。

徽宗建立了一整套皇家收藏書畫的矩度,十分嚴格且明瞭。如加鈐皇家書畫收藏印和書寫題簽等一系列規矩,一直延續到清代。他的書畫收藏印也是他的創作用印,主要有:「政和」(朱文長方)、「乾卦」(朱文圓)、「雙龍」(朱文圓)、「雙龍」(朱文方)、「宣和」(朱文長方)、「政」「和」(朱文聯珠)、「宣」「和」(朱文聯珠)、「御書」(朱文尖頂葫蘆)、「御書」(朱文平頂葫蘆)、「宣和中秘」(朱文長方橢)、「御書」(朱文方)、「內府圖書之印」(朱文方)、「御書之寶」(朱文方)、「紫宸殿御書寶」(朱文方)、「睿思東閣」(朱文方)、「御書之寶」(朱文大方)等等,後六方印璽皆為九疊篆字。

宋徽宗對書畫藝術的熱崇是全面周到的,體現在每一個細微之處。他在書畫裝裱方面的成就亦卓著於世,體現了物主對古代書畫的保護觀念。他親自為書畫書寫題簽,直接表明了他對此物的鑒定結論。迄今,鑒定界十分重視宋徽宗的鑒定結果。徽宗建立了鑒定結論寓於題簽的形式,並以精美工整的瘦金體書之,為後世百代楷模。

宋徽宗與「宣和裝」。宣和裝亦稱宣和裱,是在宣和年間由宋徽宗欽定的書畫裝裱形式,該裝裱形式十分獨特,其手卷的標準格式為五段,第一段為天頭,用青綠色綾。第二段為前隔水,用黃絹。第三段為畫心。第四段為後隔水,亦用黃絹。第五段為拖尾,用白紙。兩頭的軸頭凸起。其立軸的裝潢形式與手卷相同,上下分別為天頭和地頭,各與上下綾隔水相接,天頭上加驚燕。在材料上,以「青、紫大綾為裱,文錦為帶,玉及水晶、檀香為軸。」[41]卷軸兩邊首次出現鑲有深褐色的細邊。現存的五代衛賢《高士圖》軸、北宋梁師閔《蘆

汀密雪圖》卷（皆藏於北京故宮博物院）等就是宣和裝的形式。在裝裱藝術上，宣和裝較唐代更完整、更具有藝術性，成為後世裝裱藝術的典範。

　　徽宗的書畫收藏常常被用作畫院匠師的範本，他每旬日命御府將兩匣圖畫押送至畫院，向眾匠師展示，還責令嚴禁出現汙損，觀者深感蒙恩。【42】

3・徽宗與翰林圖畫院

　　徽宗與翰林書院的關係，史載甚少，可推知他對書院的關係遠遠不如翰林圖畫院。經過前幾朝的努力，翰林圖畫院的建制已基本完善，徽宗所作的努力主要是擴充人員並提高其地位，還建立了一整套宮廷繪畫的教育體制。徽宗對畫院畫家的培養是與干預一併進行的，畫院畫家必須先呈交畫稿，獲得恩准後，方可正式定稿，並隨時給以訓導。

　　通常，技藝之官不得佩魚，在徽宗朝的政和、宣和年間，翰林書畫院的書畫家們的政治地位和經濟待遇有了空前的提高，徽宗特許翰林書院和圖畫院的匠師們可以佩魚。【43】其他局工匠的收入謂之「食

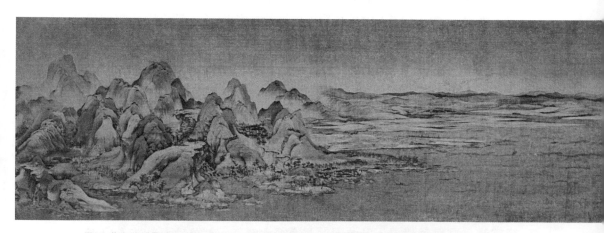

圖32. 北宋 王希孟《千里江山圖》卷 局部 絹本 設色 51.5×1191.5公分 北京故宮博物院藏
　　徽宗樂於直接培養畫院後學，青綠山水畫家王希孟就是其中之一。這不但對宮中的翰林圖畫院大有幫助，同時也提升了整個宋代的繪畫水準。

錢」，書院和畫院匠師們的收入為「俸直」，「堪旁支給，不以眾工待也。」【44】可見其待遇不同尋常。

宋代皇帝對繪畫的審美標準是雙重的，他們大多以文人畫的審美意趣要求宗室畫家，又以有實效功用、狀物寫實、畫風精美的藝術要求約束宮廷職業畫家。即「筆意簡全，不模仿古人而盡物之情態形色，俱若自然，意高韻古為上；模仿前人而能出古意，形色象其物宜，而設色細、運思巧為中；傳模圖繪，不失其真為下。」【45】

徽宗樂於直接培養畫院後學。十八歲的王希孟就是徽宗十分注重且直接培養的畫學生，政和三年（1113），他的絕代名作《千里江山圖》卷（北京故宮博物院藏）是在徽宗寫實畫風的影響下繪成的，卷尾有蔡京的跋文，可推知徽宗對王希孟的青睞程度，不幸的是，王希孟壽命甚短，夭亡於二十歲。

徽宗對畫院畫家的藝術要求十分苛嚴。徽宗營建了一批皇家道教宮觀，繪製道教壁畫是宮廷畫家的重要職責。從「靖康之難」逃到四川的宮廷畫家告知鄧椿，寶籙宮內的壁畫皆出自宮廷畫家之手，徽宗常常親臨現場查看，稍不如意，就責令畫工把完工的壁畫全部塗掉，重新構思、重新繪製。但眾工學識和才力有限，深恐不能達徽宗之

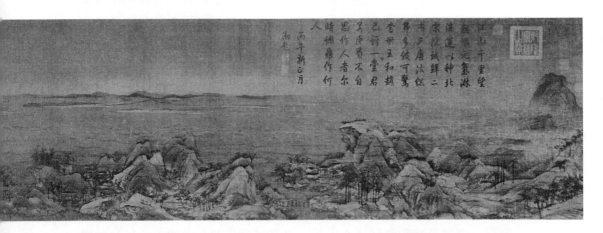

意。【46】說到這裏，老畫工還心有餘悸，可見徽宗命意之嚴，以下的事例更爲鮮明：

徽宗要求畫家畫出花卉的時節特徵。徽宗建龍德宮，命畫院待詔畫宮中壁畫，來此作畫者均是經過精心挑選的高手。壁畫完工後，趙佶幸臨龍德宮，對他們的畫藝無一認可，「獨顧壺中殿前柱廊拱眼斜枝月季花，問畫者爲誰。實少年新進。」徽宗大喜，賜緋，眾臣皆不得其由，叩問徽宗，徽宗答道：「月季鮮有能畫者，蓋四時朝暮，花蕊葉皆不同，此作春時日中者，無毫髮差，故厚賞之。」【47】

徽宗要求畫院畫家能表現出動物運動的細微特點。在皇宮裏的宣和殿前，曾有一隻孔雀立於樹下，徽宗命畫院畫家們以「孔雀升高」爲內容作畫，眾工皆畫成孔雀舉右足。徽宗見狀曰「未也」，眾人數日後乃不得要領，徽宗「則降旨曰：『孔雀升高，必先舉左。』眾史駭服。」【48】

徽宗對畫院畫家的書法不作要求。翰林圖畫院裏的待詔畫家無一筆好字，北宋的宮廷畫家尚可在畫上落一些長款，而南宋畫家幾乎多是窮款，甚至無款，畫家們完成欽定的圖畫後，常常是由宗室書家甚至皇帝題寫詩文。出現這種藝術現象，是趙宋皇帝不在宮廷畫家中提倡書法藝術的結果，趙佶對宮廷畫家們有種種藝術要求，唯獨不見有對書法方面的藝術要求，在錄用畫家的諸項標準裏，也沒有關於書法方面的條件，書畫之間固有的藝術聯繫被人爲地割裂了。趙宋諸帝對宮廷畫家的這種藝術限制，是要阻止文人畫的藝術風尚吹拂到翰林圖畫院，影響到御用畫家的繪畫功用。在他看來：具有文人氣韻的山水畫家「多出於縉紳士大夫」，因爲他們「人品甚高」。【49】

4. 宋徽宗與書畫教育

北宋朝廷不僅利用政教爲其統治服務，而且也十分注重利用文教維護其統治秩序。北宋有過三次興學的高潮，第一次是范仲淹的慶曆興學，直接管理和資助地方州學；第二次是王安石在熙寧、元豐年間之興學，重在改革培養和選拔人才的制度；第三次是蔡京的崇寧興

學，一方面大肆實行文化專制，另一方面大力培植文化、藝術人才。
北宋畫學和書學就是在這個大背景下建立起來的。宋徽宗管理藝術具
有一定的計劃性和前瞻性。爲了持續性地提高翰林圖畫院和翰林書院
的藝術功力，分別建立了畫學和書學，相當於今國外的皇家美術學校
和書法學校，這不能不說是一項很有見地的文化功業。在當時，與畫
學、書學相對應的學校還有算學、醫學等，時稱「四學」。可知此類
「辦學」活動已形成了相當大的規模。

（a）建立畫學

　　宋徽宗爲建五嶽觀，大召天下畫界名手，應召者達數百人之多，
命其當場作畫，多數應試者令徽宗很不滿意。這件事對徽宗頗有感
觸，爲了培養畫學人才，提高未來翰林圖畫院畫家的藝術修養，崇寧
三年（1104），宋徽宗創建了專門培養畫學生的學校——畫學，其目的
是「教育眾工」。【50】這是歷史上最早的宮廷美術教育機構，也是古
代唯一的官辦美術學校。畫學原隸屬國子監，大觀四年（1110），由翰
林圖畫院統領，這樣，繪畫教育與未來的繪畫供職就緊密地聯繫起
來。入學者所學的繪畫科目爲佛道、人物、山水、花竹、鳥獸、屋木
等等，力求造就出一批畫藝廣博的御用畫家。畫學機構還十分重視提
高學子們的文化素養，向他們教授《說文》、《爾雅》、《方言》、
《釋名》等基礎課程。

　　在徽宗朝宮廷書畫壇，獲取任何地位都必須經過考試。徽宗爲了
提高書畫鑒定的品位，「復立博士，考其藝能。」【51】鄧椿的先祖供
奉內廷，推薦宋子房以當博士之選。爲提高諸生的繪畫技藝和構思能
力，徽宗親自出題招考取士，往往以詩句爲題，要求學子們曲盡其
意、遐想無限。特別是「考畫之等，以不仿前人，而物之情態形色具
若自然，筆韻高簡爲工。」【52】宋徽宗的寫實觀念充滿了智慧，並轉
化爲一種教育手段。

　　如以「萬年枝上太平春」爲題，查考學子們對詩句的理解力。理
想的構思是畫多青樹上的頻伽鳥。又出「野水無人渡，孤舟盡日橫」
之句，考生則多畫一空舟繫於岸邊，繪鷺、鴉棲息於船舷或篷背，唯

注釋：

【1】《宋史》卷二十二、頁418。

【2】《宋史》卷二百四十三，頁8631。

【3】轉引自民國・丁傳靖輯《宋人軼事彙編》上冊，卷二、頁52《貴耳集》。

【4】南宋・蔡絛《鐵圍山叢談》卷一、頁5，唐宋史料筆記本，中華書局1983年9月第1版。

【5】轉引自趙與時《賓退錄》卷一耿延禧《林靈素傳》，上海古籍出版社1983年點校本。

【6】南宋・鄧椿《畫繼》卷一、頁2，畫史叢書本。

【7】《宋史》卷二十二、頁418。

【8】《宋史記事本末》卷五十七《二帝北狩》。

【9】《宋史記事本末》卷五十七《二帝北狩》。

【10】南宋・徐夢莘《三朝北盟會編》卷七十七，上海古籍出版社1987年影印本。

【11】同上，卷七十三。

【12】同上，卷七十九。

【13】南宋・曹勳《北狩見聞錄》，叢書集成新編之一一七，新文豐出版公司印行。

【14】同【10】卷七九《靖康後錄》。

【15】同【3】頁61《雞肋編》。

【16】【17】同【3】，頁62《雪舟脞語》。

【18】南宋・蔡鞗《北狩行錄》，叢書集成新編之一一七，頁169－170，新文豐出版公司印行。

【19】同上，頁169。

【20】同上，頁170。

【21】同【3】，頁63《貴耳集》。

【22】同【18】，頁170。

【23】同【18】，頁170。

【24】南宋・蔡絛《鐵圍山叢談》卷一、頁5，唐宋史料筆記本，中華書局1983年9月第1版。

【25】北宋・《宣和畫譜》卷十九、頁237，畫史叢書本。

【26】見《四庫全書總目提要》，轉載于《宣和畫譜》畫史叢書本之首。

【27】版本見《王氏書畫苑・詹氏畫苑補益》、《美術叢書》等。

【28】余紹宋《書畫書錄解題》卷九、頁13，浙江人民出版社1982年11月第1版。

【29】北宋・《宣和書譜》卷二，頁12，中國書畫全書（二）。

【30】同上，卷七，頁23。

【31】同上，卷十三，頁37。

【32】同上卷二十，頁56。

【33】該畫的卷首有李公麟自識：「臣李公麟奉敕摹韋偃牧放圖」。

【34】見徐邦達《古書畫偽訛考辨》（上），江蘇古籍出版社1984年11月第1版。

【35】所謂「六閣」，見前文「宋真宗與王府書畫活動」。

【36】同【6】卷一、頁1。

【37】同【4】卷四、頁78。

【38】南宋・鄧椿《畫繼》卷一、頁2，畫史叢書本。

【39】同【24】卷四，頁79。

【40】謝巍《中國畫學著作考錄》頁160，上海書畫出版社，1998年7月第1版。

【41】元・陶宗儀《南村輟耕錄》卷二十三、頁276。

【42】事見【6】卷一《聖藝》。

【43】佩魚即魚袋，始於唐代官制。即在腰間配掛魚形的金銀飾件，是官員身份地位的憑證。

【44】同【6】卷十、頁77。

【45】南宋・趙彥衛《雲麓漫抄》卷二、頁28，中華書局1996年3月第1版。

【46】事見【6】卷一《聖藝》。

【47】【48】同【6】《畫繼》卷十、頁75。

【49】同【29】卷十、頁99。

【50】【51】【53】同【6】卷一、頁3。

【52】《宋史》卷一百五十七《選舉志三》。

【54】南宋・王清明《揮麈錄》後錄卷四，頁97－98，歷代筆記叢刊版，上海書店出版社2001年8月第1版。

【55】《續資治通鑒長篇拾補》卷二十四《徽宗崇寧三年六月壬子》。

【56】《宋史》卷一百五十七《選舉三・書學》。

陸·宋徽宗的書畫成就

一、徽宗的畫風與傳世墨蹟

　　趙佶的藝術成就是豐碩的，也是全面的。在這個國力衰微的時代裏，他催熟了中國古代宮廷文化，使其許多門類的藝術達到了歷史上的高潮，宮廷書畫則是其中最為動人的藝術浪花。此外，還有宮廷的各類收藏和詩詞、典籍、音樂、戲曲、棋類、球類、園藝、建築等等，形成了北宋末年宮廷文化整體性的繁榮局面，這是古代中外任何一個帝王所無法比擬的。

　　趙佶的文化藝術修養較為全面，其貢獻也較為豐富。在文學方面，趙佶長於詩詞，他的詞屬於婉約派，純屬「豔科」。有詞集《宋徽宗詞》行世。在音樂方面，他設立大晟府，制定了宮廷雅樂。

　　徽宗藝術創作絕不局限於紙面上，他在園藝、建築等工程藝術方面也有著高深的造詣。如前文提及到的皇家園林艮嶽的設計理念充分體現了徽宗崇尚道家仙境、概括自然萬物並講求大而全的園林藝術觀，諸多的道教宮觀如延福宮、寶真宮、龍德宮、九成宮和五嶽觀等都是在徽宗的督導下完工的。

1·記載中的徽宗畫藝

　　徽宗曾自謂道：「朕萬機餘暇，別無他好，惟好畫耳。」他「晝日不居寢殿，以睿思（殿）為講禮進膳之所，就宣和（殿）宴息。」可見，徽宗對繪畫的興趣到了廢寢忘食的程度。他最突出的藝術成就主要集中在書畫方面，其中以繪畫較為突出，更為傑出的是他的花鳥畫，徽宗繼承了其師吳元瑜、師祖崔白等名匠注重生活情韻、藝術風韻的創作模式，以其纖巧工致、典雅綺麗的畫風，創立了「宣和

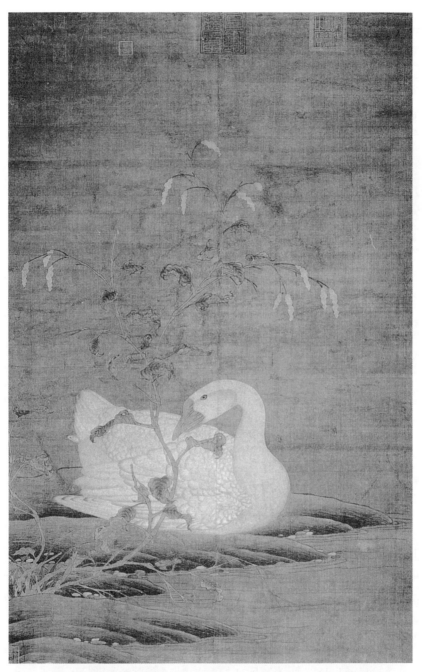

圖33.（傳）北宋 趙佶《紅蓼白鵝圖》軸 絹本 設色 132.9×86.3公分 台北 國立故宮博物院藏
徽宗對禽鳥的眼睛表現得十分真實，此圖白鵝的眼睛生動有神，即是實證之一。

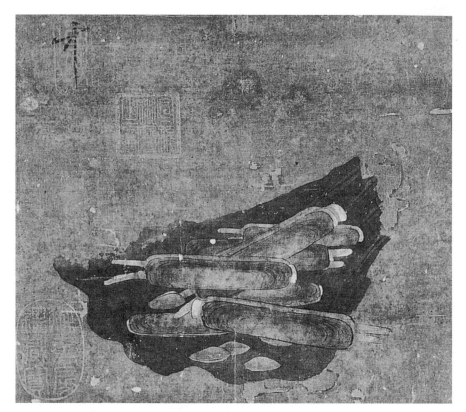

圖34. 北宋 趙佶《寫生圖》軸 絹本 設色 18.4×20.3公分 台北 國立故宮博物院藏
　　　徽宗對繪畫的要求，首先強調寫出物象的生機和真實感。

體」。表現徵兆國運的祥瑞之物，是徽宗山水、花鳥畫創作的主題，其實際功用是裝點殿堂。

　　宋徽宗一生書畫作品十分豐富，他主要擅長畫花竹、翎毛，偶作四季山水，兼作界畫，僅以徽宗及其代筆所繪的《宣和睿覽冊》統計，它累計千冊，每冊十五開圖，即有一萬五千幅圖，再加上徽宗的其他繪畫則更多，其中多數為工筆畫，這相當於幾十位專職畫家一生之作的總和，這對日理萬機的宋徽宗來說，無論如何是不可能的。

　　趙佶的花鳥畫，脫盡凡俗，可稱之為「仙境繪畫」。如他在政和年間（1111－1118）初，完成了巨幅宏製《筠莊縱鶴圖》，畫了二十隻仙禽，鄧椿評賞它們「或戲上林，或飲太液，翔鳳躍龍之形，驚露舞

圖35.（傳）北宋 趙佶《溪山秋色圖》軸 紙本 設色 97×53公分 台北 國立故宮博物院藏

風之態，引吭唳天，以極其思，刷羽清泉，以致其潔，並立而不爭，獨行而不倚，閒暇之格，清迴之姿，寓於縑素之上，各極其妙，而莫有同者焉。」[1]寥寥數語，如觀其畫。徽宗把仙鶴的動物特性擬人化，活脫脫地展現了典雅高潔的自然品格。徽宗在賜宴時，常常向群臣宣示新作，昭示國運將臨。徽宗對禽鳥的眼睛表現得十分眞實，他「多以生漆點睛，隱然豆許，高出紙素，幾欲活動，眾史莫能也。」[2]足以說明徽宗的寫實觀念是寫出物象的生機。由此看出，宋徽宗在繪畫語言方面的要求首先是強調表現生活中的眞實，筆墨和設色、線條和敷染都是服務於這個「眞實」的工具。如用「生漆點睛」等，宋徽宗在繪畫構思方面的要求是畫中應有詩意，並富有情趣，畫家應當通過特定的景物，不僅表現出季節特徵，而且還要刻劃出某個時段的特徵，其構思之精妙、意趣之自然必定在其中矣。

徽宗尤好向臣子們展示他的花鳥畫。政和五年（1115），他向赴宴者展示《龍翔池鸂鶒圖》，鸂鶒是像鴛鴦一樣的水鳥，群臣「皆起立環視，無不仰聖文，睹奎畫，讚歎乎天下之至神至精也。」[3]可見其畫幅和場面十分宏闊，足以震懾群臣。

徽宗的山水畫更是以「仙氣」感人。他的《奇峰散綺圖》，「意匠天成，工奪造化，妙外之趣，咫尺千里。其晴巒疊秀，則閬風群玉也；明霞紓彩，則天漢銀潢也；飛觀倚空，則仙人摟居也。至於祥光瑞氣，浮動於縹緲之間，使覽之者欲跨汗漫，登蓬瀛，飄飄焉，嶢嶢焉，若投六合而隘九州也。」[4]

宋徽宗在人物畫方面的寫實技藝在於他擅長表現大場面的人物活動，顯示出他在描繪界畫樓臺、車馬等方面的綜合能力。據湯垕《畫鑒》載，他曾作過《夢遊化城圖》，應該是以道教爲題材的繪畫，其中「人物如半小指，累數千人，城郭宮室，麾幢鐘鼓，仙嬪眞宰，雲霞宵漢，禽畜龍馬，凡天地間所有之物，色色具備，爲工甚至。觀之令人起神遊八極之想，不復知有人世間，奇物也。」[5]該書隨後還記述了他臨唐代李昭道的《摘瓜圖》，「畫明皇騎三駿照夜白馬出棧道飛仙嶺，乍見小橋，馬驚不進，遠地二人摘瓜，後有數騎漸至，奇跡

也。」【6】今臺北故宮博物院藏有傳爲唐代李昭道的《明皇幸蜀圖》軸，其內容與湯垕所見《摘瓜圖》幾乎一致，手法工細，是否與宋徽宗佳作有一定的關係，則待考。

　　在二十世紀，徽宗的傳世之作頗多，僅美國學者高居翰教授編著的《中國古代繪畫索引》記錄的傳爲徽宗之畫跡就有五十六件之多，其中有近二十件經常被出版，涉及到中外十幾家博物館和私家藏品。日本學者鈴木敬教授編的《中國繪畫總合圖錄》【7】著錄有七幅徽宗之畫；戶田禎佑、小川裕充合編的《中國繪畫總合圖錄·續編》則著錄了二十三件徽宗的繪畫。【8】就目前公私收藏的情況推測，屬於文物級別的所謂宋徽宗之作可達百幅有餘。因此，鑒定宋徽宗的書畫是藝術史研究十分重要且十分棘手的課題。

　　當今，與宋徽宗有關的宋畫大約有十餘件，可分爲「御題畫」（即御書）和「御畫」兩類，在御題畫裏，可以分爲兩大類，其一是他所推崇的繪畫風格，其二是他的代筆，幅上或有徽宗的御題詩，或有花押。「御畫」是宋徽宗親手繪製的畫，其中包括兩種風格：其一是工筆設色，其二是墨筆，其上必有御題，甚至書有「御畫」字樣。此外是大量的贗品，元、明、清諸朝有許多製售徽宗假書畫者，僅明末清初的「河南造」和「蘇州片」的數量，即是徽宗眞跡和代筆的數百倍以上。比較而言，元代寫實一路的徽宗贗品則具有一定的欺騙性。上述三種徽宗畫跡的類別更使其作眞贗混雜，撲朔迷離。

2·徽宗眞跡

　　宋徽宗雖然畫藝廣博，但存世眞品至少有八件，其中七件爲花鳥畫：三件工筆，四件寫意，另有一件山水畫。他與當時許多花鳥畫家不同的是，既擅長工筆設色，又長於墨筆寫意花鳥畫技巧。現有一種觀點，認爲宋徽宗不可能畫工筆設色畫，因爲他身爲皇帝，政務纏身，只能作寫意畫，沒有時間畫工筆設色畫。此論未必允當，其一，宋徽宗已經將他的繪畫活動作爲其政務內容的重要部分，因而他有足夠的時間從事工細繪畫的活動。其二，按照研習繪畫的一般規律，必

須先學工筆，後學意筆，從畫風承傳方面看，宋徽宗必定長於畫工筆，其花鳥畫師長吳元瑜和師祖崔白都是工筆畫的高手。

筆者將宋徽宗的繪畫風格大致分為兩類：其一是工筆寫實，類同北宋院體之格。其二是墨筆寫意，類同文人逸筆。此外，還有一些被宋徽宗認可的北宋繪畫即「御題畫」，多為工筆花鳥。關於哪些是宋徽宗的真跡，鑒定界歷來有兩種觀點，其一：以名款為鑒定尺規，即凡書有宋徽宗瘦金體「御製御畫并書」者，還有「天下一人」花押及「御書」（朱文）和雙龍印璽，便是徽宗真跡，「御製」是特指畫中的詩是徽宗作的。其二：以書畫風格為據，即不囿於徽宗書「御製御畫并書」，而是重在其書畫藝術的本身，名款只是作為鑒定真偽的重要依據之一。筆者以為，可在後一種鑒定方法的基礎之上，結合趙宋家族的書畫歷史特別是徽宗本人的美學思想及北宋繪畫的歷史發展狀況，尋找出其中存在著的風格上的邏輯關係，還應當注意當時及晚一輩名人的題識，綜合諸多因素，才能找出相對可靠的徽宗真跡。

（a）工筆寫實花鳥畫

徽宗的三幅工筆花鳥畫是鑒定參照物，即《祥龍石圖》卷、《瑞鶴圖》卷、《五色鸚鵡圖》卷，均有款書「御製御畫并書」，其中最重要的工筆畫鑒定尺規是《祥龍石圖》卷。它們原本是徽宗《宣和睿覽冊》（前文已述）中的三開，至少在清代，均被裱成手卷，現分藏各地。

《祥龍石圖》卷（北京故宮博物院藏，見頁91，圖21），被不少鑒定家確定為是宋徽宗的真跡。因石上有徽宗楷書「祥龍」二字，故得名。押署「天下一人」，上鈐印「御書」（朱文）。圖左有畫家關於祥龍石的一首七律讚美詩：

祥龍石者，立於環碧池之南，芳洲橋之西，相對則勝瀛也。其勢勝湧，若虯龍出為瑞應之狀，奇容巧態，莫能具絕妙而言之也。迺親繪緣素，聊以四韻紀之。

彼美蜿蜒勢若龍，挺然為瑞獨稱雄。

雲凝好色來相借，水潤清輝更不同。

常帶暝煙疑振鬣，每乘宵雨恐凌空。

故憑彩筆親模寫，融結功深未易窮。

　　款屬「御製御畫并書」，押署「天下一人」，鈐印「御書」（朱文）、「宣和殿寶」（朱方），徐邦達先生認爲此印「不佳，眞僞待考」。【9】畫家畫一塊立狀太湖石，該石宛如一條蛟龍在作上下翻滾狀，它的形貌佔據了奇石必須具備的五個審美條件：瘦、漏、皺、透、醜。石上還長有幾株異草。宋徽宗將此類奇石異草的出現，視爲大宋國運之祥兆，贊之「挺然爲瑞」，竭盡全力繪之。該卷構圖極簡，用色頗精，格調雅致，是典型的北宋院體繪畫的藝術風格。畫家以墨筆層層渲染出太湖石的坑眼，結構分明，筆墨細膩入微，極其工整精雅，極可能是寫生之作。該卷鈐有元內府「天曆之寶」等印璽，拖尾有清‧陳仁濤、吳榮光的跋，《辛丑消夏記》著錄。

　　《瑞鶴圖》卷（遼寧省博物館藏，見頁93，圖22），後半幅有徽宗御製御書題記和詩：

政和壬辰上元之次夕，忽有祥雲拂鬱，低映端門，眾皆仰而視之，倏有群鶴飛鳴於空中，仍有二鶴對止於鴟尾之端，頗甚閒適，餘皆翱翔如應奏節。往來都民，無不稽首瞻望，歎異久之，經時不散，迤邐歸飛西北隅，散。感茲祥瑞，故作詩以記其實。

清曉觚稜拂彩霓，仙禽告瑞忽來儀。

飄飄元是三山侶，兩兩還呈千歲姿。

似擬碧鸞接寶閣，豈同赤鴈集天池。

徘徊嘹唳當丹闕，故使憧憧庶俗知。

　　題尾款書「御製御畫并書」，草押「天下一人」，鈐印「御書」（朱方）（有關乾隆皇帝的收藏印不贅錄）。該圖繪於壬辰二年（1112），這是一幅界畫與花鳥畫巧妙合一的佳構，可謂匠心獨運。畫

中，界畫屋脊，工細不苟，時有雲氣漲漫，隱去部分樓層，避免界畫建築過多的平列線條造成畫面呆板。白鶴在黛青色的天空中顯得格外鮮明，有盤旋動感，且多而不亂，體現了畫家表現大場面禽鳥的藝術能力。不過，刻意求真的徽宗也有失誤的時候，畫中的二十隻丹頂鶴出現了兩個常識性的錯誤描繪，這早已被動物學鳥類專家指出過。其一：丹頂鶴的尾羽有誤，長在翅膀外側的黑色長羽被畫在鶴尾上，這是因為徽宗所看到的都是籠養的立鶴，立鶴的翅羽在鶴尾交合，黑色的翅羽看似從鶴尾長出。其二：鳥在飛翔時脖子與身體應成為一條直線。想必當時群鶴在端門上空迴旋時，徽宗未曾親眼見到，只是在耳聞之後，圖繪吉兆。題文中也有一處自相矛盾的地方，文中說吉兆發生在「上元之次夕」，而其題詩卻說發生在「清曉」，一定是筆誤。

　　《瑞鶴圖》卷是宋徽宗三十一歲時藝術成熟期的代表作，它對鑒定傳為徽宗的界畫、花鳥畫的真偽起到關鍵性的作用，特別是圖中勾、染、填色等技巧的嫺熟程度，當時一般畫家難以企及。前文提及徽宗的《筠莊縱鶴圖》也是繪二十隻鶴，很可能徽宗將二十隻鶴作為是吉數。

　　徽宗繪此圖時，已在位十二年了，但天下並不太平，天災人禍接踵而至，後幾年，河東連續地震，京畿蝗災、南方水患……。他所倚重的蔡京等新黨人物鎮壓元祐黨人已經搞得朝政動盪，而刮花石綱也把整個江南弄得怨聲載道。尤其給京城帶來不安的是，崇寧五年（1106）正月，彗星橫掃上空，以天人感應之說，徽宗的朝政闕失已觸怒了上蒼。徽宗慌忙向臣下垂詢失政之處，執政劉逵勸告徽宗拆除立在端禮門外貶斥元祐黨人的誣碑，徽宗當即從之，並解除了黨禁。

　　徽宗一直等待著京城上空能夠出現吉兆，六年後的正月十六，祥瑞終於來臨了。宋宮的正始之門端門上空出現群鶴盤旋，預兆國運臨門，徽宗從「仙禽告瑞」中得知國運「千歲」的吉兆。古時認為鶴是長壽的仙禽，故《淮南子·說林訓》曰：「鶴壽千歲，以極其遊。」結合徽宗篤信道教和當時出現的諸多「天怒」凶兆，他精心趕繪是圖，在他看來這對撫慰朝廷內外之人心及強化他的統治信念，實在是

圖36. 北宋 趙佶《五色鸚鵡圖》卷 絹本 設色 53.3×125公分 美國 波士頓美術館藏

太重要了。徽宗在花鳥畫中刻意描繪祥瑞之物的創作宗旨，在後來的
《宣和畫譜》裏陳述得十分明白。

　　《五色鸚鵡圖》卷（美國波士頓美術館藏）。卷上一側有徽宗的題
文並詩，其文曰：「五色鸚鵡，來自嶺表。養之禁籞，馴服可愛。飛
鳴自適，往來於園囿間。方中春繁杏遍開，翔翥其上，雅詫容與，自
有一種態度。縱目觀之，宛勝圖畫，因賦詩焉。」畫上題詩：

　　　飛翥似憐毛羽貴，徘徊如飽稻粱心。
　　　綑臆紺趾誠端雅，爲賦新篇步武吟。

　　落款爲「御製」，鈐印「御書」（朱文）。鸚鵡能學人語，在古代
即被視爲有智慧的鳥，也系祥瑞之禽，徽宗稱之爲「端雅」。它正攀
在杏花枝上，杏花被道釋視爲「仙花」。

　　需要強調的是，宋徽宗的這類帶有政治意圖之祈禱性的繪畫，大
多是以工筆花鳥畫的形式完成的，或顯得莊重、肅穆，或顯得熱烈、
喜幸，充分表達了他的虔敬心情。相對的，在他的水墨意筆花鳥畫

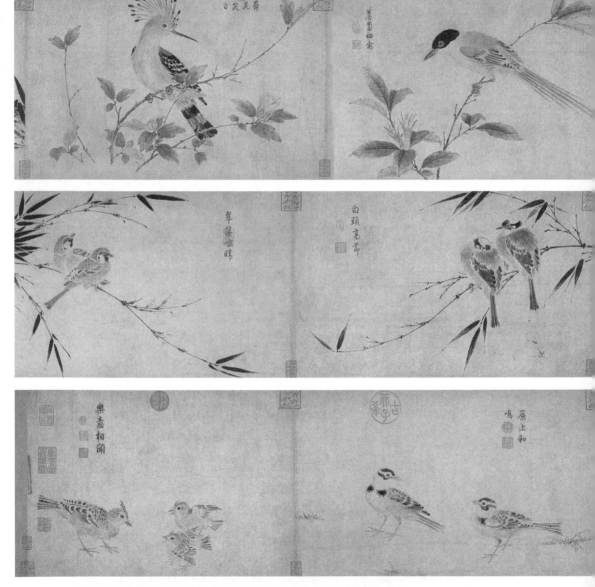

圖37. 北宋 趙佶《寫生珍禽圖》卷 紙本 水墨 27.5×521.5公分 台北 私人收藏

中，則沉浸在筆墨遊戲之中。

（b）墨筆寫意花鳥畫

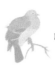

宋徽宗在墨筆寫意畫上的題文，往往體現了文人畫的戲筆觀念。
如他在《水墨草蟲》後題云：「紫宸殿遊戲」【10】在他的一套冊頁

裏，其中的貓圖「後有御書『戲筆寫』三字」、雀圖後書有「野雀」
二字、猿圖後書有「戲猿」二字，[11] 這種題語在他的工筆畫中是沒
有的。遺憾的是，宋徽宗的這類水墨意筆花鳥畫幾乎都沒書「御畫」
二字，給今人的鑒定研究帶來一定的困惑。目前在鑒定界，比較一致
的鑒定結論是將《寫生珍禽圖》卷、《四禽圖》卷、《池塘秋晚圖》
卷和《柳鴉蘆雁圖》卷的「柳鴉」段作為徽宗墨筆寫意花鳥的例證。
徽宗另有一件山水畫《雪江歸棹圖》卷傳世，也是一件水墨意筆。

　　趙佶的《寫生珍禽圖》卷（海外私家藏），是其意筆花鳥的代表
作，北京故宮博物院書畫鑒定專家徐邦達先生撰文確定該圖是宋徽宗
的「親筆作品」，[12] 已故的上海博物館書畫鑒定家謝稚柳先生甚至
斷定該圖「為趙佶被擄前二年之筆」，[13] 二十世紀南北兩位資深鑒
定家的意見是一致的。

　　該畫幅上無款，依次繪製了綠鸚觜鵯、畫眉、灰喜鵲、戴勝、樹
麻雀、黃胸鵐、白頭鵯、樹麻雀、朱頸斑鳩、太平鳥、蒙古百靈、鳳
頭百靈。共計十二段、二十隻鳥。每段均有乾隆帝的畫題，清初裝裱
為手卷。

　　可以說，工筆設色是宋徽宗早年繼承的傳統風格，墨筆寫意是宋
徽宗中年以後的個性化風格，標誌著他繪畫藝術進一步成熟。畫家對
諸多鳥羽的紋理特徵、形態體貌瞭若指掌，他的寫實功力首先在於沒
有將筆下的鳥雀標本化，在表現真實的前提下，得其自然精神。

　　徽宗喜好畫麻雀的目的之一，是出於教授畫飛禽的需要。趙佶其
師吳元瑜和師祖崔白都是畫寒雀的能手。麻雀外形簡明，是學畫各類
飛禽的基礎，五代黃筌在教授其子黃居寀習畫的《寫生珍禽圖》頁
（北京故宮博物院藏）中畫了大、小兩隻麻雀。麻雀往往棲於枯枝、
花枝或竹枝之上，這些樸素的植物與麻雀耐寒的生活習性十分和諧。
與練習畫鳥一樣，學習描繪這類樹枝也是研究花卉畫的基本要素。

　　徽宗畫寒雀的目的之二，是出於認識文人畫理念的需要。北宋中
後期的一些文人，開始討論文人畫的境界是什麼等問題。歐陽修認
為：「蕭條淡泊，此難畫之意，畫者得之，覽者未必識也。故飛走遲

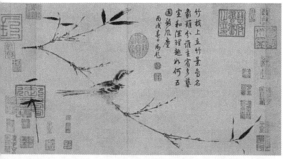
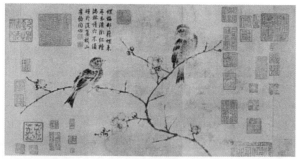
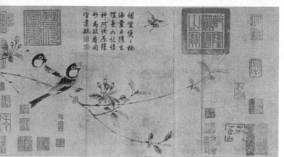
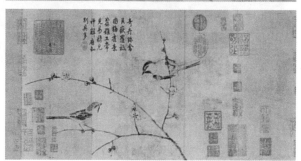

圖38. 北宋 趙佶《四禽圖》卷 紙本 水墨 24.8×258工分 美國 納爾遜藝術博物館藏

速，意近之物易見，而閑和嚴靜，趣遠之心難形。若乃高下向背，遠
近重複，此畫工之藝耳，非精鑒之事也。」這裏的「蕭條淡泊」，是
與富麗奢華相悖的繪境，蘇軾的「天工與清新」與「疏淡含精勻」之
意也是如此。固然，其繪畫題材也隨之發生了根本性的變化，枯木竹
石之類，簡樸無華，正合淡泊之意。

　　圖中的墨竹畫法係趙佶獨創，竹葉無濃淡之別，只在縱橫交錯中
留白，以顯葉邊，正如元代夏文彥所云：趙佶「作墨竹，緊細不分濃
淡，一色焦墨，叢密處微露白道，自成一家，不蹈襲古人軌轍。」【14】
畫中竹枝的用筆和竹節及葉梢的筆法與趙佶尖利的瘦金體幾乎同出一
轍，沒有精到的瘦金體書法的畫家是不可能有此筆法的，而宋代，唯
有宋徽宗精於此道。

　　該卷前十一開冊頁的寬度皆在44公分左右，平均之差不過5毫
米，而第十二開的寬度只有38.5公分，大約裁去近6公分，有一方印章

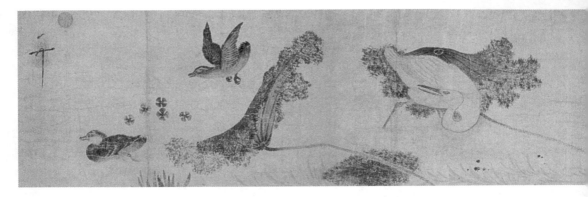

圖39. 北宋 趙佶《池塘秋晚圖》卷 紙本 墨筆 33×237.8公分 台北 國立故宮博物院藏

幾乎被裁去百分之九十，僅留下右印印邊和印文殘留下的零星筆劃，此殘印與趙佶的御題畫《芙蓉錦雞圖》軸（北京故宮博物院藏，見頁95，圖23）、趙佶草書《千字文》卷（遼寧省博物館藏）上的朱文方璽「御書」右邊是一致的。值得注意的是，在趙佶的《四禽圖》卷的卷尾也鈐有這方印璽。此印是趙佶書寫瘦金書「宣和殿御製並書」、花押「天下一人」的位置，也是題寫贈與某人之處。在《寫生珍禽圖》卷尾的「御書」璽上，應有趙佶的瘦金書題字。這本是證明該圖時代和作者最關鍵之地，造假者唯恐摹仿不及，豈肯裁去真正的信物？

　　南宋初年，「六賊」（蔡京、王黼、朱勔、李彥、童貫、梁師成）因禍國之罪受到了朝野的強烈譴責，內廷重新彙集了北宋書畫，其中必然會有一些徽宗御賜寵臣的畫跡，在重裱時，裁去了與「六賊」有關的墨蹟。筆者以為，這是該圖有徽宗殘璽的真正原因。（詳見本書第七部分、南宋前期趙宋家族的藝術中關於高宗的書畫收藏活動的論述。）

　　與趙佶《寫生珍禽圖》卷十分相近的是《四禽圖》卷（現藏於台北私家），該圖由右向左繪有四種禽鳥：黃雀、蠟嘴、山麻雀、山鵓鴿。卷尾有名為「松」者的行書題文：「徽宗皇帝御畫四禽圖，筆勢飛動，神品之上也。淳祐二年歲在壬寅三月七日手裝。臣松恭題。」

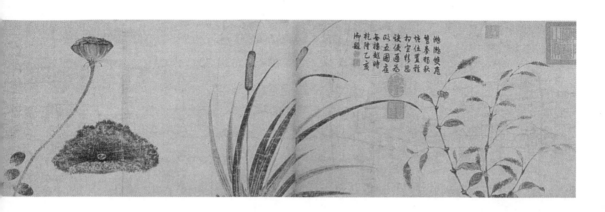

是圖裝裱於1242年。拖尾有清代年羹堯的觀款，還有明代項子京的購畫記錄：「宋徽宗水墨花鳥圖。神品珍秘。明項子京眞賞。其值五百金。」幅上的徽宗「政和」、「宣和」、高宗「紹興」、賈似道「長」等印和清宮收藏印璽等歷歷在目、方方見眞。該卷被鑒定界公認爲是趙佶的眞跡，其創作時間應在《寫生珍禽圖》之後，在藝術上較前者要成熟一些。作者是先繪成冊頁，再被後人裱成一卷。

　　全卷分爲四段，除第四段畫孤雀外，每段禽雀兩兩相對，或俯或仰，互有照應。畫家以枯筆畫枝，淡墨鉤花，濃墨點萼，依舊用枯筆淡墨皴染出禽鳥的羽毛和絨毛的質感。

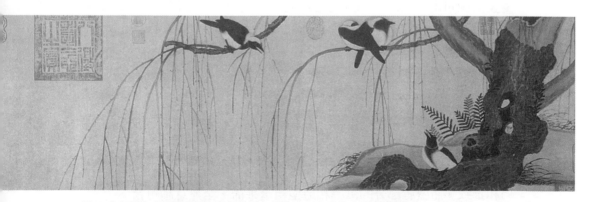

圖40. 北宋 趙佶《柳鴉蘆雁圖》卷 局部 紙本 墨筆 34×223公分 上海博物館藏

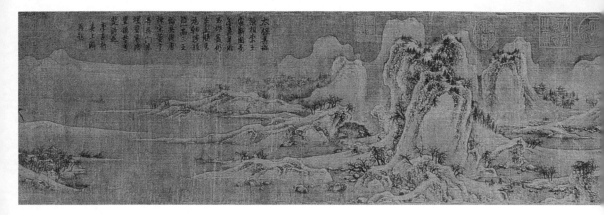

圖41. 北宋 趙佶《雪江歸棹圖》卷 絹本 淡設色 30.3×190.8公分 北京故宮博物院藏

　　此類花鳥畫的造型和構圖形式，標誌著北宋意筆花鳥畫已十分精熟。

　　《池塘秋晚圖》卷（臺北故宮博物院藏）是趙佶尺規性的眞跡，該圖畫紅蓼、水蠟燭、浮萍、水草和荷葉等水生植物，白鷺和野鴨穿插其間。遺憾的是，該圖並不完整，前後接紙的長短有異，疑爲被後人裁剪過。與《寫生珍禽圖》卷的遭遇一樣，該卷原有的宋徽宗款印被後人裁去，現存的「宣和」、「御書」等印和「天下一人」押署皆係後添，但這並不影響該卷作爲徽宗眞跡的鑒定結論。在趙佶的時代，宗室畫家們普遍喜好以水墨作水族和水生植物，從本書羅列的諸多畫名便可得知。該卷應該是這類題材繪畫的範本之作。徽宗的墨筆花鳥，筆墨十分豐富。如草葉的結構，粗中有細，荷葉用筆，乾中有潤，特別是白鷺的造型，耐人尋味，飛撲過來的野鴨嚇得它回首觀望，驚鷺之態，極爲生動，這種構思顯然是受到崔白《雙喜圖》軸（臺北故宮博物院藏，見頁101）的影響。

　　《柳鴉蘆雁圖》卷（上海博物館藏），係柳鴉和蘆雁兩圖拼接而成。據北京故宮博物院專家徐邦達先生的研究，柳鴉部分爲趙佶眞跡，蘆雁部分爲他人所作。【15】柳鴉的形象和用筆淳樸厚實卻不乏靈巧和雅致。而蘆雁部分的筆墨和造型粗笨呆滯，全無意趣可言。

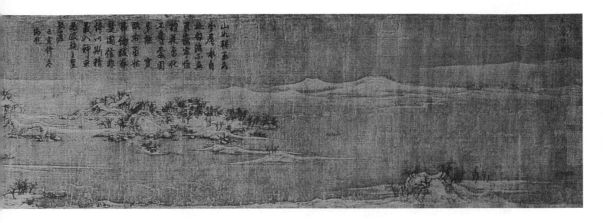

（c）墨筆山水畫

徽宗的山水畫直接受到王詵的影響，王詵的山水畫青綠、墨筆並舉。徽宗的山水畫也應有兩種畫藝，其一，趙佶長於畫青綠山水，但無畫跡存世。從他極力扶持畫院學生王希孟繪《千里江山圖》卷（見頁116，圖32）來看，他是精於此道的。其二，趙佶擅長畫墨筆山水，這是當時盛行的藝術手法。

《雪江歸棹圖》卷（北京故宮博物院藏）是傳為徽宗的雪景山水，卷首有趙佶書瘦金體「雪江歸棹圖」，右書「宣和殿製」，押署「天下一人」，另鈐雙龍方印和「宣和」、「大觀」御璽。在卷尾，還有明代王世貞、董其昌等五家的題記。該圖流傳有緒，是圖最後經清乾隆帝御藏，《石渠寶笈》等著錄。

幅上無作者名款，後幅北宋蔡京的跋文道出了其中的奧秘：「……皇帝陛下以丹青妙筆，備四時之景色，萬物之情態於四圖之內，蓋神智與造化等也。」蔡京已經將此圖論作宋徽宗的真跡，薄松年先生斷定此圖係春、夏、秋、冬四季山水之一，不無道理。【16】前面的春、夏、秋三段被後人裁去。據蔡京跋文的語氣，該圖係徽宗之作，畫中的筆墨和氣息多有文人畫家的清逸雅潔、質樸簡潔的韻度，這正是徽宗所孜孜以求的，也與徽宗的筆性十分相同。因此，筆者以為：

此係徽宗親筆所繪，是他文人意筆一路的畫風。

　　該圖畫風別致，畫北方雪景江山之勝境，佈景開闊平遠，近實遠虛，主體山勢十分鮮明、突出，中、遠景的群山層層推遠，映帶自如。其構圖與王詵的《煙江疊嶂圖》卷（見頁62，63，圖9）頗為相近，可知出自宣和殿的山水畫與王詵的藝術聯繫，屬李成雪景寒林一路的餘緒。全圖不著色，僅以細碎之筆勾勒、點皴山石，淡墨渲染江天，襯映出皚皚雪峰。畫家借畫點景人物，寫盡漁夫、船家的江上生活，如歸棹、泊舟、捕魚、背縴等，村舍、橋樑和棧道散落於山腳，行旅、僕童和樵夫等穿梭其間，遠處宮觀隱現，雪色迷茫，寒氣襲人。

3．他人代筆的徽宗畫跡

　　徽宗出於欣賞和賞賜書畫的需要，延請宮廷畫家為之代筆，其數量之眾，難以統計。恰如鄧椿所云：「獨丹青以上皇自擅其神逸，故凡名手，多入內供奉，代御染寫，是以無聞焉爾。」為宋徽宗代筆的畫家，主要是翰林圖畫院裏的專職畫家，代筆畫主要是細筆寫實一類

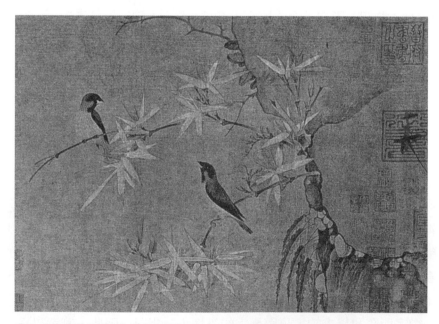

圖42. 北宋 趙佶《竹禽圖》卷 絹本 設色 30×45.7公分 美國紐約 大都會博物館藏

的山水、花鳥、人物等畫
科，其次是墨筆寫意。

　　在代筆畫家之作中，大
都有徽宗名款和印璽，如目
前所能得知的代筆者是宮廷
畫家劉益、富爕，在現存所
有的北宋繪畫中，均看不到
屬有他們名款的畫作，可見
他們的餘生幾乎全爲徽宗代
筆了。

　　劉益是「京師人，字益
之，以字行。宣和間專與富
爕供御畫，其自得處，多取
內殿珍禽諦玩以爲法，不師
古本，故多酷似。尤長小
景，作《蓮塘》背風，荷葉
百餘，獨一紅蓮花半開其
中，創意可喜也。」【17】以
此爲據，那些以工筆設色手
法畫珍禽諦玩而無徽宗書
「御畫」的花鳥畫，有可能是
劉益之類的代筆之作。可歎
的是，「劉益以病贅異常
（患有瘤子），雖供御畫，而
未嘗得見，終身爲恨也。」
富爕也是「京師人。宣和間
與劉益同供御畫，佈景運
思，過於益。」【18】抑或那
些在構圖方面頗爲突出的佳

圖43.（傳）北宋 趙佶《梅花繡眼圖》頁 絹本 設色
　　24.5×24.5公分 北京故宮博物院藏

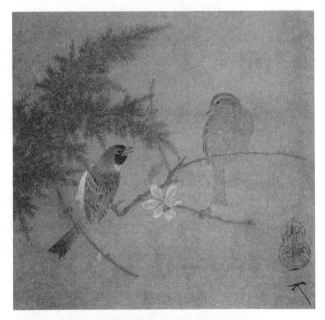

圖44.（傳）北宋 趙佶《蠟梅雙禽圖》頁 絹本 設色
　　25.8×26.1公分 四川省博物館藏

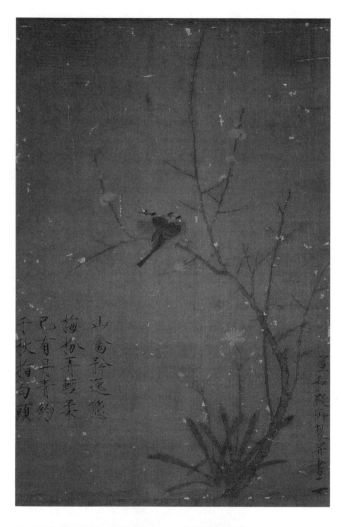

圖45.（傳）北宋 趙佶
《蠟梅山禽圖》軸 絹本
設色 83.3×53.3公分
台北 國立故宮博物院藏

作是富燮之跡。事實上，爲徽宗代筆作畫的宮廷畫家遠遠不止劉益、
富燮二人，還應該有更多的專事「供御畫」者。徽宗往往在供御畫上
題詩或押署並鈐印，此類繪畫即前文所說的「御題畫」。

　　在宋徽宗的御題畫裏，最突出的是《芙蓉錦雞圖》軸（見頁95，
圖23），一說此係徽宗親筆所畫，但在《南宋館閣續錄》卷三《儲藏》
裏，把該圖和《杏花鸚鵡圖》等一併視爲「御題畫」，徽宗在《芙蓉
錦雞圖》軸上以瘦金書題寫道：「秋勁拒霜甚，峨冠錦羽雞；已知全
五德，安逸勝鳧鷖。」另書名款「宣和殿御製并書」，花押「天下一

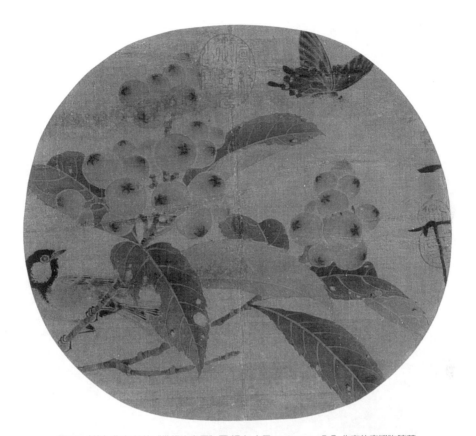

圖46.（傳）北宋 趙佶《枇杷山鳥圖》頁 絹本 水墨 22.6×24.5公分 北京故宮博物院藏

人」。徽宗借動物的五種自然天性宣揚了人的五個道德品性，它來自
於西漢韓嬰《韓詩外傳》，即「文」（花紋）、「武」（英姿）、「勇」
（剛猛）、「仁」（護雛）、「信」（報曉），當然，這種牽強附會的解釋
靠徽宗的題畫詩來作注解都不夠。畫家的表現手法十分生動，一隻錦
雞縱身攀到木芙蓉枝上，錦雞的重量壓彎了芙蓉枝，它正注視著兩隻
翩翩飛來的蝴蝶。作者的畫法工細入微，但細而不膩，線條勾勒點線
結合，一氣呵成。

　　有徽宗款印的花鳥畫尚有一些，其畫風大致可分為兩類，一是工
筆設色，如《竹禽圖》卷（美國大都會博物館藏）、《梅花繡眼圖》

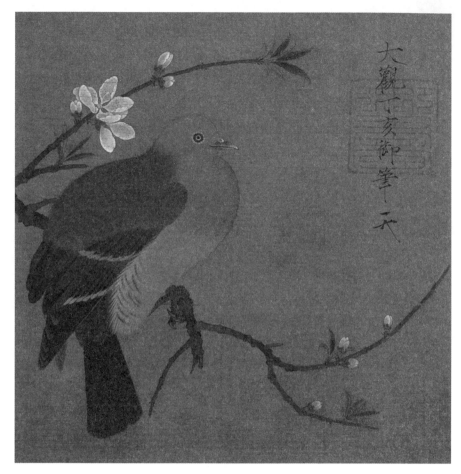

圖47.（傳）北宋 趙佶《桃鳩圖》頁 絹本 設色 28.3×26公分 日本 東京國立博物館藏

頁（北京故宮博物院藏）、《臘梅雙禽圖》頁（四川省博物館藏）、
《蠟梅山禽圖》軸（臺北故宮博物院藏）等與徽宗《宣和睿覽冊》裏
的三幅非常接近。其二是墨筆寫意類，如《枇杷山鳥圖》頁（北京故
宮博物院藏）、《鸜鵒圖》軸（日本・原田尾山藏）等是師法徽宗的
墨筆寫意，獲得了徽宗的認可。意筆水墨花鳥主要流行在皇室畫家之
中，在畫院畫家中，只有少數人兼擅水墨意筆畫，如薛志會作墨筆花
果、田逸民善畫墨竹，他們是否會爲徽宗代筆，待考。另一類與徽宗

的寫實畫風相仿，但造型有異，如《桃鳩圖》頁（東京國立博物館藏）、《紅蓼白鵝圖》軸（見頁125，圖33）、《水仙鶉圖》頁（日本私家藏）等均屬於徽宗推崇的寫實畫風。

　《聽琴圖》軸（北京故宮博物院藏）舊傳是趙佶的真跡，實則不然。幅上有趙佶御題：「聽琴圖」，花押「天下一人」，鈐璽「御書」（朱文）。本幅上方有北宋寵臣蔡京的題詩：「吟徵調商竈下桐，松間疑有入松風；仰窺低審含情客，似聽無弦一弄中。臣京謹題。」鈐有清宮收藏印數方。而正是蔡京的題詩反證了該圖的作者不是宋徽宗，一：通常，蔡京在徽宗的畫上題詩總是要寫上幾句溢美之詞，二：蔡京不可能在御畫的正上方題詩，否則，有大不敬之嫌。蔡京在署款中稱臣，必定是奉旨而題。

　圖中繪宋朝內府聽琴的情景。撫琴者靜心撥弦，二聽客神思入樂，恭聽出神。衣紋用顫筆和鐵線描，臉面和手指刻劃得細膩入微，樹石畫法工細

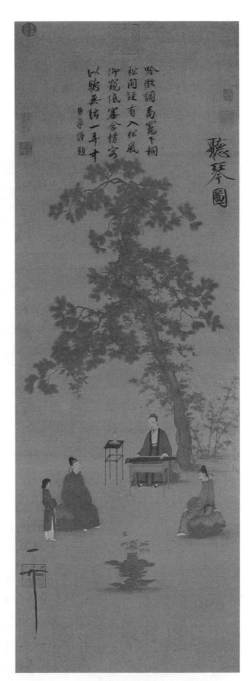

圖48.（傳）北宋 趙佶《聽琴圖》軸 絹本 設色
147.6×51.3公分 北京 故宮博物院藏

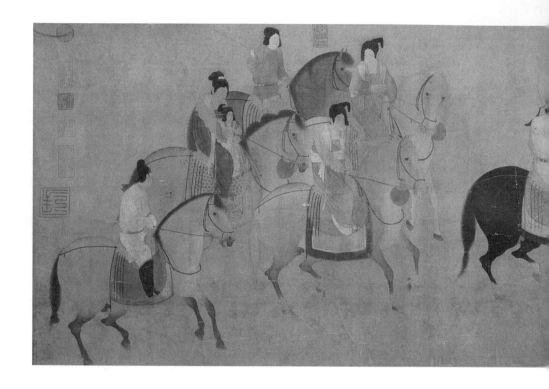

　　規整，氣氛靜謐安和，沉浸在優雅的樂曲之中，是典型的北宋院體人物畫。該圖在表現北宋宮俗中，其精微程度超越了表現民俗的繪畫，最成功之處是畫家對色彩的掌握和運用，著色不多，但恰到好處，如紅與綠的服色對比，在黑衣色的調和下，顯得既沉穩、又富有變化。圖中體現出內廷道家生活的情境，一說畫中操琴者就是平時著道裝打扮的宋徽宗，【19】清代胡敬在《西清箚記》中說著紅衣的聽琴者是蔡京，可備一說。有意味的是，二十世紀三十年代初的鑒定家懷疑北宋人物畫家的寫實能力， 1933年，為躲避侵華日軍的劫掠，國民政府在文物南遷臨行前，將此圖打入另冊，留在了北京故宮。

　　值得研究的是兩件唐代張萱的北宋摹本，因《虢國夫人游春圖》卷首有金章宗仿徽宗的瘦金書題簽「天水摹張萱虢國夫人游春圖」，該卷與《搗練圖》卷一樣均傳為徽宗親筆所摹，兩圖的摹寫水準完全一致，係一人所為。迄今為止，從未見到徽宗在摹本上題字畫押，該

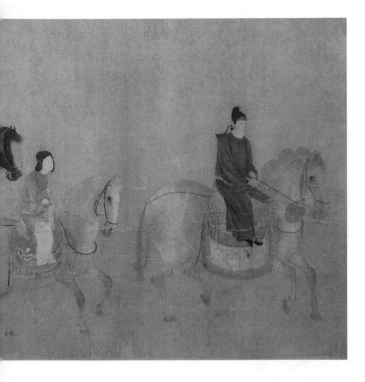

圖49.（傳）北宋 趙佶
《摹張萱虢國夫人遊春圖》
卷 絹本 設色 51.8×140公分
遼寧省博物館藏

圖即便不是徽宗所摹，也是徽宗極力推崇的宋摹本，代表了徽宗人物
畫的水準與審美取向。

　　張萱是盛唐時期兼擅畫馬的名師巨匠，他本是京兆(今陝西西安)
人，開元（713－741）年間任史官畫直。他專擅畫仕女、鞍馬，將兩
者合為一體，名冠於時。他的人馬畫代表作是《虢國夫人游春圖》
卷。該圖與《搗練圖》卷一併著錄在《宣和畫譜》裏。【20】

　　是圖畫唐玄宗寵妃楊玉環的三姊虢國夫人與秦國夫人在眾女僕的
導引和護衛下乘騎踏青遊春。全幅不作背景，據畫中人物陶醉的精神
狀態，可感受到這隊騎從已沐浴在郊野的春光之中。畫中人馬，透露
出濃厚的貴族氣息和驕縱之態，鋪排出華貴雍容的氣勢。唐代詩人白
居易詩《輕肥》正是通過寫馬折射了盛唐豪族奢華的生活，「輕肥」
出自《論語‧雍也》：「乘肥馬，衣輕裘。」白居易《輕肥》詩曰：
「意氣驕滿路，鞍馬光照塵。……誇赴軍中宴，走馬去如雲。」全卷

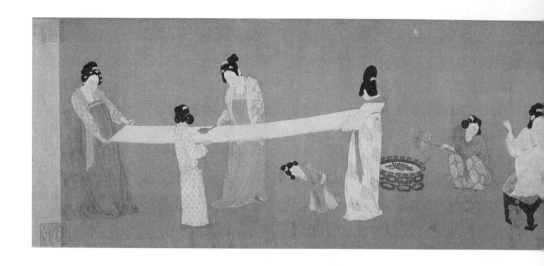

　　構圖前鬆後緊，富有節奏性的變化，線條工穩流暢，設色富麗勻淨，人物豐腴肥碩，頗有「態濃意遠淑且眞，肌理細膩骨肉勻」的造型特色，鞍馬的造型與畫風則參用了同時代韓幹畫馬驃肥壯健的風格。

　　《搗練圖》卷（美國波士頓美術館藏）與《虢國夫人游春圖》卷係姊妹篇，不同的是，《搗練圖》卷描繪的是宮中底層宮女的搗練勞作。畫家精繪了十二位不同年齡的女性，全圖根據作活的步驟分爲前、中、後三個場面：搗練、縫補和熨燙，首尾呼應，互有關聯。畫家的構圖頗富匠心，疏密有致、動靜相間。前半段趨於繁密，後半段偏向疏鬆。畫家精準地把握了人物不同運動中的不同重心，如拉白練婦女俯首仰身，幼童鑽在練下嬉戲，少女執扇煽火，在構圖上起到了銜接中段和尾段的作用。圖中的人物線條以圓筆長線居多，筆力勁挺，線條組合寬鬆自然，其圓線露出一些蘭葉描的韻味。全圖設色濃麗，衣裙紋飾變化豐富，典雅婉麗，色不礙線。

二、徽宗的書法藝術

　　歷來對書法藝術的品評標準是以人論字，某件書法品位的優劣在很大程度上取決於作者的人品之高下，如果宋徽宗不是亡國之君，他

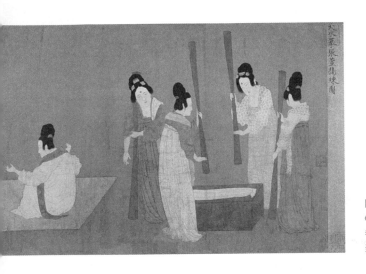

圖50.（傳）北宋 趙佶
《摹張萱搗練圖》
卷 絹本 設色 37×147公分
美國 波士頓美術館藏

將居於「宋四家」（蔡襄、蘇軾、黃庭堅、米芾）之列，同樣，徽宗
的寵臣蔡京也不會被蔡襄所替代。

1.徽宗的瘦金書

　　趙佶不僅是宋代皇室最傑出和最富有創意的書法家，而且在中國
書法史上屬於開宗立派者，有著不可替代的藝術地位。他擅長楷書、
草書，尤以瘦金書見長，瘦金書一作瘦金體，「瘦金」也有「瘦筋」
之意，意即剔肉去肥，拋筋露骨。其結體是內緊外鬆，撇捺開張，字
形方正，筆劃特點是瘦硬剛健、勁爽挺拔，有道是：其側鋒如畫蘭
竹，橫畫收筆帶鉤，豎劃收筆帶點，撇如匕首，捺如切刀，豎鉤細
長，猶如屈鐵斷金、力健有餘。不過，瘦金書的起筆和收筆常常有明
顯的回鋒，有做作之嫌。在趙佶的草書裏面，依舊保留了其瘦金書的
筆魂墨韻，融合了唐代張旭、懷素的豪放狂逸之氣，行筆頗為自然，
點劃、回環全無做作之弊。

　　宋徽宗研習書法的歷程是形成瘦金書的歷史淵源。徽宗初學北宋
黃庭堅縱逸自如的撇捺筆劃，特別是長長的橫劃，後又學唐代褚遂良
及其外甥薛稷、薛曜兄弟精妙的章法和結體；初唐，書壇提倡「書貴
瘦硬」，薛稷尤好之，有了瘦金書的雛形。徽宗融合諸家之長，最終

形成了獨特的瘦金書體。

　　宋代印刷字體即宋體字也是形成瘦金書的藝術背景之一。宋徽宗的瘦金體在一定程度上受到了宋版書刻字字體的啓示。北宋的印刷業已初見功業，在徽宗的時代，不僅內廷出現了圖書刊刻，如太宗時期，國子監主持刊刻了《五經正義》，眞宗時期刊刻了《七經正義》和群經注本等，慶曆年間（1041－1048），畢昇發明了活字印刷，更加推動了城市刻字印刷業。徽宗自年輕時就喜好微服混跡於市井裏，尋找各類新奇事物，對各種印刷字體決不會視而不見。宋代印刷字體（俗稱老宋體）是刻工模仿北宋經生楷書寫經的字體在木板或泥塊上雕刻而成，出於運刀的方便，在筆劃的收尾等處有明顯的回刀，轉折等處顯得十分方硬。比較宋代印刷字體和徽宗的瘦金體，不難發現趙

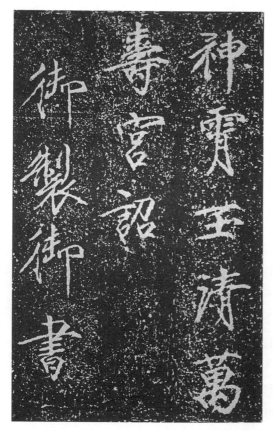

圖51. 北宋 趙佶
《神霄玉清萬壽宮碑》拓本 局部
徽宗篤信道教，宣和元年八月，京師的神霄玉清萬壽宮落成，徽宗御筆親詔，敘述其緣起，然後刻石立於宮內，並賜其碑本於全國各宮觀，摹勒立石。此碑為徽宗所創瘦金體書的典型，形整而銳利。

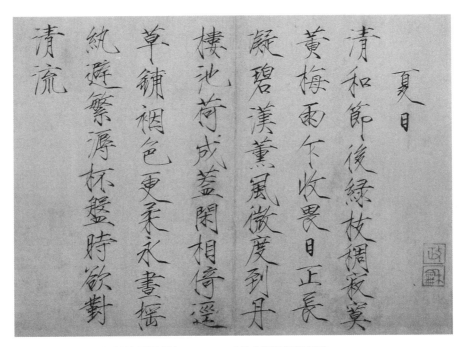

圖52. 北宋 趙佶《夏日書帖》冊頁 紙本 33.7×44.2公分 北京故宮博物院藏

佶瘦金書的靈感可能來自於宋代印刷體字的筆劃處理。瘦金書的筆劃
收尾和轉折處出現的頓筆與某些宋版書上的印刷字體頗爲相近，瘦金
書的筆劃之間出現明顯的映帶關係，應該是行楷的變體。

　　瘦金書的應用。宋徽宗將書法用之於政治統治和文化活動中的各
個方面，形成了一整套的使用規矩。瘦金書以硬毫筆書寫，筆劃嚴
謹、清晰，被徽宗大量用於詔書文字，刻碑勒石。宋徽宗還爲鑄幣題
字，如他以瘦金體書銅錢「大觀通寶」、「崇寧通寶」、「崇寧元
寶」、「宣和通寶」等，如今，此已成爲古錢幣中的珍寶。瘦金書在
藝術方面的應用則更多。徽宗書寫了大量的瘦金書手卷，瘦金書已正
式作爲楷書書體的一種，使之成爲一類藝術作品。不過，瘦金書不宜
書寫大字，易出現空洞之弊，它適合於寫小字，顯得十分靈秀和工
巧。

　　瘦金書小字被廣泛應用於書畫題簽。後世研習徽宗瘦金書者不計

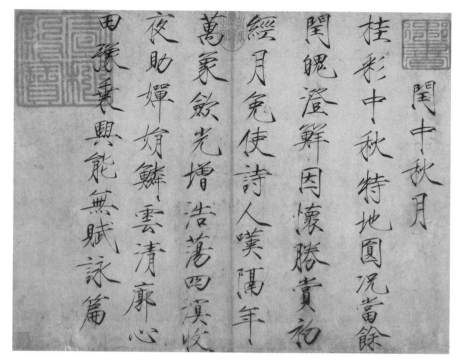

圖55. 北宋 趙佶《閏中秋月詩帖》冊頁 紙本 35×44.5公分 北京故宮博物院藏

　　《穠芳詩帖》（臺北故宮博物院藏），大字楷書，每行二字，共20行，是徽宗四十餘歲時的精品之作。較早年的《小楷千字文》，其結體、行筆瀟灑放逸，更爲勁健爽利，頗有凌雲步虛之態，其藝術功力達到了爐火純青的境地。清代陳邦彥曾跋趙佶瘦金書《穠芳詩帖》，曰：「此卷以畫法作書，脫去筆墨畦徑，行間如幽蘭叢竹，泠泠作風雨聲。」字字句句點到了宋徽宗瘦金體的神韻所在。

　　在趙佶的草書裏面，依舊保留了瘦金書的筆魂墨韻，融合了唐代張旭、懷素的豪放狂逸之氣，行筆頗爲自然，點劃、回環全無做作之弊。《草書千字文》卷（遼寧省博物館藏）是宋徽宗傳世的狂草作品。作於1122年，時年四十一歲。全卷寫在一張整幅描金雲龍箋上。是趙佶盛年時期的得意作品，筆勢奔放流暢，變幻莫測，一氣呵成，猶如清風拂過，揚起花枝萬千，又如屈鐵盤絲當空舞，蔚爲壯觀。是

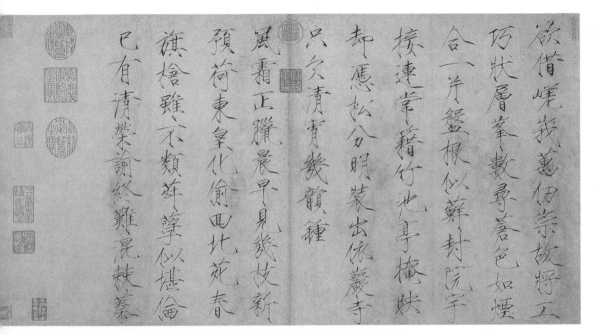

圖56. 北宋 趙佶《欲借風霜二詩帖》冊頁 紙本 33.2×63公分 台北 國立故宮博物院藏

繼張旭、懷素之後的傑作。該卷以「千字文」為內容，絕非尋常之作，與黃庭堅的《廉頗藺相如傳》卷有異曲同工之妙，是當時草書書體的範本。

《草書團扇》（上海博物館藏）是用硬毫信筆書寫出的狂草聯句：「掠水燕翎寒自轉，墮泥花片濕相重。」可以看出徽宗控制毛筆的技巧已藝術化，筆走龍蛇、傾泄而出，這全來自於他對唐代懷素的崇拜，其書作的意趣與聯句的內容十分協調，筆墨運行彷彿是春燕正在翻轉掠水，極富動感和愜意，書寫者在富貴氣中透露出幾分輕佻和浪蕩，這正是徽宗草書的「激情」所在。

宋徽宗的碑刻拓本尚有傳世，以瘦金書作詔書居多，這不僅公佈了朝政法規，而且對傳播徽宗的瘦金體起到了關鍵性的範本作用。如他於崇寧元年（1102）書寫的黨人碑，刻在端禮門的石碑上，內容是關於廢黜蘇軾等舊黨的詔令。再如《大觀聖作之碑》（縱377、橫140

圖57北宋 趙佶《穠芳詩帖》卷 絹本 27.2×265.9公分 台北 國立故宮博物院藏

公分，陝西西安碑林藏），是徽宗二十六歲時所書的詔書，時值大觀
二年（1108），內容是提倡興辦孔學之風，《神霄玉清萬壽宮詔》（縱
214、橫100公分）賜令全國營造道觀，是徽宗三十八歲時所書，時值
宣和元年（1119），較他早年前書寫的《小楷千字文》要流暢舒展些，
特別是後者，結體更為嚴謹，中緊外鬆，神采飛揚，頗有幾分黃庭堅

的結字法。

　　綜上所述，若以「日行無稽」來概括趙佶的一生，的確過於簡單化。宋徽宗當政時期，的確是一個宮廷文化乃至社會文化繁榮的時代，但是，當社會文化的消費特別是宮廷文化的靡費超過了社會負荷，如沉重的花石綱、大量的宗教建築和宮廷藝術活動等，影響到國

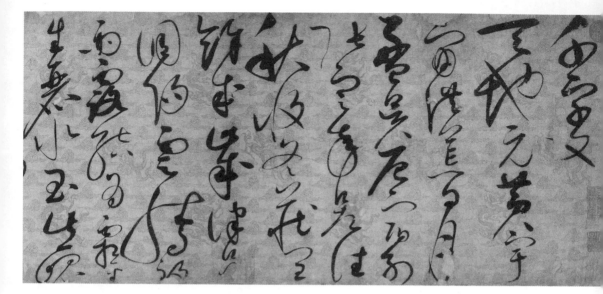

圖58. 北宋 趙佶《草書千字文》卷 局部 紙本 35.1×1172公分 遼寧省博物館藏

力、軍力的基本發展，必將走向其反面，更何況北方邊境還有一個虎
視眈眈的女真王朝。清代詩人郭麐概括了徽宗的一生是：「作個才人
真絕代，可憐薄命作君王。」他的絕代之處是他的藝術通才和豐厚、
全面的藝術修養，以及他掌理藝事之能。他的薄命之處是他的出生正
遇上了北宋的政治痼疾進入了晚期、北方鐵騎則步上了強盛階段，加
上徽宗個人淺薄的政治見識和用人之誤，最終成為藝術的巨匠、歷史
的罪人。

三、徽宗一家的書畫之緣

在趙宋家族中，最大的書畫家庭是徽宗一家，他有子三十一個
（其中包括他在五國城生養的兒子），成人二十五位，還有一些女兒。
宋徽宗對書畫藝術的癡迷態度極大地影響了他的後宮及王室諸子。遺
憾的是，其子女和駙馬們還沒有來得及發揮他們的藝術天分就被擄掠
到金國，其後代的書畫遺跡，無一倖存。在金國期間，已無優渥的環

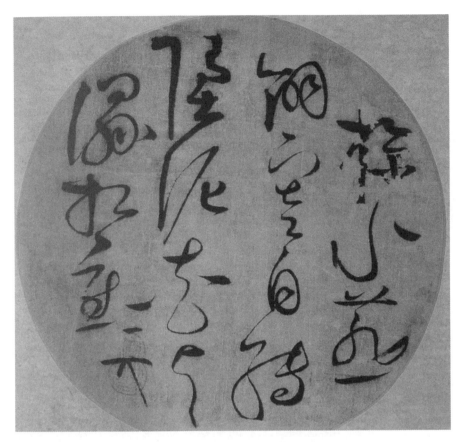

圖59. 北宋 趙佶《草書掠水燕翎團扇》扇面 絹本 28.4×28.4公分 上海博物館藏

境與條件供他們創作藝術，所以他們只能與其父吟詩對句、研讀史書，排遣寂寞困頓的時光。

　　徽宗鄭皇后，開封人，「后自入宮，好觀書，奏章能自製，帝愛其才。……徽宗多資以詞章，天下歌之。」【22】大觀四年（1110）十月，她正位中宮。她為皇帝代筆所作的奏章，字體俊秀、文詞藻麗，極受徽宗的寵愛。

　　宋徽宗迫於宋代的「皇位繼承法」，不得不將皇位傳給長子趙桓；然就藝術的資質來說，他倒是更願意將畫藝傳給趙桓。趙桓（1096－1156），初名亶，1126年登基，是為欽宗，建元靖康，在位僅

兩年。趙桓生性謹小慎微，在生活上較其父要節儉得多，「服輿器皿與夫府庫之積，聞兼輜重，共不及百擔，而圖書居其半。緯帳無文繡之麗，几榻無丹漆之飾。」【23】欽宗頗有些勵精圖治之志，登基後懲辦了「六賊」，雖贏得了一些民心，但北宋從政治到軍事，已是病入膏肓、積重難返。更由於他與其父積怨頗深，大敵壓境，父子反而分庭抗禮，加劇了亡國的速度。1127年，金軍破汴，趙桓與其父一併被押往五國城，他在此被囚近三十年，最後，在金廷貴族的騎馬娛樂活動中，被貴族們一怒之下，用亂馬踩死。在藝術上，他「聲技音樂一無所好」，【24】獨擅長書畫，其書法以楷書為主，也能作薛稷體，想必也能寫得一手瘦金體。靖康元年（1126），欽宗曾手書《裴度傳》賜抗金將領李綱。趙桓亦長於繪畫，重在人物，居東宮之日，曾畫《十八學士圖》賞賜其宮僚張叔夜。

趙楷（1101－？），初名煥，宋徽宗第三子（鄧椿《畫繼》、夏文彥《圖繪寶鑑》作第二子），歷奉寧鎮安等處十一節度使，政和八年（1118）舉進士第，封鄆王。他是趙佶後代中最具有繪畫天賦者，琴棋書畫、詩詞歌賦，無所不能。因此，他在政治上格外受到其父的恩寵；但實際上，趙佶較屬意傳位於趙楷，體現他按畫藝傳位的「繼承法」，只是受到「傳位嫡長子」的朝廷大法的限制及朝廷輿論的干擾，使徽宗後半生一直為此惆悵不已。趙楷多有書畫收藏，凡得珍圖，即日上進，同時他也獲得了不少御府所賜，皆為精絕之品，「故王府畫目，至數千計。」【25】趙楷因酷嗜繪畫，甚被寵待。他精擅畫花鳥，其細筆花鳥畫的風格肖似其父，也好作墨筆，如墨梅，但用墨較粗，缺乏生動感。趙楷也將其得意之作呈獻徽宗，存之於秘閣，如《水墨筍竹》、《墨竹》、《蒲竹》等圖。元代湯垕「嘗見過一卷，後題年月日臣某畫進呈，徽宗御批其後曰：『覽卿近畫，似覺稍進；但用墨稍欠生動耳，後作當謹之。』」【26】看來，宋徽宗對其子的藝術要求甚嚴，十分樂意看到後輩能在水墨寫意方面有所造詣。但趙楷的筆墨不為後人所識，認為他「用墨粗，欠生動耳。」【27】靖康之難時，趙楷與他的二十個兄弟姐妹一併被擄到北方，終了於斯，在五國城的

羈押生活中，他只能與父趙佶相互對詩，打發時日，聊以自娛。

　　徽宗第九子趙構在政治上是南宋政權的創立者，也是南宋宮廷藝術的執掌者，對他的研究和評述，另章論說，詳見下文。

注釋：

【1】【2】南宋・鄧椿《畫繼》卷一、頁1，畫史叢書本（一）。

【3】【4】同上，卷一、頁2。

【5】【6】元・湯垕《畫鑒》頁4422，畫品叢書本。

【7】（日）鈴木敬編《中國繪畫總合圖錄》，東京大學出版會1983年9月30日出版。

【8】（日）戶田禎佑、小川裕充合編的《中國繪畫總合圖錄・續編》，東京大學出版會2001年5月31日出版。

【9】徐邦達《古書畫僞訛考辨》上，頁224，江蘇古籍出版社1984年11月第1版。

【10】元・周密《雲煙過眼錄》，畫品叢書第373頁。

【11】《南宋館閣續錄》卷三，頁840－841，陳高華編《宋遼金繪畫史料》，文物出版社1984年3月第1版。

【12】《故宮博物院院刊》1979年第1期。

【13】謝稚柳《宋徽宗趙佶全集》，上海人民美術出版社，1989年12月第1版。

【14】元・夏文彥《圖繪寶鑒》卷三、第二卷、頁43，畫史叢書本（二）。.

【15】同【9】頁231－232。

【16】薄松年《趙佶》，頁27，中國巨匠美術叢書，北京文物出版社，1998年1月第1版。

【17】同【1】卷六、頁53。

【18】同【1】卷六、頁53。

【19】楊新《楊新美術論文集》，頁244，紫禁城出版社出版。

【20】北宋・《宣和畫譜》卷五、頁55，畫史叢書本（二）。

【21】「千字文」是南梁周興嗣彙集爲一千字，四言韻語，涉及到天文地理、社會歷史和統治觀念、處世哲學等。

【22】《宋史》卷二百四十三，頁8639。

【23】南宋・徐夢莘《三朝北盟彙會編》卷四十二，上海古籍出版社1987年影印本。

【24】《宋史》卷二十三、頁436。

【25】同【1】卷二、頁5。

【26】元・湯垕《畫鑒》，畫品叢書本，頁420。

【27】元・夏文彥《圖繪寶鑒》卷三、頁43，畫史叢書本（二）。

柒・南宋前期趙宋家族的藝術

南宋前期特指高宗、孝宗朝（1127－1189），歷時62年。

南宋國勢更加衰弱，除憑恃天險而保有半壁江山外，內部亦問題叢生，因社會不公造成的階級矛盾和社會矛盾日益激化，如南宋初年洞庭湖地區有鐘相、楊么、夏誠等領導的農民起義，王念經、彭友、陳顒等則分別在江西地區領導農民進行鬥爭，除此之外，還有賴文政領導茶販起義等等，由於鎮壓及時，邊遠地區持續不斷的農民起義並沒有釀成更大規模的農民暴動，對南宋朝廷來說也沒有構成改朝換代的威脅。因之，內廷和各地的王室、宗室在遠離遊牧民族侵擾的前提下，均處在相對安寧的日常生活中，有閒暇雅好詩詞歌賦和書畫藝術。

金朝女真強騎雖剿滅了宋朝的半壁江山，但並沒有打斷趙氏家族的藝術發展軌道，宗族中的書畫家們依然照藝術自身的發展規律，不斷發生新變，原先在北宋盛行的繪畫題材和風格漸漸讓位於其他：儘管江南是「小景山水」的誕生地，北宋中期以來流行的「小景山水」在南宋已不再風光；花鳥畫的風格延續著文人畫的藝術形式，筆墨和造型更加寫意化。

更重要的是，南宋皇帝已不像徽宗那樣干預翰林圖畫院畫家的創作，宮廷書畫家們在藝術上有了一定的「自主權」，使得宮廷繪畫出現了粗細不一的藝術風格，南宋諸帝對宗族書畫家的獎掖程度也大不如前。宋高宗為蘇軾、黃庭堅昭雪，肯定並師法蘇東坡、黃庭堅的書風，追求灑脫不羈、俯仰自如的藝術格調，而在皇族中，則盛行模仿宋高宗的書法風格。比較而言，在宮廷書畫收藏、著錄等方面，南宋則遠遠不及北宋，但在豐富藝術風格和書畫批評方面，南宋宗室則勝過北宋。

　　在現存的繪畫史籍裏，幾乎沒有記載南宋皇帝傾心於翰林圖畫院創作活動的史實，只記載有南宋皇帝關注個別畫家的繪畫創作的事例。如宋高宗與馬和之、李唐、蕭照等，這與朝廷緊縮開支、削減機構有關。因此，當今才出現了「南宋沒有翰林圖畫院」的學術觀點。

一、高宗的書畫藝術

　　也許是宋徽宗的政治、外交和書畫等「基因」遺傳到宋高宗趙構的身上，所以趙構在國家認同的處理上，也採取一昧逃跑到憑藉長江天險而保持國家分裂，並不思圖謀進取以光復中原；在用人方面，高宗依舊任用奸佞，而比起徽宗來更是有過之而無不及；在宗教信仰方面，高宗在登基之初，也像徽宗那樣癡迷於道教的符咒和種種祥瑞之說。也許是北宋的亡國之痛，致使南宋社會對道教的信仰程度已漸漸減弱，回歸到對儒家理學的深究之中。

1. 趙構其人

　　趙構（1107－1187），宋徽宗第九子，北宋大觀二年（1108）被封為廣平郡王，宣和三年（1121）被封為康王，封地在商丘（今屬河南）。靖康二年（1127），因徽宗、欽宗被金軍俘虜，趙構是徽宗諸子中唯一未被金軍捕獲的皇子，他在南京（今河南商丘）即位，廟號高宗，建元建炎。此後，在兵慌馬亂中的高宗一直向南退卻，先後避亂於揚州、金陵、臨安、溫州等地，紹興八年（1138），臨安（今杭州）正式成為南宋皇帝的「行闕」，史稱南宋。

　　宋高宗在政治上消極守成，先是排除李綱、宗澤的抗金主張，採納黃潛善、汪伯顏的退避之計，後是聽信投降派秦檜讒言，殺害抗金將領岳飛，於紹興十一年（1141）簽訂了喪權辱國的「紹興和議」，向金人俯首稱臣並割地、進貢，以此獲得苟延殘喘之機。高宗無子，紹興二年（1132），趙眘被選育宮中，隆興元年（1163）趙眘繼位，是為宋孝宗，趙構在位三十六年後退位，為太上皇，著有《翰墨志》。

　　在羅織官員方面，高宗也相當看重臣下有無書畫之藝。如張孝祥（1132－1170）在殿試時，鋪紙揮毫對答高宗之問，高宗「訝一卷紙高軸大，試取閱之。讀其卷首，大加稱讚，而又字畫遒勁，卓然顏魯。上疑其爲謫仙，親擢首選。」[1] 當下得官中書舍人。

　　和徽宗一樣，高宗也在四處尋找祥瑞，所不同的是，他尋找的是「失而復得」的祥兆和他即位的天意；如臨安候潮門一廚娘從一條黃花魚肚裏剖得一玉孩兒扇墜，輾轉數人傳到宮裏，被高宗識出是他的心愛之物，此物是他十年前在四明時不愼墜入水中的。他把屢屢發生的這些相類似的事件，作爲收復失地的前兆。一些宮廷畫家往往投其所好，編造出一系列牽強附會的吉兆，繪成圖畫。

　　高宗是宋代最爲長壽的皇帝，但他一生中，只是在早年與潘妃生有一子，名旉，四歲夭亡。一說趙構在靖康之亂時，爲躲避金軍的追殺，逃跑中精神受到了嚴重刺激，此後其性生活一蹶不振，喪失了生育功能，現代醫學稱之爲「精神性性功能障礙症」，高宗的長壽，顯然與他中年以後無法縱慾有關。自孝宗起，太宗一脈的帝運，回到了太祖一脈。

2. 高宗與書畫鑒藏及裝裱

　　高宗在戰亂時期仍沉湎於書畫鑒藏和創作活動，他訪求法書、名畫，不遺餘力，展玩摹拓不少怠。宋末元初的周密概述了宋高宗收藏書畫的興趣及其來源：「思陵（趙構）妙悟八法。留神古雅。當干戈俶擾之際。訪求法書名畫。不遺餘力。清閒之燕。展玩摹拓不少怠。蓋嗜好之篤。不憚勞費。故四方爭以奉上無虛日。後又於権場購北方遺失之物。故紹興內府所藏不減宣政。」[2] 南宋幕僚董史（生於1205－07，卒於1272－74）曾著有《紹興秘閣書畫目》（已軼），元代陶宗儀《書史會要》引用過此目。在現代黃賓虹、鄧實編輯的《美術叢書》四集第五輯裏刊有光宗朝監司楊王休編纂的《宋中興館閣儲藏圖畫記》。

　　高宗的書畫收藏上起六朝，下至當朝。他自建元起就非常注重收

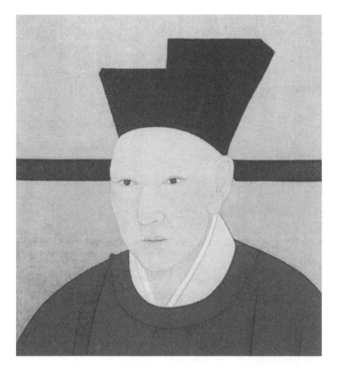

圖60. 南宋高宗（趙構）像
　　　（局部）台北
國立故宮博物院藏

藏散落在民間的歷代書畫，更是關注金軍破汴後徽宗所藏歷代法書名
畫的下落，據吏部侍郎楊王休（1135－1200）在慶元五年（1199）所
著《南宋館閣續錄》卷三載，當時已彙集了一千餘幅歷代繪畫，已接
近北宋徽宗朝之前的收藏之盛。高宗十分珍重徽宗的畫跡，「睿思殿
有徽祖御畫扇，繪事特爲卓絕」，高宗「時持玩流涕，以起羹牆之
悲。」【3】和徽宗一樣，高宗建立一整套內府收藏印璽，其印文有：
「紹興」（聯珠印）、「睿思東閣」（白文方）、「內府書印」（朱文
方）、「機暇珍賞」（白文方）和乾卦圓印（朱文）等二十餘方。這些
是今人鑒定早期書畫的重要依據。

　　高宗對古代書畫藏品的珍惜程度不及其父宋徽宗，他迫於金朝的
壓力，書畫藏品竟成了他向金朝求取偏安的代價，東晉顧愷之的《女
史箴圖》卷（唐摹本，英國倫敦大英博物館藏）和東晉王羲之《遠宦
帖》（唐摹本，臺北故宮博物院藏）等上有宋高宗和金章宗的收藏

圖61. 南宋 趙構《徽宗文集序》卷 紙本 墨書 27×137公分 日本 文化廳藏

印；顯然，這些國寶曾經是南宋獻給金朝皇帝的禮物，此種割捨，曠古未有。宋徽宗寧可亡國而不送畫，導致雙雙皆不存，比起徽宗來，高宗在這方面似乎要明智一些。

　　高宗在紹興年間鑒定、裝裱了一批書畫，這是古代書畫收藏史上的一件大事。元代周密《齊東野語》、陶宗儀《輟耕錄》卷二十三《書畫裝裱》和周密《思陵書畫記》記述了所見高宗收藏的十餘件晉唐宋書畫的裝裱形式，其用料和外包裝等均根據藏品的時代、形制，各有一定的區別。

　　這些裝裱形制繼承了徽宗朝的「宣和裱」遺制，但略有不同，由於南宋都城地處盛產絲綢的江南，故紹興裱的特點是用料注重材質和色彩，根據書畫的年代、等級，採用不同的錦綾和襯紙，其定製相當繁複，特別是小品繪畫的暢行，促進了冊頁的裝裱發展。在「引首前後，用內府圖書、內殿書記印。或有題跋，於縫上用御府圖書印。最後用紹興印。並付米友仁親書審定，題於贉卷後。」[4] 可稱之為「紹興裱」。

　　在某種意義上說，「紹興裱」也是一場災難。與徽宗不同的是，高宗不直接介入書畫鑒定，延請他人定奪。高宗在建炎四年（1129

年），「駐蹕錢塘，每獲名蹤卷軸，多令辨驗。」[5] 辨驗者就是畫家馬興祖，[6] 由於徽宗朝任用的「京師六賊」在紹興年間已遭到唾棄，高宗任用曹勳、宋㬊、龍大淵、張儉、鄭藻、劉琰、黃冕、魏茂實、任源等一批庸才主持內廷書畫裝裱事務，他們「品藻不高、目力苦短」[7]，其勾當十分荒唐，據周密《思陵書畫記》載：「古書畫如有宣和御書題名，並行拆下不用。別令曹勳定驗。別行撰寫名作畫目，進呈取旨。」[8] 「凡經前輩品題者盡皆拆去。故今御府所藏多無題識。其源委授受歲月考訂邈不可求為可恨耳。其裝裱裁制各有尺度。印識標題具有儀式。」[9] 即便是徽宗御筆，也不例外，本書論述到徽宗的幾件花鳥畫就是這樣被裁去了徽宗的題識和印璽（前文已述）。這是「紹興裱」令人扼腕遺憾之處，客觀上給今人鑒定早期書畫的遞藏關係和徽宗墨蹟製造了許多麻煩。

　　高宗在碑刻方面亦秉承前朝功業。淳熙年間（1174－1189），已是太上皇的趙構詔令將御府所藏的晉唐書跡模勒上石，名《淳熙秘閣續帖》，藏之於秘書機構裏，這是他一生中最後的文化業績，但毀於寶慶年間（1225－1227）的一場大火中。

3. 高宗的繪畫活動與宮廷畫家的關係

　　高宗的繪畫題材以水墨山水為主，書法以蘇、米為歸。他對書畫的鍾愛程度僅次於宋徽宗，亦親臨墨池，揮毫染翰。他「天縱多能。書法尤出唐宋帝王之上。而於萬機之暇時作小筆山水……。」[10]

　　影響宋高宗繪畫的有兩個人，先是其父宋徽宗趙佶，後是畫院待詔李唐。趙佶的細筆寫意花鳥畫是其子趙構最直接的藝術前源，而李唐的水墨蒼勁一派則引導了趙構對水墨山水畫技法的興趣。這對南宋前期開始盛行的水墨山水畫起到了關鍵性的導向作用。宋高宗「專寫煙嵐昏雨難狀之景」[11]，應是一種墨筆寫意山水畫，描繪江南煙雨朦朧之景，將北宋宗室裏的工筆小景山水過渡到墨筆寫意山水，宋高宗在南逃途中必定經過一些山川，為他的筆墨變革奠定了造型基礎。遺憾的是，高宗無一真跡存世，從高宗與李唐及其門人蕭照的密切關

係，可以推知他的畫風與李唐師徒的水墨山水應相距不遠。從遺留下來的一系列南宋初期的水墨山水，如南宋佚名的《雨餘煙樹圖》軸（美國波士頓美術館藏）則是南宋初年師法李唐、蕭照一路畫風的代表作。高宗還擅長畫人物、竹石，自有天成之趣。

　　高宗致力於收羅流散在外的原北宋宮廷專職畫家，重組宮廷繪畫機構，實行御前管理，即元人所說的「御前畫院」。高宗不完全像徽宗那樣「以藝代政」，但趙佶的耍玩「基因」仍在高宗那裏有所表現，如高宗「好養鴿，躬自放飛」[12]，較為突出的是徽宗的藝術「基因」體現在趙構的身上，依舊是對書畫的迷戀。建炎年間（1127－1130），他積極網羅南渡的前宣和畫院的畫家，恢復宮廷畫家的創作活動。如北宋畫院畫家李唐逃到江南流落臨安街頭，被太尉邵淵得知，稟告高宗，高宗立即將李唐召入宮內，授成忠郎、畫院待詔，在李唐年近八十時，賜他金帶。像李唐這樣遭遇的前宣和畫院畫家盡可能一個個都被找回宮裏，紛紛復職，形成了南宋前期御前畫院的核心畫家，如楊士賢、朱銳、張浹、張著、李安忠、劉宗古、魯忠貴等二十餘人。

　　高宗十分注重人物畫，他繼承了宋徽宗迷信瑞應的道教思想，將繪畫作為他實現封建統治正名的工具，如傳為蕭照的《中興瑞應圖》卷（天津博物館藏）、佚名的《泥馬渡康王圖》卷（天津博物館藏）、《光武渡河圖》（已軼）等，應是高宗授意之作，所謂「中興瑞應」，其實出自於當時的昭信軍節度使、太尉提舉皇城司曹勳杜撰的故事，其意在說趙構繼位係上承天意，故有「上天祥應」。如顯仁皇后在宮中擲棋於盤，預示趙構繼位；上天托夢趙構脫袍更衣等。在明代仇英摹蕭照的《中興瑞應圖》卷（北京故宮博物院藏）還繪有趙構率軍過冰河的情景：趙構一行人馬剛過冰河就發生冰裂，只有尾馬落水，趙構則有如神助，平安渡過，這是從漢光武帝過冰河的故事抄襲而來的。而「泥馬渡康王」的繪畫內容則更是荒誕不經，高宗在金軍的追逐下，一條大河擋前，趙構騎的是崔府君暗助的一匹泥胎神馬，托起趙構及時橫渡大河，讓對岸的金軍望河興歎！

　　值得注意的是，自高宗朝開始，爲了穩固他的統治秩序，表現儒家思想的繪畫題材漸漸風行於內廷，這與高宗的極力推崇密切相關。如他親自爲馬和之的《女孝經圖》卷（臺北故宮博物院藏）書寫女孝經的文字內容。此後，有關孔子、儒門弟子的肖像畫和儒家忠孝節義的故事畫應運而生。

　　宋高宗趙構屢屢派遣文官使金，其中有不少是長於書畫名家，以此減少劍拔弩張的敵對情緒，然而，一些使臣相繼被金廷長期扣押，如建炎二年(1128年)使金的宇文虛中、高士談和紹興年間(1131－1162)使金的米芾婿吳激等，皆因被扣押而無法回國覆命。

　　趙構與宮廷專職畫家建立了一種不同於徽宗的關係。徽宗對宮廷專職畫家採取的是一種帶有奴役性質的關係，如徽宗敕令他們代筆大量的繪畫，以至於北宋末的宮廷專職畫家難有署名之作存世，徽宗還直接教授或干預他們的藝術創作。高宗則不同，他與畫家建立了一種創作者與欣賞者的關係，大大增強了宮廷畫家藝術創作的自由度。如他與李唐、蕭照就是這樣一種關係：他在欣賞了李唐的《長夏江寺圖》卷（北京故宮博物院藏）後，情不自禁地在卷尾題寫道：「李唐可比唐李思訓」。李唐大約在紹興年間（1131－1162）中期去世，高宗與李唐的門人蕭照建立了更爲持久的關係。據載：「孤山涼堂，西湖奇絕處也。堂規模壯麗，下植梅百株，以奇遊幸。堂成，中有素壁四堵，凡三丈，高宗翌日命聖駕，有中貴人相語曰：『官家所至，壁乃素耶，宜繪壁。』亟命御前蕭照往繪山水。照受命，即乞上方酒四斗，昏出孤山，每鼓即飲一斗，盡一斗則一堵已成畫，若此者四。畫成，蕭亦醉。聖駕至則周行視壁間，爲之歎賞，知爲照畫，賜以金帛。」[13] 而在北宋宣和畫院，幾乎沒有這種豪情萬丈的山水畫家。

　　高宗與御前畫家馬和之的君臣關係最爲親昵，君臣間建立了一種藝術上的合作關係。現存的一些傳爲馬和之的《詩經》繪畫和山水畫的後面，多有高宗書風抄錄的《詩經》段落。雖不能肯定此類作品是高宗與馬和之的書畫合璧之作，但至少可以確信，這種創作形式受到高宗的影響。高宗駕崩後，孝宗繼續延續了這種君臣之間的書畫合作

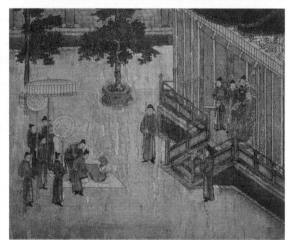

圖62. 南宋 趙構《書孝經馬和之繪圖》冊頁 絹本 設色 第一章書幅畫幅均28.8×34.2公分
　　　第二章書幅畫幅均28.2×35.9公分 台北 國立故宮博物院藏

形式。

　　高宗一直以正統藝術的主持者自居，他十分鄙視畫鄉間野梅的揚
無咎（字補之），「揚補之所居蕭洲，有梅樹。大如數間屋。蒼皮斑
蘚，繁花如簇。補之日臨畫之，間以進之道君。道君曰：『村梅耳。』
因自署『奉敕村梅』。」【14】「村梅」是相對於「宮梅」而言，它從未
被修剪、加工過，任其自然生長。高宗熱衷的是那種經過雕琢過了的
意趣。

4. 高宗的書法業績

　　清代梁巘《評書帖》概括了歷代書法的變化歷程：「晉尚韻，唐尚法，宋尚意，元、明尚態。」兩宋的書法發展，說到底，就是脫去晉人的韻度和唐人的法度，走向自然。最先將北宋書法導向「尚意」的書家是工部郎中李建中（945－1013），其書風「出群拔萃，肥而不剩肉，如世間美女，豐肌而神氣清秀者也。」【15】北宋後期出現的蘇、黃、米、蔡等「宋四家」，徹底打破了一味講求法度的格局，具有個性特徵的書風競相出現，恰如王直《抑庵文後集》所評：「至坡（蘇軾）、谷（黃庭堅）遂風靡，魏晉之法殆盡。」這是當時的「新潮」藝術，出現強調個性、主張率直的書學觀念，這種創意是否能夠得到肯定，首先取決於朝廷當政者的認可程度。自宋仁宗起，「宋四家」相繼得到朝廷的啟用，無疑為確立他們的藝術地位提供了相應的政治保障。但《宣和書譜》卻排斥了蘇軾、黃庭堅的藝術地位，特別是徽宗早年曾研習過黃庭堅的書法，在書學地位上並沒有給他留些面子，只是保留了一些米芾的藝術地位。這不僅代表了徽宗的政治取向，而且代表了徽宗的審美觀。但是，徽宗沒有解決書法風格的取向問題。

　　至高宗朝，北宋的黨爭已是塵埃落定，擺在高宗面前的書學命題就是取誰捨誰的問題，因而高宗習字學誰的書風，帶有一些政治化的因素。金太宗以昭蘇軾、黃庭堅為忠烈、掃除逆黨出師滅宋為名，北宋末處於在野地位的文人畫活動，在金朝躍升為宮廷裏的主流藝術。南宋初年，宋高宗一方面為了不讓金軍找到南侵的口實，另一方面為了籠絡文人士大夫的人心，也為蘇、黃昭雪，他們的書畫風格也為皇室所仿。

　　在這樣的背景下，高宗從師法徽宗直接轉向黃庭堅，自此，「始為黃庭堅書，今《戒石銘》之類是也。」老臣鄭億年悄悄稟報高宗，說偽齊傀儡皇帝劉豫也在學黃庭堅字，他擔心今後可能會與御筆「相亂」，高宗「遂改米芾字，皆奪其真。」【16】高宗特別優厚米芾子米友仁，官至兵部侍郎、敷文閣直學士，這是出於對米氏父子書畫之藝的推崇。特別是紹興十一年（1141），高宗敕宮中刻《紹興米帖》，彙集

圖63. 南宋 趙構《草書後赤壁賦》卷 絹本 連圖29.5×143公分 北京故宮博物院藏
　　　此卷書法作品與馬和之繪《後赤壁賦圖》同裝。

了米芾的書跡。最後，高宗上追六朝，恰如其自謂：「余自魏晉以來至六朝筆法，無不臨摹。或瀟散，或枯瘦，或遒勁而不回，或秀異而特立，眾體備於筆下，意簡猶存於取捨。至若《禊帖》則測之益深，擬之益嚴。姿態橫生，莫造其原，詳觀點畫，以至成誦，不少去懷也。」【17】

　　高宗朝書壇比其他任何朝代都要關注皇帝的書體變化，在某種程度上可以把握高宗對前朝舊臣的政治態度。「高宗初作黃字，天下翕然學黃；後作米字，天下翕然學米，最後作孫過庭字，故孝宗、太上（光宗）皆作孫字。」【18】因此，當我們觀賞南宋宮廷書法的書體演變時，就不足為怪了。

　　綜上所述，趙構的書學道路經歷了三個階段：其一，他早年師仿過徽宗的書跡，在他的行筆裏，或多或少地保留了一些徽宗尖峭的筆痕，即位後還學過黃庭堅之體。其二，後來他遵崇米芾書跡。其三，趙構上追東晉「二王」筆蹤，手追心摹，不下數年，書風幾近智永。

趙構傳世墨蹟主要有：

《草書後赤壁賦》卷（北京故宮博物院藏），這是趙構在馬和之《赤壁圖》卷後抄錄的蘇軾《後赤壁賦》的全文，這是歷史上第一個以帝王身份感受蘇軾《後赤壁賦》的人。特別是這個僅有半壁江山的國君趙構想必對蘇軾的這一段佳句獨有許多悲涼的感觸：「江流有聲，斷岸千尺；山高月小，水落石出。曾日月之幾何，而江山不可復識矣。」馬和之所繪，恰恰是此景。這是趙構在政治、文化和藝術上對蘇軾最好的認可形式。全文的書法以「二王」為宗，意味著晚年的趙構已不滿足於學仿北宋米芾、黃庭堅的書體，還宗法過唐代孫過庭的小草，因而書中保留了一些孫過庭的筆意。趙構敢於用枯筆，以顯其功力老到，十分注重草法規範和結字平穩，但行氣稍欠貫通。

《真草養生論》卷（上海博物館藏），無作者款識，卷尾鈐有「德壽御書」璽（朱文），推知此卷係趙構當太上皇時所書，是高宗的晚年精品。全卷以真、草二書抄錄晉朝名士嵇康的《養生論》。可見高

宗晚年的生活心態十分悠閒。趙構模仿隋朝智永的書體，行筆內斂含蓄，舒暢坦然，雖是真、草兩體相間，但字字相銜、行行相接，整體結構嚴整不殆。以多種書體書寫一種內容的創作形式，始於隋唐。這種書寫形式的難度在於如何消除書體相雜容易混雜的弊端，使之和諧雋永。作者的楷書尚存唐·歐陽詢、虞世南的餘韻，草書則法度嚴謹，從「二王」、智永的逸氣中化出，遒美圓熟。是卷曾入宋、元、清三朝內府，清亡後散落民間，2002年被上海博物館從文物拍賣會上購得。

　　高宗還有一個雅好書畫的內室。吳皇后不僅是高宗書法風格的傳摹者，而且長於畫人物。吳皇后是開封人氏，吳王女。她「嘗繪《古列女圖》，置座右為鑒。」【19】在南宋，較多地出現了以漢晉時期名媛的節烈故事為題材的繪畫，這與南宋內府在初期力求整肅朝中綱紀的政治訴求大有關係，由吳皇后出面以繪畫的形式表現這類題材，是再恰當不過了。高宗直接教授和督導太子和後宮習字，告知他們：「先寫正書，次行，次草。」【20】紹興三十年（1160），他將其所臨寫的《蘭亭序》賜其子趙眘（即後來的孝宗），「後有批字云：『可依此臨五百本來看。』蓋兩宮篤學如此。」【21】如吳皇后的書法全然是在高宗的薰陶之下成形的，高宗「御翰墨，稍倦，即命憲聖（吳皇后）續書（《六經》），至今皆莫能辨。」【22】因此，孝宗和吳皇后等皇室成員的書跡幾乎能與高宗的墨蹟亂真，是其必然。

5. 高宗與《翰墨志》

　　如果說徽宗對畫學多有建樹的話，那麼，對書學理論頗能發微的是高宗。他的《翰墨志》即《思陵翰墨志》，亦名《評書》，二十二則合為一卷。這是南宋書界難得的一本關於品評歷代書家和學書方法的書學專著，也是現存古代皇帝唯一存世的御筆論書之作。全文具有一定的批評性，還帶有一些雜感的思維特性，但缺乏思維的連貫性。

　　從趙構在《翰墨志》的語氣「余四十年間每作字」、「凡五十年間」來看，此文是他近六十歲時之作。他在這個年歲，對「二王」的

圖64. 南宋 趙構《臨虞世南真草千字文》卷 絹本 23.4×484.8公分 上海博物館藏

書跡已經有了頗爲深刻的認識。作者在文中總結了自己的學書歷程，其中固然難免有自誇之筆：「余自魏晉以來至六朝筆法無不臨摹。……余每得右軍或數行、或字數，手之不置。初若食蜜，喉間少甘則已；末則如食橄欖，眞味久愈在也，故尤不忘於心手。頃自束髮，即喜攬筆作字，雖屢易典型（即範本），而心所嗜者，固有在焉。凡五十年間，非大利害相妨，未始一日舍筆墨。故晚年得趣，橫斜平直，隨意所適，至作尺餘大字，肆筆皆成，每不介意。至或膚腴瘦硬，山林丘壑之氣，則酒後頗有佳處。古人豈難到也。」【23】

除了對「二王」的深究之外，趙構還推崇晉·衛夫人「能正書入妙」、五代楊凝式「筆箾豪放，傑出風塵之際」、本朝米芾草書「沉著痛快，如乘駿馬」等。

高宗以至高無上的皇權地位毫無顧忌地對南宋初年的書壇之弊發出了嚴厲的抨擊：「書學之弊，無如本朝，作字眞記姓名爾。殆無一毫名世。」「至若紹興以來，雜書、遊絲書，惟錢塘吳說；篆法惟信州徐兢，亦皆碌碌，可歎其弊也。」

高宗對研習書法的程式提出了頗爲中肯的忠告：「士於書法必先學正書者，以八法皆備，不相附麗。至側字亦可正讀，不渝本體，蓋隸之餘風。若楷法既到，則肆筆行草間，自然於二法臻極，煥手妙

體，了無闕軼。反是則流於塵俗，不入識者指目矣。」

高宗對書寫工具也進行了精到的闡釋，如怎樣挑選各類名硯和其他書寫的紙、筆、墨等之工具。

高宗在結尾處概括了他的書道觀，能發爲文字者，或帝子神孫、廊廟才器等，或經明行修、操尙高潔者，也就是說，成爲大書家必須具備兩個條件：一、門第高；二、操行潔。第一個條件頗爲片面，第二個條件乃書道至理。高宗進一步闡述道：對那種「小智自私、不學無識者」是無法與之言及書法的。

圖65. 南宋 趙構《行書七言絕句》紈扇 絹本 墨書 24.6×23.3公分 美國 普林斯頓大學附屬美術館藏

二、孝宗與書畫

　　趙眘（1127－1194），太祖七世孫，秀王子偁之子，紹興三十二年（1162）登基，廟號孝宗，建元隆興，在位二十七年，尊號壽皇聖帝。孝宗獨好工書，他曾對近臣說：「朕無他嗜好，或得暇惟讀書寫字為娛。」隆興年間（1163－1164），趙眘書《崔實政論》賞賜群臣，淳熙三年（1176），太上皇高宗賜他御書《急就章》並《金剛經》，孝宗進自書《眞草千字文》，高宗甚喜。孝宗將御書賞賜大臣，作為褒揚的重要手段，他十分讚賞官知樞密院的蕭燧「全護善類，誠實不欺」的品格，賜手書《二十八將傳》。

　　孝宗最著名的書跡是《草書後赤壁賦》卷（遼寧省博物館藏），無款，書尾鈐有「御書」（葫蘆朱文印）、「御書之寶」（朱文方印），此乃孝宗所用御璽。該卷一作徽宗之跡，亦作高宗之筆，卷尾有明代

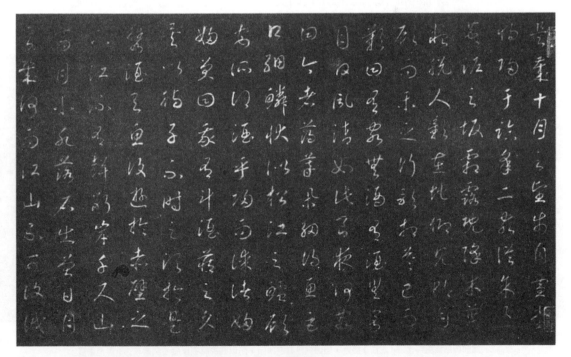

圖66. 南宋 趙眘（孝宗）《草書赤壁賦》卷 局部 泥金寶藍紙

　　張璵跋，推定是孝宗眞跡，誠可信也。全卷筆法秀勁、圓活清潤，結字沉著端穩，但少了一些藝術變化，稍嫌刻板。毫無疑問，孝宗的這件草書佳作也是以蘇軾《後赤壁賦》爲內容，認可了高宗崇尙蘇軾的政治行爲及其書法藝術，其內心的眞實情感可想而知。孝宗還有《七言絕句》團扇（美國大都會博物館藏）傳世，全然繼承高宗的書法衣缽。

　　孝宗書有《法書贊》（紙本，尺寸、藏所不明，刊於《書道全集》第十六卷，日本平凡社昭和三十年初版），書者由衷地讚歎了王羲之、王獻之、虞世南等先賢的書法，其結字頗似高宗，稍欠靈巧，筆法較高宗要柔和一些，略有一絲米家的隨意之習。孝宗繼承趙構的題畫傳統，具有馬和之畫風的詩經圖後極可能也有孝宗的題詩。

　　孝宗雖不擅長繪畫，但他善於利用繪畫爲他的統治政權服務。當時出現了一些具有特殊功用的山水畫和人馬畫，這與孝宗借用繪畫爲戰略、戰術服務有關。根據宋代的文獻材料，從大量的宋人冊頁中甄別出一些在軍事上具有特殊功用的繪畫。據考，在南宋，特別是在孝

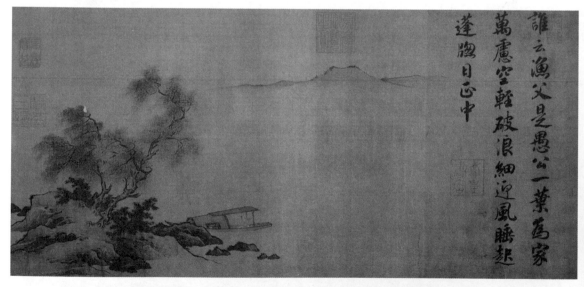

圖67. 南宋 高宗書《蓬窗睡起》冊頁 絹本 設色 24.8×52.3公分 台北 國立故宮博物院藏
　　此冊頁的書風與孝宗（趙昚）接近，但因詞是高宗所做，所以歸為高宗作品。然書末鈐「壽皇書寶」
　　朱文印，卻是孝宗退位當太上皇時所用之印。

宗朝，出使金國的使團人員中，潛藏有擅長山水畫、人馬畫的畫院畫家，他們奉命描繪了金國的山川地形和女眞人的軍事活動，筆者稱此類帶有間諜用途的南宋宮廷繪畫爲「諜畫」。

趙眘繼位後，不滿於高宗朝腐敗軟弱的政治局面，爲岳飛父子平反昭雪，剔除了高宗朝屬於降金派的僚臣，他一開始就「銳欲恢復，用宿將李顯忠、邵宏淵大舉北伐，……當時虜求海、泗，我若求鞏、洛，……」【24】孝宗「委派擅畫者出使金國，尋遣中書舍人趙雄賀金主生日，選公(即趙伯驌)爲副，南渡宗室北使自公始。」【25】趙伯驌是精擅青綠山水的南宋武官(官至和州防禦使)。孝宗對宗室寫實山水畫家的器重並委派他出使金國使團的副使，有可能意在得知鞏縣、洛陽周圍的地形和通向太行山的要道，此時宋室南渡已四十年有餘，來自北方的將士多數已不在人世了，中、青年將士們大都生長於江南，疏於對北國地形和軍事要衝的認識，十分需要借助繪畫來圖解北方交通要道和地形地貌，增強將士們對北方作戰地形的形象認識。在南宋前期，在與金國的激烈交戰中，「諜畫」的作用更是至關重要。

正當南宋宮廷畫家處心積慮地繪製「諜畫」的同時，金國畫家也沒有閑著。海陵王完顏亮(1149－1161年)曾遣畫工隨施宜生出使南宋，竊繪《臨安湖山圖》回朝，描繪了南宋都城的地形地貌，完顏亮迫不及待地將自己的騎馬像繪在《臨安湖山圖》上的吳山絕頂，並賦詩昭示他剿滅南宋的政治企圖：「自古車書一混同，南人何事費車工？提師百萬臨江上，立馬吳山第一峰。」【26】宋、金皇帝親自關注的「諜畫」之競爭激烈，可見一斑。

孝宗立第三子趙惇爲皇太子，紹熙元年（1190），孝宗傳位趙惇，仿高宗當起太上皇，將高宗所居德壽宮易名爲重華宮，四年後，因李后專政，鬱悶而卒，年六十八。

三、「子」字輩的書畫成就

南宋初期，戰亂不止，族人們各奔東西，宮禁之嚴有所鬆動。

「子」字輩是趙匡胤的六世孫，是南宋宗室湧現畫家較多的一代，有案可稽的名家就有四人。

趙子澄是流落最偏遠的宗室畫家，其字處度，他平素為人廉介修潔，北宋滅亡後，他流落到巴峽（今長江三峽）達四十年，生活十分拮据，「藉添差祿以自給。」【27】在紹興末年官於秭歸（今屬湖北），方有衣食著落，因而也有了士子風度，可載酒暢遊。他擅長草隸，雅好詩文，但人不知其能畫。一日，他乘著酒醉進入一店鋪，見素壁可愛，當即拈禿筆作畫，一時筆墨如飛瀑四濺，勢欲動屋，可見筆力極為遒壯也。

趙子厚（生卒年不詳），約活動於南宋前期，他師法李安忠，李安忠是北宋宣和年間的畫院祇候，南宋紹興年間恢復畫院後復職。趙子厚得李安忠畫「捉勒」之功，即表現鷹鶻雉兔相遇、相搏時的驚避之狀，使人閱後不勝驚奮。趙子厚畫翎毛走兔、小山叢竹等，也頗有情趣。圖錄於《中國名畫寶鑑》（日文版）第182和183頁的《花卉禽獸圖》兩軸（絹本設色，尺寸、藏所不詳）相傳是他的畫作，分別畫鷹追兔、鷹窺雉等自然界搏殺的激烈情景，扣人心弦。《畫史會要》說他作畫「有思致」，也許就在於此。畫家的構思受到北宋崔白《雙喜圖》軸（臺北故宮博物院藏）、南宋李迪《楓鷹雉雞圖》軸（北京故宮博物院藏）的影響，山花爛漫的景色掩蓋不住弱肉強食的自然競爭規律，畫家並不直接描繪強者捕捉到弱者的情景，而緊緊抓住即將克敵的那一刹那，兩種截然不同的求生狀態被描繪得淋漓盡致。畫家的表現手法上還來自於趙佶工細求精的寫實技巧，畫中的羽毛和獸皮刻劃得精微細膩，頗有質感，諸動物運動到極致的姿態顯現出強烈的速度感，可見畫家對自然景物觀察之細、感受之深。在此，我們可以感受到一個被北方牧獵民族追逐了許多年的皇族畫家，在其內心留下了深深的驚恐之虞。

趙子侕（生卒年不詳），秦惠康王之後，高宗族兄，子伯琮，被選入宮，是為孝宗。趙子侕累官左朝奉大夫，贈太師中書令，封為秀王，孝宗登基後，趙子侕被稱為皇伯。他長於書法，常與故舊通書，

書跡頗有英風義氣，意表出常情之外。

趙子晝（1089－1142），字叔問，涿州（今屬河北）人，燕王五世孫。宣和（1119－1125）年間初，他充詳定九域圖志編修官，遷徽猷閣直學士。他以書道見長，警敏強記，年五十四而終。

四、「二趙」的藝術成就

在趙氏家族中，血親關係、藝術聯繫最近的兄弟莫過於趙伯駒和趙伯驌，史稱「二趙」。在藝術上，他們是兩宋宮廷山水畫的橋樑，特別是將北宋刻意求精、求實、求細的繪畫精神運用到青綠山水畫中，幾乎可與他們所崇尚的唐代「二李」（李思訓、李昭道父子）相媲美，明末董其昌將「二趙」與「二李」列為北宗，董其昌認為，與前人所不同的是，「二趙」既「精工之極，又有士氣」，「雖妍而不甜」，堪稱為南宋獨特的山水畫流派。「二趙」在家僮中還培養出兩位出色的畫家──趙大亨和衛松，足見其主僕之間的關係，擴大了趙氏家族在民間的藝術影響力。

1.「二趙」的藝術淵源

「二趙」的族系可追溯到遠祖燕懿王，「王生彰化軍節度使惟忠，惟忠生宣城侯從謹，從謹生崇國公世怘，世怘生嘉國公令晙。」[28] 在亂世中，趙令晙是一位忠孝之臣，他有過不凡的經歷，中興初，韓世清強迫趙令晙嘩變，遭到了趙令晙的拒絕，他由此而獲免。

「二趙」的繪畫才藝可直接追溯到其祖父趙令晙和其父趙子笈的經歷。趙令晙與趙令穰同輩，也善畫，趙令晙師從李公麟畫馬，與蘇軾、黃庭堅友善，可知他也是一個文人，正是他的文才，使其後代的繪畫格調與眾不同，平添了一些「士氣」。趙子笈在北宋末年曾在康王的宮邸裏陪同趙構，頗得信賴，趙子笈為其二子的仕途發展奠定了政治基礎。趙構登基後，他顧念舊情，「二趙」也不斷受到厚待。

2. 趙伯駒的藝術成就

趙伯駒生於宣和元年（1119），卒於紹興三十年（1160）之後，【29】享年不足半百。趙伯駒字千里，宋太祖七世孫，父趙子笈，【30】母碩人劉氏，弟趙伯驌。莊肅讚賞他是一位「佳公子也」，將他與其兄進行了一番比較：「與兄齊名。山水林石則所不及。至若寫生花卉蜂蝶則過之。作人物亦雅潔。」【31】元人評他所繪人物，「精神清潤，能別狀貌，使人望而知其詳也。」【32】建炎年間，他尾隨高宗南渡，流寓錢塘（今浙江杭州）。和許多流落在錢塘的名畫家一樣，他也有過一番偶然的奇遇。一日，趙伯駒與一士友同繪一張扇面，流入雅士之手，適逢中官張太尉所見，奏呈高宗發現有佳跡，當時的高宗雖身處戰亂之際，但仍然搜尋書畫不輟，得訊後大喜過望，遂打聽姓名，得知是趙伯駒，高宗憐其為太祖後裔，又同渡「靖康之難」，遂詔伯駒與其弟伯驌一同上朝，賜趙伯駒官至浙東兵馬鈐轄，以「王侄」相稱。

宋高宗十分欣賞趙伯駒的山水畫，他嘗命趙伯駒畫集英殿屏風，賞賜甚厚。他還在趙伯駒的橫卷《長江六月圖》題寫道：真有董北苑（五代南唐董源）、王都尉（北宋王詵）氣格。【33】趙伯駒的人物畫才藝被趙構用於畫佛教神祇，趙伯駒繪有《釋迦佛行像》，元代湯允謨曾親眼目睹了此圖：「上有細字云。臣伯駒奉旨畫。其像廣目深眉。螺髮大耳。耳垂二大金環。螺髻而虯發。頂有肉髻。左眉放光一道。衣紋腹腿隱隱可見。筆法極佳，宛然西域一胡僧。」【34】

趙伯駒的真跡極少，何為真跡，至今在鑒定界還是一個謎。他「多作小圖，流傳於世，……」【35】在傳為其作中，有兩種畫法，其一是寫意，其二是工筆。如《山腰樓觀圖》頁（瑞典遠東博物館藏）是一件意筆山水，全幅可謂小中見大，畫家取景高曠，景深較大。作者畫山澗、高崖和飛瀑，崖間高樹參天，其畫工中有細，山中的廟宇和石橋用工致細密的界畫手法，橋上有三人，疑是畫「虎溪三笑」的故事。【36】另一件《荷閣圖》（刊印於《中國名畫寶鑒》第106頁，尺寸、藏所不詳），構圖和表現風格與《山腰樓觀圖》頁相近，只是景

圖68. 南宋 趙伯駒《山腰樓觀圖》冊頁 絹本 設色 瑞典遠東博物館藏

物稍繁多一些、手法更細膩一些。

　　傳為趙伯駒《海神聽講圖》軸、《飛仙圖》軸（臺北故宮博物院藏）和《仙山樓閣圖》和《漢高祖入關圖》（刊印於《中國名畫寶鑒》第109頁）分別屬於青綠山水和金碧山水，【37】其真偽尚待研究。明人舊題為趙伯駒的《江山秋色圖》卷（北京故宮博物院藏），是否為真跡，也有疑問，至少可以肯定此畫係南宋院體之作，類同於趙伯駒的畫風。畫上無作者款印，其畫風與北宋末年王希孟的青綠山水《千里江山圖》卷十分接近，至少可以確定是南宋的繪畫，與趙伯駒的生

圖69.（傳）南宋 趙伯駒《海神聽講圖》軸　　　　圖70.（傳）南宋 趙伯駒《飛仙圖》軸
　　　絹本 設色 137.4×73.2公分　　　　　　　　　　　絹本 設色 110.1×51.8公分
　　　台北 國立故宮博物院藏　　　　　　　　　　　　　台北 國立故宮博物院藏

活時代相近。該圖畫群峰疊起，曲溪蜿蜒而行，高瀑如線，山間繪有
屋宇、院落、水榭等建築，不絕的遊人穿行其間。畫風規整而不刻
板，設色濃麗華貴，用筆細健勁挺，山石間用小斧劈皴，造型嚴謹求
實，展現出北國鮮麗明朗的秋色風光。後幅有明太祖朱元璋的題字
（實為太子朱標代筆），後為清宮收藏。

　　趙伯駒《漢宮圖》頁（臺北故宮博物院藏），是一件繪製極精的
界畫，在佈局上繁複無加且層次分明，留出天際一片，在技法上工細

圖71. 南宋 趙伯駒《仙山樓閣圖》軸 絹本 設色 159.9×84.2公分 台北 國立故宮博物院藏

圖72. 南宋 趙伯駒《漢宮圖》團扇 絹本 設色 24.5×24.5公分 台北 國立故宮博物院藏

無比但粗細相間，突出儀仗一列。雖說畫的是漢宮樓臺，帝室儀仗，
但實際上表現的是畫家所見當時宮廷建築、傢俱器用和衣冠服飾的樣
式。

　　趙伯駒的青綠山水是元明畫家追仿的對象，如《仙山樓閣圖》頁
（遼寧省博物館藏）實際上就是元人的作品，但它卻迷惑了清初鑒定
家梁清標，將它作爲趙伯駒的眞跡，爲乾隆皇帝所收藏，並著錄在
《石渠寶笈》續編裏。

3. 趙伯驌的藝術成就

趙伯驌（1123－1182年），在家排行第四，伯駒弟，侍奉於高宗、孝宗兩朝。紹興初年，其父留下遺奏，補乘節郎，監紹興府餘姚縣（今屬浙江）酒稅。後經樞密韓肖冑薦於朝，官至臨安浙江稅，期間他有機緣面見高宗，高宗在康王府邸時就得知其祖趙令晙與蘇軾、黃庭堅友善，念及於此，高宗「待以家人禮，賜帶賜第，屢侍清燕，改侍衛司馬幹辦公事，浙西安撫司幹官。」【38】直至官和州防禦使。

孝宗曾委派趙伯驌爲出使金國使團的副使（前文已述），趙伯驌出使金國後有何畫跡，已難以查找。他唯一存世之作是青綠山水《萬松金闕圖》卷（北京故宮博物院藏），所謂「萬松」，畫的是臨安皇城之北的萬松嶺，「金闕」是指皇帝的宮殿。幅上雖無作者款印，但後紙有元代宋宗室後裔趙孟頫的鑒定題記，將此作定爲趙伯驌之作，誠可信也，其後還有元代名士倪瓚、張紳的題文。

建炎三年（1129），趙構以臨安爲行宮，紹興八年（1138），定都臨安，以行宮爲基礎，東起鳳山門，西至鳳凰山麓，南抵笤帚灣，北達萬松嶺，在這方圓十八里的範圍內營造了南宋皇朝宮殿。萬松嶺是宮城的後花園，在那裏，有供皇室四季遊玩的亭臺樓閣，如夏季可在翠寒宮避暑，冬季可在明遠樓避寒，中秋可在依桂閣賞月，還有專供醉臥用的鐘美堂……。趙伯驌所繪的萬松和金闕正是此處，金闕周圍有許多仙鶴和瑞禽，皇家宮闕掩映在萬松之中，在萬松的盡頭，是錢塘江畔，在潮起潮落之後，是一片寧靜，一輪初升的太陽映照山川，其畫意在於宋室江山如松林常青、似日月永年。趙伯驌是一位富有藝術情感的畫家，他認爲：「畫家類能具其相貌，但吾輩胸次。自應有一種風規，俾神氣悠然，韻味清遠，不爲物態所拘，便有佳處。況吾所存，無媚於世而能合於眾情者，要在悟此。」【39】這是一位皇親畫家在受到皇帝恩典後發自內心的感激和祈祝。全圖筆法清細隨意，並參用了一些意筆，格調柔麗雅潔，毫無匠氣，意味著南宋青綠山水畫的崛起。

圖73. 南宋 趙伯驌《萬松金闕圖》卷 絹本 設色 27.7×135.2公分 北京故宮博物院藏

4.「二趙」的傳人

　　趙伯驌有子師睪，字從善，號東牆，自號無著居士，太祖八世孫，淳熙二年（1175）中進士，官寶謨閣直學士，他工詩、善畫，以畫花卉名世。《宋史》有傳。

　　與師睪同宗同輩的畫家是師宰，字牧之，號隨庵，天臺（今屬浙江）人，居臨海（今屬浙江）楊梅山，登眞德秀門，以畫墨竹見長，專擅水墨梅竹的名師湯正仲是他的女婿。

　　在論及趙伯駒、趙伯驌家族的山水畫藝術成就時，還應當注意到另一位畫家趙大亨（生卒年不詳），他雖不是宋宗室，但他同時是趙伯駒、趙伯驌的家僕，兄弟倆共同使用一個家僕伺候作畫，可推知兄弟倆的情感與創作關係非常緊密。趙大亨亦長於繪畫，他憑藉目識心記，掌握了「二趙」作畫的妙諦，又得到了「二趙」的許多遺稿。畫藝日進，形成了類似「二趙」畫風的青綠山水，並以神仙故事點綴其間，頗有些仙風道骨之氣，因得「二趙」之眞傳，使他在高宗朝享譽一時。紹興年間（1131－1162），趙大亨與另一位僕役衛松仿製「二趙」的山水畫，在當時，難辨眞偽，有道是：「大亨之畫至得意處人誤作

二趙筆跡倍價收之。」【40】「衞松,亦二趙皂隸,嘗供役使,遂多獲其
遺稿,且熟識其行筆意及傅(敷)色制度。與趙大亨每仿二趙圖寫,
皆幾能亂眞。」【41】現今傳有一些趙伯駒、趙伯驌的畫作,是否爲趙

圖74. 南宋 趙大亨《蓬萊仙會圖》軸 絹本 設色 54.2×86.4公分 台北 國立故宮博物院藏

圖75. 南宋 趙大亨《薇亭小憩圖》冊頁 絹本 設色 24.5×25.5公分 遼寧省博物館藏

大亨或衛松之作，可備一考。趙大亨並不是他的眞名，因他體態肥胖，被眾人呼之爲「趙大漢」，其眞名漸漸被淡忘，因畫上落款「趙大漢」欠雅，遂改爲趙大亨。

　　趙大亨一生作畫較爲勤奮，但眞跡頗爲罕見，尚有幾幀扇面傳世。如他的《荔院閑眠圖》頁（梁清標題簽作《薇省黃昏圖》，係《唐宋元集繪冊》第四開，絹本設色，縱24.5、橫25.5公分，遼寧省博物館藏），畫中石縫中上署有名款：「趙大亨畫」。支撐畫面的是夏秋時節裏掛滿荔枝的高樹和不知名的花樹，荔枝生長於閩粵，可知畫家

必定去過南國。圖中的草亭和臥榻皆用界畫法繪成，描法規整工細，榻上半臥一文士，作閒情遠眺狀，一側有假山石相伴，實乃「二趙」府上文士嫺雅生活的真實寫照。畫家的表現手法頗受「二趙」畫風的影響，行筆工致而不刻板，設色豐富而不華豔，與其師一樣，頗有幾分儒雅之氣。

　　趙大亨擅畫小幅山水，且能小中見大，如他的《蓬萊仙會圖》軸（臺北故宮博物院藏），在畫面的左下方有作者小楷名款「趙大亨」。作者畫眾神仙聚會於仙山蓬萊，畫幅雖小，但場景宏大，山石、林木以青綠設色，勾皴自如，頗有仙境之感，眾神仙相繼沿著曲徑過橋、登臺、入洞門、登仙閣，眾神的衣紋線條較《荔院閑眠圖》要粗礪圓轉得多，但更為活潑，富有變化。

注釋：
【 1 】南宋・葉紹翁《四朝見聞錄》乙集，知不足齋叢書本。
【 2 】元・周密《思陵書畫記》頁132，中國書畫全書（二）。
【 3 】宋・岳柯《桯史》卷二《宣和御畫》，學討源本。
【 4 】南宋・周密《齊東野語》卷六、頁96，歷代史料筆記叢刊本，1983年11月第1版。
【 5 】元・周密《思陵書畫記》頁132，中國書畫全書（二）。
【 6 】馬興祖是馬遠的祖父，永濟（今屬山西）人，馬興祖父馬賁為宣和畫院的待詔，長於畫小景和以百數為題的群鳥群獸。馬興祖得其家傳，擅長畫花鳥雜畫。
【 7 】同【4】，頁93。
【 8 】同【2】，頁134。
【 9 】同【4】、頁93。
【10】【11】元・莊肅《畫繼補遺》卷上，頁913，版本同【2】。
【12】轉引自民國・丁傳靖輯《宋人軼事彙編》上冊，卷二、頁77《古杭雜記》。
【13】同【1】丙集《蕭照畫》。
【14】同【12】下冊，卷十三、頁683《六硯齋二筆》。
【15】北宋・黃庭堅《山谷題跋》卷四《題楊凝式詩碑》，叢書集成初編本。
【16】事見南宋・樓鑰《攻媿集》卷六十九《恭題高宗賜胡直孺御札》，四部叢刊初編本。
【17】南宋・趙構《翰墨志》頁1，版本同【2】。
【18】同【12】頁75《誠齋詩話》。
【19】《宋史》卷二百四十三、頁8647。
【20】南宋・桑世昌《蘭亭考》卷二《睿賞・復古殿蘭亭贊》，頁579，中國書畫全書（二）。

【21】南宋・陸遊《老學庵筆記》卷十，津逮秘書本。

【22】南宋・葉紹翁《四朝見聞錄》乙集，知不足齋叢書本。

【23】南宋・趙構《翰墨志》頁1，版本同【2】。

【24】【25】南宋・周必大《周益國文忠公集》卷三十，清道光二十八年本。

【26】南宋・宇文懋昭撰《大金國志校證》上冊，卷十四。

【27】南宋・鄧椿《畫繼》卷二、頁八，畫史叢書本。

【28】《宋史》卷二百四十七、頁8748。

【29】根據陳高華《宋遼金畫家史料》頁638所錄史料，文物出版社1984年3月第1版。

【30】故宮藏畫大系（二）頁148（臺北故宮博物院1983年6月初版1刷），稱趙伯駒「爲令穰之子」，有誤，「令」字乃「伯」字之祖輩。

【31】《畫繼補遺》卷上，頁914，中國書畫全書（二）。

【32】元・夏文彥《圖繪寶鑒》卷四、頁92，畫史叢書本。

【33】《畫繼補遺》卷上，頁914，中國書畫全書（二）。

【34】元・湯允謨《雲煙過眼續錄》，頁919，中國書畫全書（二）。

【35】南宋・鄧椿《畫繼》卷二、頁八，畫史叢書本。

【36】在東晉時期，廬山東林寺慧遠禪師送客出寺從不過虎溪。一次，因與陶潛及廬山簡寂觀道士陸靜修暢談義理，興猶未盡，不知不覺就過了虎溪，以至慧遠馴養的老虎鳴吼警示，三人相顧大笑，欣然道別。故事純屬虛構，意在宣傳「三教本一家」的思想。

【37】後兩幅見原田次郎編（日）《中國名畫寶鑒》頁107、108，大塚巧藝社昭和十一年十月十一日出版。

【38】南宋・周必大《周益國文忠公集》卷三十，清道光二十八年本。

【39】南宋・曹勳《徑山續畫羅漢記》，見《松隱文集》卷三十，嘉業堂叢書本。

【40】【41】《畫繼補遺》卷上，頁914，中國書畫全書（二）。

捌・南宋中、後期的皇室藝術

　　南宋中、後期特指光宗、寧宗、理宗、度宗四朝（1190－1274），歷時84年。

　　在這四朝裏，皇室內外沐浴在自然山川的陽光雨露裏，沉浸於收藏書畫古玩的藝術享受中，特別是各宗室裏均有不同水準和不同程度的藝術藏品。由於南宋皇帝取消了畫學，宮廷專職畫家主要靠家族培養，如馬遠家族、夏圭家族等，自理宗朝起，宮廷專職畫家的藝術能力每況愈下，已經沒有大師存在了。在度宗以後的五年裏，政局極不穩定，相繼有恭帝、端宗及繼位者趙昺，宗族畫家的勢力因時代變遷而四散殆盡、或蓄勢待發。

　　南宋諸帝及其周圍的皇親國戚已基本上失去了對書畫藝術的探索之心，雖多能書寫幾段行草，但陳陳相襲，還保有一點儒雅之風。倒是寧宗后楊氏（元代陶宗儀誤作楊皇后之妹）工拙的書跡裏透露出許多對繪畫藝術的熱忱。此時期最傑出的書家是外戚吳琚那充滿米芾瀟灑之意的大筆書法。南宋宗室的生活待遇漸漸下落，至南宋末，宗室裏富有活力的藝術家反而生活在遠離都市的鄉間，如宋太祖的十世孫趙孟堅，他不僅代表了南宋眾多「孟」字輩畫家的藝術成就，而且是宋代皇室繪畫史最優雅的絕響，標誌著趙宋宗室繪畫步入了文人畫的境界。

一、光、寧、理、度諸帝的藝術作為

　　從總體上看，光、寧、理、度四位南宋中後期的皇帝對書畫藝術的造詣是漸次減退，其藝術活動幾乎僅限於書法，書寫匾額大字而已，賜書是他們籠絡臣子的手段之一，但他們對書畫藝術的享用，則

是愈加糜費。

趙惇（1147－1200），孝宗第三子，淳熙十六年（1189）登基，廟號光宗，建元紹熙，在位五年，皇子嘉王即位，光宗被尊爲太上皇。趙惇善書，皇甫履隱於廬山，趙惇幸臨東宮，特書「神泉」賜之。

趙擴（1168－1224），光宗次子，初封嘉王，慶元元年（1195）繼位，廟號寧宗，建元慶元，在位三十年。他常將所書詩詞、文句御賜臣下，如將手書「安貧樂道，植節秉忠」八字賞賜趙與歡，書「錦繡堂忠勤樓」大字御賜吳淵。在南宋中後期的諸帝中，數他最關注宮廷繪畫，當時內廷有一位名叫梁楷的畫家，其性情極爲疏放，筆墨十分狂放，常常嗜酒高歌，人稱「梁瘋子」，寧宗卻賜他一條金帶，這是宋代宮廷畫家所享受的最高榮譽。沒有想到這個「梁瘋子」不肯接受，將金帶掛於院內，[1] 揚長而去。寧宗奈何不了他，也沒有計較梁楷的大不敬之舉，可見當時宮廷畫壇的氣氛較北宋要寬鬆自由得多。

趙昀（1203－1264），太祖十世孫，寧宗子，正大二年（1225）登基，廟號理宗，在位四十年。理宗善書，仿得一手高宗字體，又工飛白，曾賜講讀官楊畋飛白書扇。趙昀能獲帝位與他善書不無關係，趙昀被選入宮時，正是史衛王當國，一日，史衛王私領趙昀到書院，令他寫字，趙昀當即書寫「朕聞上古」四大字，史衛王慄而起曰：「此天命也，於是立儲之意遂定。」今存有理宗行書《書王維詩團扇》（美國克里夫蘭博物館藏），行筆隨意自然，尚有粗拙生硬之感。

趙禥（1222－1274）是宋代最後一位雅好書畫的皇帝，可以說，南宋半壁江山的塌陷，基本上是在他的統治期內。趙禥，太祖第十一世孫，其父是榮王與芮，理宗母的弟弟。寶祐元年（1253）被立爲太子，景定五年（1264）登基，廟號度宗，建元咸淳，在位十年。他並沒有將大量的精力投入到書畫活動，只是一般性地繼承了家族的雅好，其書法字體不失家教，曾爲權相賈似道的逐初客堂題匾。

圖76.《宋理宗坐像》軸
絹本 設色 189×108.5公分
台北 國立故宮博物院藏
南宋自理宗朝起，宮廷畫家的藝術能
力每況愈下，同樣的皇室藝術能力和
品味也逐漸沒落。

二、皇親的藝術活動

　　在宋室高官中也有許多文人，如理宗朝的趙汝適，太宗八世孫，
第進士，官至提舉福建路市舶司，使他有機緣親訪海外諸國，考察其
風土人情和國家體貌，著成《諸蕃志》，書中所述，為正史所佚。與
他同輩的趙汝談（？－1237），官至刑部尚書，是一位很有見識的重
臣。在宦海之中，多有餘興，著有《介軒詩集》等。這個時期，皇族

圖77. 南宋 趙昀（理宗）《七絕書》冊頁 絹本 墨書 24.8×24.9公分 日本 大阪市立美術館藏

後裔著書立說的風氣漸漸暢行，風靡到雅好書畫的貴冑們。

　　在南宋宗室中，最具學養的收藏家首推趙希鵠，約生於紹興十一年（1141），卒於紹熙三年至慶元二年（1192－1196）間，享年約在半百。師偃之子，是目前所知「希」字輩中唯一與藝術有緣的皇室後裔。他曾仕湘之邑令，贈字畫與太師淄王世雄之五世孫。他將興起於北方的金石收藏熱帶到了江南，南渡後，他居於袁州（今江西宜春）。他博古通雅，敏而好學，其藝術收藏的範圍十分廣泛。在光宗朝紹熙（1190－1194）初年，著成《洞天清祿集》一卷。

　　《洞天清祿集》是難得的一部古人論述古董鑒定的專著，同時兼論畫法與畫理。書中除重點論述古畫收藏之外，還對古今刻石、怪石、古鐘鼎彝器、古琴和古硯、硯屏、筆擱、水滴等古翰墨文具等十類藏品的收藏、辨識的特點，加以分析和研究。

　　在畫理方面，作者專闢「古畫辨」二十條，進行綜合論述。他首先認為，「論畫當以目見者為準，若遠指古人曰：『此顧（愷之）也，此陸（探微）也。』不獨欺人，實自欺耳！」指出鑒識真本是其關鍵所在，這就必須一舉抓住先賢名家的審美特質，如「李營丘作山水，危峰奮起，蔚然天成，喬木倚礎下成陰軒，夢閒雅悠然，遠眺道路窈窕……，范寬山水渾厚有河朔氣象，瑞雪滿山動，有千里之遠。寒林孤秀，挺然自立，物態嚴凝，儼然三冬在目。」特別是揭示了米芾畫「雲山墨戲」的特別手法：「米南宮作墨戲，不專用紙。或以紙筋，或以蔗滓，或以蓮房，皆可為畫。紙不用膠礬。」他對鑒定米家父子的書畫提出了關鍵性的鑒定方法，即米家父子「不肯于絹上作一筆。今所見米畫或用絹，皆後人偽作。」【2】

　　作者考證了畫幅的形成，指出「橫披始于米氏父子，非古制也。」這對考鑒橫披的形成有著十分重要的參考價值。趙希鵠提出熟悉不同地域的不同絹的材質，比較自然舊與作舊的區別，是鑒定真偽的重要依據之一，至今仍有教益。

　　趙希鵠是趙匡胤的第九代孫，不僅其物質生活早已貴族化，而且精神生活也貴族化了，他在把玩古書畫方面積累了豐富的經驗，對觀賞古書畫提出諸多的環境要求，如展玩古畫應擇乾爽之日，室內不可焚香，「一屋止可三、四軸，觀玩三、五日，別易名筆，則諸軸皆見風日，決不蒸淫。又輪次掛之，則不令惹塵埃……用馬尾或絲拂輕拂畫面。……一畫前必設一小案以護之。……」充分體現出一位貴族享受藝術的生活方式是多麼的優雅和精細，書中關於保護和裝裱書畫的經驗之談一直延用至今，作者還專事記述了諸多名家用印的規律和特點及作畫的一些妙法。

　　書中多處體現了作者關於文人畫的理性思維，他認為具備三個方

面經歷的人才能夠作畫：「胸中有萬卷書，目飽前代奇蹟，又車轍馬跡半天下，方可下筆。」這就是說一個畫家必須具有歷史文化方面的修養、通曉歷代前賢的藝術成就和經歷過名山大川。這完全是文人的繪畫觀念，標誌著趙宋家族中的文人畫活動在南宋已經理論化了。他精妙地論辯了書家與畫家之間的藝術關係是「善書必能畫，善畫必能書，書畫其實一事耳。」{3} 意味著在徽宗之後，宗室畫家中的智者以專著的形式進一步探討畫法和畫理，使宗族的書畫活動更加走向自覺。

北宋中後期，在文人社會裏興起了收藏古鐘鼎彝器的熱潮，並波及到熱衷於文房用具、奇石和鼓樂器等的收藏，如米芾酷嗜收藏奇石，趙明誠（1081－1129）酷好珍藏金石彝器，歐陽修、朱長文等皆在這方面飽富學識。這種雅好在南宋宗室裏彌散開來，趙與懃就是其中的一位佼佼者。

趙與懃，號蘭坡，一作菊坡，居青田（今屬浙江），他生於嘉泰年間（1201－1204），卒於咸淳年間（1265－1274），大約活了六十多歲。嘉熙年間（1237－1240）知臨安府，以右文殿修撰奉祠。與懃雅好畫墨竹，尤擅長臨摹古畫，他有充分的條件摹古，除皇帝之外，他是南宋最大的私人收藏家，佚名編寫的《趙蘭坡所藏書畫目錄》著錄了趙與懃收藏的一百七十九卷法書和二百一十三卷名畫，「其中多佳品，今散落人間者往往皆是也。」據書後跋文所云，以上書畫僅僅是手卷，大幅立軸尚不在此數內。周密的《雲煙過眼錄》也著錄了趙與懃收藏的一大卷草書，後轉為馬子卿的收藏。

趙必皋，字伯暐，號庸齋，官至奏院宗臣。他在書法方面長於楷書和隸書，曾作《續書譜》辨妄，以糾南宋姜夔書學之論中的誤識，遺憾的是，該書已軼。

趙詢（1192－1220），初名與願，燕王後，藝祖十一世孫。寧宗立他為太子，但趙詢未及帝位便去世。他的書法學高宗、孝宗兩帝，繪畫以竹石擅名。其子乃佑被封為臨川郡王，諡莊靖。乃佑能詩善書會畫，書法亦學高、孝兩宗字體，他喜畫長竿墨竹，以便於繪成掛

屏，並在其上題詩，用印合度，印文爲「善雅堂」，儼然是一位文人
畫家的審美好尙。

三、外戚的藝術貢獻

　　南宋外戚畫家多出現在寧、理宗朝，其藝術活動十分活躍。書家
中最知名者莫過於吳琚，其次，楊姓是這個時期湧現最多的外戚書畫
家，表明寧宗楊皇后一族的藝術修養形成了縱向的文化影響，在當
時，楊姓在南宋內廷文職官僚中，有著相當顯赫的政治、文化實力。

　　吳琚，字居父，號雲壑，汴京人，高宗朝吳皇后侄，秦檜長孫女
之子，太寧郡王益（1124－1171）子。他少習吏事，仕奉於光、寧宗
兩朝（1190－1225），曾參與策立寧宗的活動。吳琚十分善於外交，他
常常出使金國，與金國翰林、書家趙秉文多有往來，趙秉文《南華指
要》（今軼）記載了他在金國的活動，「金人嘉其信義。琚死後，宋
遣使至金議和，屢不合，金人言南使中惟吳琚言爲可信。」【4】他除

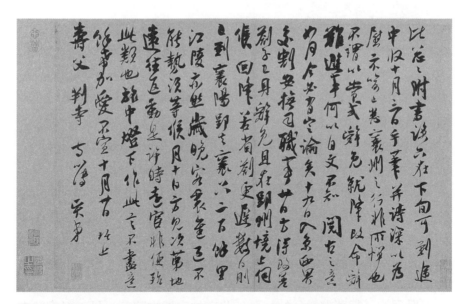

圖78. 南宋 吳琚《行草書壽父帖》頁 紙本 墨書 22.5×48.7公分 北京故宮博物院藏

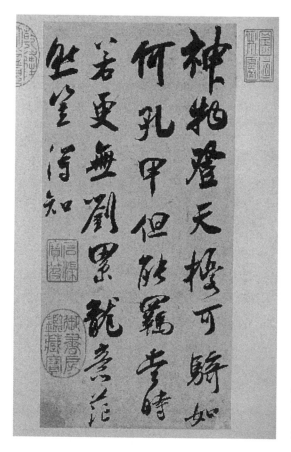

圖79. 南宋 吳琚
《行書神龍詩帖》
頁 紙本 墨書
每頁26.3×12.5公分
北京故宮博物院藏

知明州（今浙江寧波），遷少保，晚年判建康府（今江蘇南京）兼留守，諡忠惠。

　　吳琚是南宋米派傳人中最出色的書家之一，他日臨古帖以自娛，師法米芾之書跡而峻峭過之，他十分喜好遊歷米芾的祖地襄陽（今屬湖北）和給米芾帶來藝術靈感的鎮江（今屬江蘇）。吳琚的大字尤為出色，京口（今江蘇鎮江）北固山崖上「天下第一山」係吳琚仿米字所書，借此表達了對米芾的崇拜。吳琚書法藝術的貢獻並不在於他學得了多少米氏筆韻，而在於他向皇族內外播揚了米芾求變、求新的書學創意。

　　吳琚的《行草書壽父帖》頁（北京故宮博物院藏）是一封寫給友

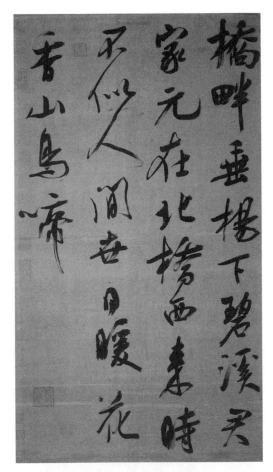

圖80. 南宋 吳琚
《橋畔詩》軸
絹本 墨書
98.6×55.3公分
台北 國立故宮博物院藏

人的書信，書於襄陽任上，約在淳熙年間（1174－1189）末。信中提到的「閱古」即宰相韓侂冑（韓氏齋名爲「閱古堂」）。此帖的用筆起首露鋒銳利，轉折方硬，用筆常常較米芾粗厚濃重一些，行氣起伏跌宕。

　　吳琚得米芾形神，以至於古代鑒定家將《雜詩十帖》（北京故宮博物院藏）誤斷爲米芾眞跡。其實，此帖出自吳琚之手。擇其中第一頁《行書神龍詩帖》頁爲例，吳琚的行氣頗似米芾，十分順暢，但字形較米芾要平板一些，不及米芾飛揚的神采和險欹的結構，略有臃腫之嫌。

　　吳琚的《橋畔詩》軸（臺北故宮博物院藏）在藝術上並沒有超越
其自身，值得注意的是，該軸的書寫形式是對書法裝裱形式的改革。
雖然不能確定書法立軸始於吳琚，但至少可以肯定，吳琚的《橋畔詩》
是現存最早的書法條幅。自東晉起書畫成為具有欣賞功能的藝術，都
以展卷的形式進行裝裱和欣賞，直到五代宋初，才出現了裝堂飾壁的
豎式的繪畫構圖及張掛形式，書法是到了吳琚的時代才出現了豎式的
裝裱和懸掛樣式，這意味著書法也變成了可懸掛於殿堂的欣賞藝術，
便於欣賞者時時觀覽。

　　楊氏（生卒年不詳），史稱「楊妹子」，據啟功先生考證，她就是
寧宗楊皇后。南宋馬遠《水圖》十二幀（北京故宮博物院藏）上鈐有
「壬申貴妾楊姓之章」（朱文長方），被明代王世貞誤讀為「楊娃」。她
自稱是會稽（今浙江紹興）人，太師楊次山是其兄，以抬高門第。其
實，她「本是宮廷樂工張氏的養女，十歲入宮為雜劇孩兒，受到吳太
后的寵愛，把她賜給寧宗，歷封郡夫人、婕妤、婉儀、貴妃。寧宗韓
后死後，繼立為皇后，理宗立，尊為太后。」[5] 她為妃時，便「頗涉

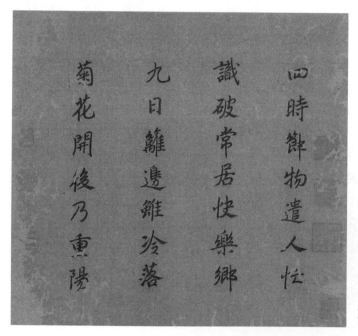

圖81. 南宋 楊妹子
《楷書七言絕句》
頁 絹本 墨書
25.4×27.4公分
美國 普林斯頓大學
附屬美術館藏
楊妹子即寧宗的楊皇
后，能書亦能畫，為
宮廷中難得的才女。

圖82. 南宋 馬遠《水圖》之一〈層波疊浪〉絹本 淡設色 每幅26.8×41.6公分 北京故宮博物院藏
　　《水圖》共十二幅，每幅圖上都鈐有楊皇后「壬申貴妾楊姓之章」朱文長方印。

書史」[6]，她以詩、書、畫供奉內廷。其畫出自院體，是南宋皇親中
難得有記載的女畫家。

　　楊皇后能賦詩，是其書法的基本內容。她的書法用筆充滿了女性
的柔和協調之美，書體出自唐代的顏（眞卿）體，結體方正，行筆粗
厚而不失娟秀。楊皇后常常奉旨在當時宮廷畫家的新作上書寫寧宗趙
擴的詩句，其書跡極似寧宗，如她在馬遠《踏歌圖》軸爲寧宗代筆題
詩，馬麟《層疊冰綃圖》軸（均藏於北京故宮博物院）上亦有楊皇后
的晚年題字。不妨說，楊皇后的書跡也是鑒定南宋宮廷書畫眞僞的重
要依據之一。

　　楊皇后的山水畫師從馬遠、夏圭，花鳥畫取法馬麟，她是否有眞
跡存世，尚有疑問。最值得稱頌的是傳爲她的《百花圖》卷（絹本設
色，縱24、橫324公分，吉林省博物館藏）。該圖無作者款識，係清宮
舊藏。全卷分別精繪壽春、長春、荷花、西施蓮、蘭花、望仙、蜀
葵、黃蜀葵、胡蜀葵、闍提、玉李、宮槐、雲天、雲山旭日、蓮桃、

圖83. 南宋 馬遠《踏歌圖》軸 絹本 設色
192.5×111公分 北京故宮博物院藏
圖上的題詩即楊皇后為寧宗代筆的字跡。

圖84. 南宋 馬麟《層疊冰綃圖》軸 絹本 設色
101.5×46.6公分 北京故宮博物院藏
圖上的題詩也是楊皇后的字跡。

祥雲、靈芝等十七種宮中的珍希花卉，畫幅前有作者題識：「今上御製中殿生辰詩，四月八日。」據繪畫內容和題識，可知是圖係壽益畫，應是為南宋某一位皇后祝壽而作。拖尾有明代三城王朱芝垝書於弘治丙辰年的（1496）跋文，稱「百花圖一卷迺（乃）楊婕妤畫也。」該圖畫風嚴謹工致，設色柔細鮮麗，但頗為刻板，生動不足。在每簇折枝花卉的間隔，均題有七律詩一首。從繪畫風格來看，屬於南宋院體面貌，作者似為女性，從書法風格來看，與楊皇后的其他題詩書風有異，但至少應與南宋皇室女性有關。

佚名的《垂楊飛絮圖》頁（絹本、設色，縱25.8、橫24.6公分，

北京故宮博物院藏），畫數條垂楊柳迎風飄舞，花絮盛開，婀娜多姿。柔細的雙鉤線鉤出柳條，線條柔美、筆墨清淡，汁綠染葉，生機盎然。幅上有楷書題詩：「線撚依依綠，金垂嫋嫋黃。」觀其書跡，似女子所書，加上鈐有坤卦印（朱文）爲證，至少可以確信，此圖的題詩作者爲南宋皇室女性。

楊瓚，字繼翁，自號授齋，寧宗楊皇后的侄孫，太師楊次山之孫，官列卿。他好古博雅，喜畫墨竹，善操琴，倚調製曲，有紫霞洞譜傳世。

楊鎭是南宋最後一位見於記載的宗室姻親畫家，自號中齋，嚴陵（今屬浙江桐廬）人，節度使蕃孫之子，娶理宗周漢國公主。楊鎭書學張即之，喜觀圖史，更以擅畫墨竹名世，蘊藉可觀。「凡畫，賦詩其上，卷軸印記，清致異常，用『駙馬都尉』印。」[7]

四、南宋最後的宗族畫才趙孟堅

南宋末內廷不僅在政治、軍事上失去了進取之心，而且在文化藝術上更是毫無作爲，無法與宋徽宗亡國之時的文化功業相比。南宋末年有作爲的宗族畫家，不在宮裏，而在市鎮之間，多集中在「孟」字輩，宗族在野文人的書畫藝術遠遠超越了宮廷。

徽宗和高宗時期皇室裏出現的文人畫，實際上是師仿文人畫家的筆墨，他們並沒有從根本上接受和研究文人畫的創作思想，只能說是受文人筆墨影響的繪畫。直到南宋末年，一個皇室貴族的境遇因爲與文人畫家的思想境地十分相同，對生活有了十分深刻的感觸，最終化作清逸的墨筆，溫文而出，他就是趙孟堅，一個沒有被貴族生活薰染過的文人畫家。

1. 趙孟堅其人

趙孟堅（1199－1264），字子固，號彞齋居士。他是宋太祖第十一世孫，南渡後，趙孟堅的先輩僑居在海鹽（今屬浙江）廣陳鎭，過

著清寒平靜的生活。在藝術上，他是宋宗室畫家中的「另類」，這是因爲他的家族長期遠離皇族，缺乏皇親之間的親密聯繫，也沒有得到皇室的直接護佑，這造就了趙孟堅獨立的藝術品格。他僅僅與其宗叔有過難得的往來，如《題趙子固〈蘭蕙卷〉詩》曰：「春濃露重，地暖草生。山深日長，人靜透香。子固云：宣城有宗叔句水陽，亦以此得名，可容小侄在雁行否？」【8】但野鶴閑雲般的生活躍然紙上。在宋代皇族繪畫史中，自趙孟堅起，宗室出現了十分成熟的文人畫家，改變了宋宗室繪畫侷限於宮廷院體繪畫風格或依附於文人畫的藝術局面。

趙孟堅聰穎早發，但不像宮裏的同宗弟兄們過著優遊富足的物質生活，他生活孤寂困苦，恰如他自己所云：「天支末裔，苦節癯儒，面牆獨學於窮鄉，艱辛備至。」【9】「雖號屬籍，頗艱奮身。居處地偏，渺黃茅之彌望；……既無師友以切磋，又蔑簡編之閱復。食薺不云腸苦，負薪每自行吟。」【10】趙孟堅一生兩次入仕，理宗保慶二年（1226），他年方二十八歲就已登進士第，爲湖州（今屬浙江）掾，入轉運司幕，知諸暨縣（今屬浙江諸暨市），伺爲御史所劾，遂罷歸。後來在權相賈似道處爲幕僚，仕途重開，官提轄左藏庫，主管四方財賦之入，經管邦國之經費。又曾出守嚴州（今浙江建德），累官朝散大夫。身入宦海的他，因遭受過罷黜，並沒有給他帶來富裕的生活，他曾如此描述自己的慘澹生活：「況逾百指家累重，蔭瞻浩穰憂不給；所以中心懷踏局，每至歲朝常戚戚。」【11】趙孟堅的交遊並不廣泛，南宋權相賈似道是他的至交，據陳高華先生的研究，趙孟堅的仕途升遷與賈似道的提攜有很大的關係，他爲了作官、也爲了生計，逢迎賈似道。以往學術界把趙孟堅描繪成是一個剛直不阿、清高絕俗的高士，是不符合歷史事實的，從趙孟堅的家境可以看出，趙孟堅與賈似道在本質上是不同的，雖有趨炎附勢之舉，但趙孟堅在政治上並未墮落，也不是一個貪官。

趙孟堅拮据的生活，一方面與他沉重的家庭負擔有關，另一方面與他酷好收藏三代兩漢以來的金石名跡也有著一定的關係，他的精神

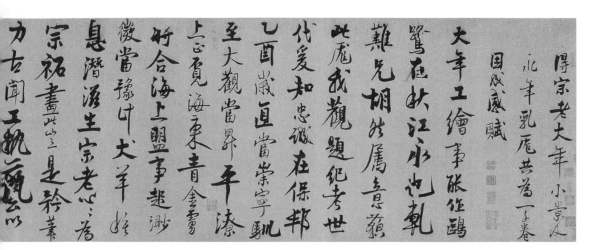

圖85. 南宋 趙孟堅《行書自書詩》卷 局部 紙本 35.8×675.6公分 北京故宮博物院藏

生活並不貧乏。趙孟堅修雅博識，每當有合意的古玩彝器，即便是傾家蕩產，他也在所不惜。其一生常爲了收藏金石書畫，窮得只剩下一榻偃息地，故其號「彝齋居士」想必得自於斯。他時常蕩舟於江上，過路者一望便知是趙子固書畫船來也。也許是趙孟堅在野生活不受宮規之約，其性情疏放，不與人同。據載，庚申年（1260）的菖蒲節，周密約請趙孟堅和其他收藏家攜帶藏品在西子湖上共同評賞，行到酒酣之時，趙孟堅旁若無人，脫帽散髮，箕踞而坐，吟唱離騷。天色近暮，經西泠過孤山，趙孟堅看到一片茂密的林木，他指著林麓幽深處瞪目狂叫道：「此洪谷子（五代荊浩）、董北苑（五代董源）得意筆也！」周圍數十條遊船上的人們皆驚駭絕歎，以爲是仙人下凡。趙孟堅的收藏軼聞也表現出他獨特的個性，人稱他的「襟度瀟灑，有六朝諸賢風氣，時比之米南宮，而子固自以爲不歉也。」【12】一日，趙孟堅以善價從俞介翁家購得南宋詩人姜白石舊藏五字不損本（定武本）蘭亭序，喜得他不顧潮汛將至，連夜乘舟而歸。至雪溪畔之卞山時，狂風大作，趙孟堅的行李和衣衫皆淹溺，幸好是在小港灣裏翻船，趙孟堅性命無礙，他渾身濕漉漉地站在水裏，手舉褉帖向眾人大呼：「蘭亭在此，餘不足介意也。」事後，他在該卷卷首題寫道：「性命

可輕，至寶是保。」 從此，人稱此本蘭亭爲「落水蘭亭」，有別於其他而彌足珍貴。

據元代夏文彥《圖繪寶鑒》卷四載，趙孟堅以三首詩繪成《梅竹詩譜》，第三篇題《王翠岩寫竹求詩》體現了畫家對繪畫創意的深刻理解：「古畫畫物無定形，隨物賦彩皆逼眞。其次祖述有師繩，如印印泥隨前人。尙疑屋下重作屋，參以新意意乃足。……」[13] 該書稱趙孟堅曾作有《梅譜》，據趙氏言「三詩皆梅竹譜」，蓋其《梅譜》出於斯。

2. 墨韻流芳

趙孟堅的藝術收藏滋養了他的詩文及藝術。他工詩文，有《彝齋文編》四卷（有嘉業堂叢書本，還收錄在文淵閣四庫全書1181冊，臺灣商務印書館發行），其詩意淡然，文彩質樸，內容較爲豐富，是研究趙孟堅思想與地方官吏、文人雅士交遊活動的重要文獻材料，其中的一些祭文、墓志銘充分表達了作者濃厚的親情和友情。趙孟堅與下層工匠的交往也同樣賦予深厚的情感，如爲筆工吳昇賦詩，難能可貴。作者尤其崇尚范仲淹，十分關注海潮、乾旱等地方上的自然災害，體現了一個地方文吏對社會的責任感。

趙孟堅其對後世影響較大的是繪畫，他所擅長的畫科單一，獨擅畫水墨花卉，「工畫水墨蘭蕙、梅、竹、水仙、遠勝著色，可謂善於寫生。」[14] 元代吳太素以「水仙尤奇」、「世爭貴重」[15] 贊之。趙孟堅的筆墨特別是畫梅，師法兩宋之際的揚無咎，著有《梅譜》，收錄在元代周密《癸辛雜識》前集裏。湯垕《畫鑒》稱讚他畫「墨蘭最得其妙，其葉如鐵，花莖亦佳。」

如果說，在宋室畫家中，趙佶在北宋將工筆寫實推向高峰的話，那麼，南宋趙孟堅則把文人的墨筆寫意發揮到極致。趙孟堅的繪畫筆墨主要有兩種，宋末元初傳人頗多，其一是墨筆，承傳者爲鄭思肖；其二是雙鉤渲染，師法者係王迪簡。

《歲寒三友圖》頁（上海博物館藏）是趙孟堅晚期繪畫的代表

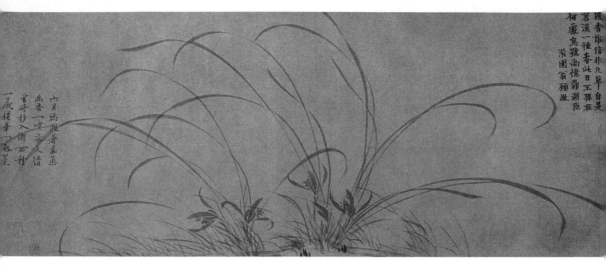

圖86. 南宋 趙孟堅《墨蘭圖》卷 紙本 墨筆 34.5×90.2公分 北京故宮博物院藏

作，鈐印「子固」（朱文）。畫家汲取了宋徽宗墨筆的表現手法，但筆情更為縱恣高逸。作者對乾筆運行得十分自如，枯淡凝重，蒼潤老到。

　　《墨蘭圖》卷（北京故宮博物院藏）是趙孟堅早期的代表作，雖然其書跡還有稚嫩之筆，但滿幅清氣，不入俗套。幅上有作者自題詩一首：「六月衡湘暑氣蒸，幽香一噴冰人清。曾將移入浙西種，一歲纔華一兩莖。彝齋趙子固仍賦。」鈐印「子固寫生」（白文）。畫家以墨筆寫蘭，蘭葉迎風搖曳，有風動之感，或作彎曲垂落，得自然生韻。筆態飄逸，落落大方，有飄然欲仙之感，盡顯北宋末揚無咎之神韻。本幅上有元代顧敬的題詩，後幅有明代文徵明、王穀祥、周天球等七家的題記，多是當時的畫蘭高手，足見該圖對後世之影響。

　　《白描水仙圖》卷（美國紐約大都會博物館藏）的格調、畫法與上述所敘白描渲染的本子相近，只是葉尖處用濃墨勾勒，使其婀娜多姿的形態更為鮮明。美國弗利爾美術館藏有趙孟堅款印的《水仙圖》卷，是圖應為趙孟堅藝術成熟期的代表作，畫面佈局由疏而密，畫家將水仙葉畫得十分堅韌而富有彈性，畫家並不忌諱畫水仙葉反復交叉

圖87. 南宋 趙孟堅《白描水仙圖》卷 局部 紙本 水墨 33.2×373.1公分 美國紐約 大都會博物館藏

的手法，並借此表現出水仙花繁葉茂的勃勃生機，水仙葉在左顧右盼中相互交疊，有著豐富的層次感，更增強了疏密對比，水仙根底的土坡輕描淡寫，筆墨清潤。畫家十分注重水仙葉的水墨層次，葉面為濃，葉背為淡，線條勾勒得挺拔而舒展，修長而勁健，成為畫墨筆雙鉤水仙的基本程式。

3. 趙孟堅的藝術影響

　　趙孟堅有一弟，名孟淳，字子真，自號竹所，又號虛間野叟，繼秀安僖王後。工詩、善畫，以墨竹為佳。「孟」字輩的文人畫家尚有一些，如趙孟奎，字文耀，號春穀，與勳侄，官至秘書閣修撰，善畫竹、石、蘭、蕙。

　　受趙孟堅墨筆水仙畫風影響的畫家尚有不少，如南宋遺民鄭思肖，他主要是在墨韻上獲得了趙孟堅的文人氣格，以畫墨蘭見長。王迪簡，字庭吉，號戠隱，他雖是進士之後，但累世「輕軒裳而重名節，薄田園而厚文墨」，【16】他一生不仕，長期隱於浙江紹興東郊戠山之陽，以畫水仙、蕩輕舟度日，其《凌波圖》卷（北京故宮博物院藏）師仿趙孟堅雙鉤葉廓、水墨渲染的手法，可見這種雅潔孤傲的畫風在宋末元初的隱士之中引起了藝術共鳴。

　　可以說，宋宗室「孟」字輩的藝術成就既是宋代皇室繪畫的終結，又是元代文人畫的起始，這個起始點就是趙孟頫。相傳，趙孟堅拒見出仕元朝的趙孟頫，將他趕出後門，實乃有誤。趙孟頫於1286年北上仕元，而此時的趙孟堅已去世有十年左右了。元代江南有些文人是借此頌揚趙孟堅的氣節，同時貶損趙孟頫仕元的行爲。

五、宋亡後皇室書畫和宗室畫家的去向

　　德祐元年（1275），在蒙元鐵騎的合圍之下，腐敗的南宋朝廷終於捱到了盡頭。

　　兩年後，蒙元大將伯顏兵逼江南，宋都臨安城猶如甕中之鱉，危在旦夕。此時，兩浙宣撫使焦友直與趙侍郎等向元世祖忽必烈請奏「不教失散」南宋府藏的圖籍書畫和經籍文版等。由此，焦友直深得忽必烈的信任，1276年，忽必烈任命他爲兩浙宣慰史。伯顏破臨安城後，焦友直在一年之內就「括宋秘書省禁書圖籍」乃至筆墨紙硯等一併北運，統歸秘書監。王惲在一日之內就觀覽了法書一百四十七幅、名畫八十一幅。僅需要重裱的畫軸而言，內府裱褙匠焦慶安清點出一千零九幅書畫，當時用十輛大車運抵秘書監。【17】以此爲基點，筆者

估計北運的歷代書畫至少達到近萬件。高宗時期，紹興內府已庋藏了一千餘件歷代名畫，倘若它們沒有散失的話，應也在其中。這些南宋府藏書畫與金廷舊藏書畫一併成爲元內府的基本收藏品，成爲蒙古貴族認識和瞭解漢文化傳統最初的圖像。

南宋滅亡之後，宗室後裔主要分散在三處。

第一處是被押往北方。南宋德祐二年（1276）正月，即元朝至元十三年，元軍統帥伯顏率大軍進逼浙江，前鋒直抵皇亭山（在今杭州東北、臨平鎮西南），宋恭帝趙㬎及謝太后率表投降。二月，南宋益王和廣王南逃。三月，伯顏將俘獲的宋恭帝和謝太后及其「禮樂祭器、冊寶、儀仗、圖書」等 [18] 被押往北方。南宋內府書畫類藏品就是在這個時期開始散佚的。

第二處是向南逃散。值得注意的是，押往北方的俘虜中並不包括所有的宗族後人，當然，有的宗族一定會趁亂伺機南逃的，因此，伯顏繼續揮軍南殲。1276年的閏三月，南宋大臣張世傑、陸秀夫、陳宜中等經金華（今屬浙江）南逃至永嘉（今浙江溫州），奉時年九歲的益王趙昰爲天下兵馬都元帥，同年五月，趙昰在福州（今屬福建）繼皇帝位，是爲端宗，改年號爲景炎，由文天祥都督各路兵馬。十一月，元軍殺入福建，張世傑、陳宜中等擁小皇帝趙昰乘海船南走泉州（今屬福建）、再至惠州（今屬廣東）。第二年，即1277年，文天祥、張世傑派兵攻打漳州（今屬福建）、泉州和贛州（今屬江西）等地，頻頻失利。十一月，爲避元朝水師追擊，張世傑等奉小皇帝逃至井澳（今廣東中山市南海中大橫琴島下）。南宋景炎三年四月，即元朝至元十五年（1278），小皇帝趙昰夭亡，陸秀夫等再立年僅八歲的衛王趙昺爲帝，五月，改年號爲祥興。祥興二年（1279）二月，宋、元兩軍在厓山（今廣東新會市南海水域）展開最後的決戰，結果是宋朝軍隊徹底敗亡，忠臣陸秀夫背負小皇帝趙昺蹈海自盡，宋朝滅亡。史載：「後宮及諸臣多從死者，七日，浮屍出於海十餘萬人。」[19] 可見，當時隨南宋小朝廷逃跑的人數是相當多的，其中不乏趙氏宗族。南宋小朝廷在南逃途中的幾個據點：1.金華，2.永嘉，3.福州，4.泉州，5.廣

東沿海，終極厓山。他們期望在戰亂結束後，能夠像高宗朝那樣還有立足之地，但是，隨著蒙古鐵騎的強力進逼，這種願望終成泡影。

　　第三處是留在江南故里。其後中最著名的是「孟」字輩，老年的「孟」字輩如以趙孟堅爲代表的宗族畫家在南宋末年已彰顯藝術才華，而年輕的「孟」字輩如以趙孟頫爲代表的宗族畫家將在元代尋找到新的發展契機。入元後成爲畫家的「孟」字輩還有孟頫兄孟頖、弟孟籲等等。

注釋：
【1】元‧夏文彥《圖繪寶鑑》卷四、頁104，畫史叢書本（二）。
【2】南宋‧趙希鵠《洞天清祿集》，頁272，鄧實、黃賓虹編《美術叢書》初集第九輯，神州國光社民國二十六年秋，四版增訂。
【3】同上，頁277。
【4】《宋史》卷四百六十五，頁13592。
【5】啓功：《談南宋院畫上題字的「楊妹子」》，刊於《啓功叢稿》頁152，中華書局1999年7月第1版。
【6】《宋史》卷一百四十三、頁八六五六。
【7】同【1】，頁93。
【8】明‧趙琦美《鐵網珊瑚》卷十二。
【9】南宋‧趙孟堅《彝齋文編》卷三：《謝泉使賈秋壑先生京狀》，嘉業堂叢書本。
【10】同上卷四：《投泉使賈秋壑先生啓》。
【11】同上卷一：《甲戌歲朝把筆》。
【12】事見南宋‧周密《齊東野語》卷十九《子固類元章》，頁358，中華書局1983年11月第1版。
【13】同【8】。
【14】元‧莊肅《畫繼補遺》卷上、頁915，中國書畫全書（二）。
【15】元‧吳太素《松齋梅譜》卷十四《畫梅人譜》、頁699，中國書畫全書（二）。
【16】元‧戴表元《剡源文集》卷四《戢隱記》，四部叢刊本。
【17】元‧王士點、商企翁編《秘書志》卷六、頁2，廣倉學窘叢書本。
【18】《元史》卷一百二十七、頁3112。
【19】《宋史》卷四十七、頁945。

玖・趙宋家族的藝術影響

趙宋皇帝特別是宋徽宗癡迷於書畫創作與鑒賞一直被後世所戒，但是，趙宋皇帝在書畫管理方面的兩個模式對後世產生了極大的影響。其一，趙宋皇帝對不同畫家有不同的藝術要求，即寫實的工匠繪畫和寫意的宗室繪畫，這兩種方式都影響了後世諸帝的風格取向，特別是在宗族內部宣導文人畫藝術的儒雅風尚，使得宮廷生活儒雅化。其二，趙宋皇帝注重對書畫的收藏、裝裱、傳摹、勒石摹拓及鑒定著錄等保護性的文化工程，爲後世所效法，同時也保留了大量的文化遺產。特別是在後世改朝換代的歷史大變遷中，勝利者亦十分關注、搜求前朝的書畫藏品，遼國是第一個效仿的朝廷，金代宮廷裏的文人畫活動也影響到取代他們的元蒙統治者。所有這些，在客觀上加速了北方少數民族的漢化進程，對保存歷代書畫及其他文化藝術起到了積極的作用，這不能不說是歷史文化的一大貢獻。

一、對周邊少數民族政權的藝術影響

在西元十世紀至十三世紀的中國，尚處在第二次「南北朝」時代，先後並峙著七個統治政權，除兩宋屬於漢族政權外，其餘皆爲少數民族政權，諸多牧獵民族呈半月形自北向西及西南包圍著兩宋江山。遼國契丹族、金國女眞族、西夏國黨項族、大理國白族以及最終統一中國的元朝蒙古族等，都在軍事上不斷打擊兩宋政權，但在文化藝術方面卻十分關注兩宋皇室的審美意趣，以便傚效之。趙氏家族對書畫藝術的好尚時風，通過使臣交往吹拂到周邊少數民族的宮廷裏。在這個時期，幾乎在各個少數民族政權的皇室中，都盛行著熱衷於書畫創作和收藏的風氣，這股文化風習整整吹拂了三個世紀，其源頭就

是來自於北宋皇室，他們大都追隨宋代的藝術風習，也流行著北宋文人畫的藝術觀念。

宋朝與周邊國家的外交往來，往往以書畫交流為契機。兩宋皇室在書畫上的嗜好對周邊國家的影響主要是通過使臣出訪實現的，在出訪的宋朝使臣中有一些是擅長書畫的皇親國戚，而宋朝向鄰國進貢的國禮中也有一些法書名畫，在客觀上起到了文化交流的作用。趙氏家族對書畫藝術的酷好也推動了當時周邊少數民族政權中的宮廷書畫活動，如遼國、金國、西夏國皇室和大理國王室等受到了不同程度的藝術影響，其中北宋仁宗與遼興宗的藝術交往為最，南宋以金章宗最為關注光宗、寧宗朝的書畫藝術。

宋、遼皇室間的書畫交流在宋仁宗朝和遼興宗朝（1031－1054年）最為興盛，遼興宗耶律宗真之父遼聖宗耶律隆緒（971－1031）是遼代第一位「好繪畫」[1]的皇帝。耶律宗真（1016－1055）於1031年即位，他長於畫雁、鹿等飛禽走獸，看來，他的畫風是極為寫實的。他以繪畫藝術為外交手段，增進了遼宋兩國之間的瞭解。遼興宗與宋仁宗有著十分密切的書畫交往，據《契丹國志》卷八載，遼重熙十五年（1046），遼興宗「嘗以所畫鵝雁送諸宋朝，點綴精妙，宛乎逼真，仁宗作飛白以答之。」這裏所說「飛白答之」就是宋仁宗以草篆書回敬遼興宗。此後，宋仁宗雅好書畫藝術已為遼朝所知，草篆這種古老的書體在遼朝內廷傳播開來。北宋慶曆年間（1041－1048），興宗又以五幅縑（一種比較粗的絹）畫《千角鹿圖》獻給仁宗，仁宗命張圖於太清樓下，請近臣前來觀覽，又詔中闈命宮女觀賞，然後，珍藏於天章閣。

在遼宋皇家之間的往來中，遼宗室對宮廷繪畫的管理和使用皆受到宋朝皇家的影響和啟發。其繪畫機構來自於北宋太宗朝的翰林圖畫院，開泰七年（1018），遼聖宗耶律隆緒詔「見翰林畫待詔陳升寫《南征得勝圖》於上京五鸞殿」，[2]至少在這一年之前，遼代已經在南面官中的翰林院之下設立了皇家畫院。

宋、遼皇家之間互派使臣，其中夾雜著帶有刺探軍情的畫家，恐

怕彼此都心照不宣。北宋慶曆七年（1047）遼興宗派遣肖像畫家耶律
褭履潛入遼朝賀正旦的使節中，憑目識心記繪得宋仁宗肖像。北宋治
平元年（1064），宋英宗趙曙登基，還是這位耶律褭履「復使宋，宋
主賜宴，瓶花隔面，未得其真，畢辭，僅一視，及境，以像示餞者，
駭其神妙。」[3]

　　遼代皇帝也模仿宋仁宗拉攏臣屬的手法，將自己的手繪之作賜予
臣下，如遼道宗清寧年間（1055－1064），耶律洪基皇帝將遼興宗所
繪製的《千角鹿圖》賜予宗室畫家、南院樞密使蕭瀜。蕭瀜長於丹
青，山水、花鳥、走獸等無所不能，其花鳥畫近似唐代邊鸞，凡奉命
出使北宋者，必以重金購求，作為外交之禮物。[4]

　　金太祖、太宗十分傾心遼、宋文化，太祖在攻遼中都前下詔：
「若克中京，所得禮樂、儀仗、圖書、文籍，並先次津發赴闕。」[5]
1127年，女真人攻克宋都汴京，將三千宗室、藝匠及古玩、珍寶悉數
押送到金國內地。由於金初的國家行政運作尚處於草創階段，缺乏統
一管理北宋文化人才和藝術寶藏的能力，因此大批書畫流散在私家或
煙滅於世，金室留存者不多，各類藝匠在押送北行後不久，多被「放
歸」。但女真人從中獲知了北宋的御用藝匠機構的型制。在世宗朝，
已初步建立了一整套宮廷繪畫的機構，至章宗朝，對此進行重新調整
和組建，使宮廷的收藏、創作機構日趨完備。

　　在南宋中期，宋、金皇室之間的書畫交流，引發了金章宗完顏璟
對書畫藝術的酷好。完顏璟（1168－1208）之父為完顏允恭，擅長書
畫，母孝懿，南宋末元初的周密在其《癸辛雜識》裏誤以為「章宗母
為徽宗某公主之女」，實為訛傳。[6] 金章宗一味追求宋徽宗的藝術風
格，他悉心效仿徽宗的瘦金體，也在歷代法書名畫上題寫畫名，其瘦
金體與徽宗之相像，幾乎不分軒輊，以至於要在細微處加以辨別，如
徽宗作「圖」字，章宗作「圖」字。完顏璟在藝術上較徽宗更為「前
衛」，他熱衷於蘇軾、文同的文人墨戲，喜畫墨竹。

　　與遼宋皇室之間的書畫交流相比，金代特別是章宗朝與南宋皇室
藝術交流的文化含量要大得多。金章宗依仿宋徽宗建立了金代宮廷的

書畫收藏體系。

　　由於金章宗盡心獎掖宮廷畫家，使金代的宮廷繪畫結構日益完善，並一直影響到元代宮廷繪畫機構的建制。金章宗鑒於宋徽宗沉溺於書畫而亡國之弊，變集中統領爲分散管理，不特設畫院和職業畫家的官階，把宮廷書畫機構打散在四個局署裏：

　　掌管御用文具的機構是筆硯局和書畫局，管理御用藝匠的機構是少府監，其下設有圖畫等署。

　　宮廷職業畫家的最高創作機構是祇應司，從事宮中的裝堂飾壁、卷軸畫創作等藝術活動。明昌七年，章宗將原屬少府監的圖畫署和裁造署併入了祇應司，擴大了祇應司的實力。

二、金廷的書畫收藏機構

　　章宗朝的御藏書畫機構爲中秘，《金史・職官志》失載，但有印鑒爲證：中秘的鑒藏印璽有：「內府」（葫蘆印）、「群玉中秘」、「明昌珍玩」、「御前珍繪」、「明昌御覽」、「明昌御府」和「明昌中秘」，史稱「明昌七璽」，是今天考辨古書畫流傳的重要憑證。明昌三年(1192)，當時任翰林文字的王庭筠和其任秘書郎的舅父張汝方奉敕鑒定、著錄了御藏書畫，定品級者爲五百五十卷，修編成《品第法書名畫記》（今佚），唐摹東晉顧愷之的《女史箴圖》卷、宋摹唐閻立本的《步輦圖》卷、五代關仝的《山溪待渡圖》軸、南唐趙幹的《江行初雪圖》卷等稀世珍品則是經過中秘的鑒藏才倖存於今。一些因靖康之難而流散在北方的北宋御藏書畫輻湊入府。明昌五年（1194），章宗詔補《崇文總目》之缺，泰和元年(1201)，「敕有司，購遺書宜尚其價，以廣搜訪。藏書之家有珍惜不願送官者，官爲謄寫，畢復還之，仍量給其值之半。」[7] 北宋末皇室雅好吉金即青銅器的風習盛行於章宗內廷，據劉祁《歸潛志》載：「金章宗蓮蓬院內宴時，所陳玉器及諸玩好盈前，視其篆識，多爲北宋宣和物。」一時間，府庫充牣，元代翰林張翥賦詩頌曰：「明昌政似宣和前」，「寶書玉軸充內府」。

有關宋與西夏皇室書畫的交流記載較少，在仁宗朝明道元年（1032），西夏皇帝趙元昊立國，他也擅長繪畫，編製了西夏字。1039年4月，元昊得知宋仁宗驅逐二百七十名宮人，暗中以重金購得數人，始知宋朝的宮廷文化。西夏毅宗趙諒祚也在仁宗朝遣使入宋，向仁宗請要宮廷裏的戲劇人才和戲劇美術的繪畫材料，由此促進了西夏宮中繪畫的發展。

三、對後世的藝術影響

宋朝江山的覆滅並不等於他的一切都終結了，無論如何，曾經輝煌燦爛的文化，即使沉淪消亡，也有其歷史借鑒的作用和其文化藝術之價值觀對後世有著一定程度的積極作用。兩宋皇室注重書畫對後世的藝術影響主要集中在兩個方面，其一是對宮廷書畫藝術的管理手段，其二是皇室成員對書畫藝術的基本要求。

1. 影響到元、明、清皇室對書畫機構及藏品的管理

金、元兩朝皆不設立翰林圖畫院，至金朝以來，翰林圖畫院在中國的官職體系中消失了。金國有鑒於宋徽宗沉溺於翰林圖畫院之教訓，此後歷朝諸帝均不在內侍機構下設立翰林圖畫院，他們都把北宋的滅亡原因直接與設立翰林圖畫院劃上等號。但後世皇帝特別是清代乾隆帝對書畫藏品的管理，如鑒定、著錄的規模遠遠超過了宋朝，其《石渠寶笈》一至三編的著錄形式全來自於宋徽宗主持的《宣和畫譜》和《宣和書譜》。在歷次改朝換代之時，接管、搜尋前朝內府書畫是前鋒將士奉旨承辦的要務之一。

2. 影響到元、明、清皇室成員對書畫的審美取向

皇帝親躬翰墨，皇室成員追仿其藝，在兩宋成為風氣，這是前所未有的藝術現象。元代皇帝如元仁宗、元文宗都十分熱衷於在宮中推崇文人畫，元文宗還會畫墨竹。明代皇帝如明宣宗朱瞻基、明憲宗朱

見深等皆雅好書畫，但他們的筆墨不太追求文人畫家的筆韻。而清朝，尤其是乾隆皇帝在位的六十年裏，將皇室書畫的審美趣味牢牢地定位在文人畫儒雅清逸的韻味上。趙宋家族的書畫家們怎麼也不會想到，趙宋王朝幾百年都無法征服的女真人和蒙古人，其後裔卻被他們的文人筆墨徹底征服了，這就是五千年漢文化不可抵擋的強大感染力與魅力。

注釋：
【1】《遼史》卷十《聖宗紀》。
【2】《遼史》卷四十七。
【3】《遼史》卷八十六。
【4】清·王毓賢《繪事備考》卷七、頁677，中國書畫全書（八）。
【5】《金史》卷二、頁36。
【6】據宇文懋昭《大金國志》卷一九載，章宗母之曾祖名抄，從金太祖取遼有功，祖婆廬火，父貞，故章宗母的脈系一目了然。章宗的生年上距徽宗的卒年有三十三年之多，加上「某公主」與徽宗在一起生活的歲月，實際上也不可能生出金章宗。
【7】《金史》卷十一、頁257。

拾・結語

　　「文治天下」必然也有它的兩面性。兩宋多數帝王不能順應當時社會歷史的潮流，難以成功地採取符合時代發展的政治、經濟和軍事上的變革措施，北宋王安石等人兩次政治改革都遭到了慘痛的失敗。但是，兩宋不少帝王在文化上培植出許多集大成的文化成果，或做出了符合文化發展趨勢的藝術變革。兩者反差之大，說明了兩宋政權過於依賴「文治」的統治效益。

　　皇帝及其族親涉足書畫，不僅是一種文化現象，而且創造了一個獨特的文化體系——即皇家藝術。皇家藝術在宋代產生出弱化權力慾望的特殊作用，這不能不引起後世研究者的關注。

　　「權力鬥爭」是封建社會王朝宗室內部各種複雜矛盾的焦點，特別是圍繞著皇權的繼承問題，所以歷史上弒父、弒兄者比比皆是，更何況來自血親、外戚、近臣的種種讒言和中傷。與歷史上其他王朝不同的是，宋朝史上除趙光義弒兄奪位的傳說有待商榷外，兩宋諸朝基本上是在相對平和的狀態下完成了皇權的交接，甚至還出現英宗趙曙懼當皇帝的異常現象。諸王子之間較少出現為爭奪皇位而展開喋血殺戮，倒是後宮太后和皇后為了其自身的地位，殫精竭慮地施盡各種女人的招數，所謂「狸貓換太子」的民間傳說正是這種後宮鬥爭的現象與結果。

　　兩宋宗室出現這種政治現象值得研究，究其原因，這與宋代諸帝宣導「文治」的統治理論有關。更具體地說，在宋室內部，盛行著雅好詩文、書畫的藝術風氣大大地緩解了宗族之間的政治矛盾，弱化了種種原因造成的對抗情緒。不妨說，宗室對書畫的注重，不啻是一種調節家族成員之間矛盾的潤滑劑，如書畫藏品的贈與、佳作賞閱與交換等，皇帝就皇室成員的書畫之藝進行獎掖、展示，甚至以此作為選

拔皇太子或高層官吏的依據之一，這在一定程度上，起到了各派政治勢力的向心作用，在一定程度上改變了權力角逐的形式。在諸皇子面前，皇帝又多了一重身份——即藝術上的師長，兄長也多了一個學長的身份，這種身份大大彌補了單純的血親輩份缺乏情感交流的不足，是以可說藝術為嚴酷的封建宗法制度披上了一層溫暖而潤滑的柔紗。

宗族書畫家的出現是以家庭為單位的，最終形成群聚性的藝術活動，可見，家庭的文化薰陶所起到的關鍵作用，在此之中，體現了家族內部的溫馨。對書畫之藝層次不高的諸子來說，在精神上有了一個良好的避風港，對畫藝超絕的諸子來說，則進入了藝術家的精神世界；對藝術風格相同、相近的諸子來說，這更是尋求藝術知音的契機，如趙伯駒和趙伯驌、趙令穰和趙令松等兄弟間親密的藝術聯繫。

宗室書畫特別是帝王書畫也柔化了君臣之間的關係，臣子紛紛以帝為師，甚至還出現了君以臣為師的現象，如宋太宗以王著為書法之師，趙佶以吳元瑜為花鳥畫之師等。然而，這也讓佞臣鑽了空子，使他們尋求到攀附和左右帝王的機會，蔡京就是一個最典型的反面事例。

中原皇室與北方少數民族皇室之間的書畫交往，同樣也起到了緩和民族矛盾的作用。可以說，在民族間書畫交流進入盛期之時，也是民族關係和睦相處的階段。如宋仁宗與遼興宗等，當然，為軍事目的而繪製的「諜畫」除外。

當宗室的繪畫活動 已不是一種簡單的個人愛好，而是形成了有畫理、有師承、有目的、有交往、有收藏的藝術活動和藝術成果時，則變成了一種自覺的藝術思維和主動的藝術行為。這就從一般的文化現象上升到了獨特的文化體系，皇室書畫的文化定位十分明晰：皇室藝術與宮廷專職和兼職書畫家的藝術構成了宮廷文化的關鍵部分。宮廷文化則屬於古代民族文化中相對獨立、比較完整的文化體系，與民間文化、文人文化等並峙而立，他們既有區別、又有聯繫，是民族文化遺產的重要組成部分，非常值得我們去珍愛、感悟、享受和研究。

附文：趙宋家族的書畫贋品

　　在整個趙宋藝術家族的書畫作品中，以宋徽宗趙佶的贋品最多，充斥後世歷代；甚至可以說，在宋、元兩朝代的畫家中，還數宋徽宗被仿作的贋品最多。這類贋品以元人的仿宋之作最爲迷惑人。

　　較有代表性的作品是趙佶的《文會圖》軸（臺北故宮博物院藏），其內容是畫初唐的秦府十八學士，即唐太宗李世民爲秦王時，在宮城西建文學館，彙集了杜如晦、房玄齡、孔穎達等十八個一時之選的人才，號稱「十八學士」，傳爲當時美談；最早以秦府十八學士的雅集場面爲題作畫的是初唐畫家閻立本。數百年後宋徽宗又依此題材繪製了《文會圖》，然該圖的疑問是：幅上頂端左右兩邊分別有蔡京和趙佶的題詩，墨色上浮、行筆油滑，實爲後添。其畫類似元代崇尚唐代、北宋的寫實人物畫風，達到此等藝術水準的元代畫家尚有不少，如任仁發、劉貫道等。原畫作者並無造假目的，只是被牟利者所利用。臺北故宮博物院學者陳階晉先生指出圖中一侍者手捧青花大瓷盤，此類器物始出現於十四世紀前期，[1] 此論值得參考。

　　本書已經涉及到北宋徽宗的代筆者劉益、富燮等，南宋趙大亨、衛松仿製其主人趙伯駒、趙伯驌的青綠山水，前者屬於「授權」，後者屬於「侵權」。事實上，大量的造假活動在後世，而且愈演愈烈。

　　明清以來，除了十年「文革」之外，趙宋家族的書畫一直是文物造假者仿作的對象，眞贋比例可達數千分之一。在明清兩季，被造假者仿製最多的有趙佶的書畫、趙構的書法、趙伯駒和趙伯驌兄弟的青綠山水等，主要「產地」在河南（主產趙佶和趙構之作）和蘇州（主產趙伯駒、趙伯驌之作）。進入二十一世紀後，這些書畫家的贋品仍因市場的需求而依舊存在，並帶有高科技造假的性質，用電子技術翻刻印章和複製影像、用化學手段作舊等等。

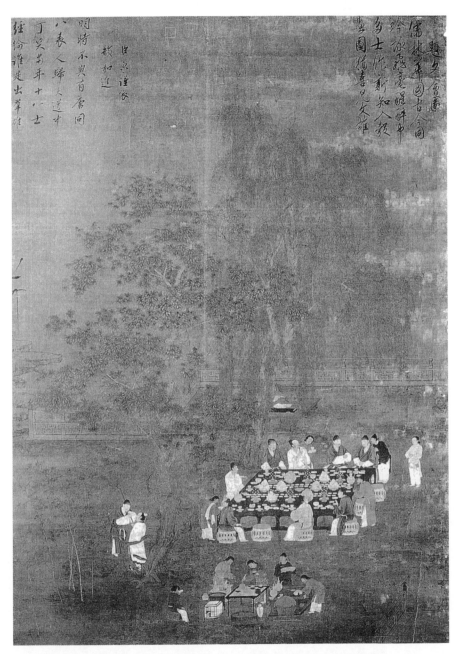

圖88.（傳）北宋 趙佶《文會圖》軸 絹本 設色 184.4×123.9公分 台北 國立故宮博物院藏

　　河南造（亦稱開封貨），是明末清初在河南開封興起的造假活動，以偽造宋朝皇帝、岳飛等人的書畫爲主，多數屬於無中生有，如宋徽宗畫的雄鷹或白鷹，已形成了一種固定的程式：一鷹立於支架上，腳上拴著一條金屬鏈，上有一首徽宗題詩，其實，徽宗從未畫過鷹類。還有宋高宗給岳飛的書信等，有的是從文獻上抄錄下來，有的屬於胡編亂造。河南造主要是爲了銷往河北、北京、山東、江蘇等地。此類假書畫多將紙絹染成醬色，裝裱較爲粗糙。至清末民初，河南造更爲猖獗，材料更爲粗劣。

　　蘇州造（亦稱蘇州片），較河南造要早一些，大約興盛於明代中期，與蘇州的商業貿易一併昌盛。蘇州片除了假造本地吳門名家之外，由於「二趙」的山水畫有著賞心悅目的藝術效果，其畫價極易攀升，且較易模仿，故特別鍾情於假造趙伯駒、趙伯驌的青綠山水，而造假者往往也是假造明代仇英畫作的高手。蘇州片的書畫功力和材料較河南造要精緻得多，具有一定程度的欺騙性。蘇州片不但在本地頗有市場，還經常銷往異地，知名收藏家甚至清內府也不乏藏有此類贋品。此外，宗室後裔元代趙孟頫的青綠山水也在被仿造之列。

　　趙宋宗族還有許多後人及外戚的書畫如趙令穰、王詵、吳琚等，也都零星被仿製。2003年，在一家拍賣會上，展出了一件與上海博物館藏王詵《煙江疊嶂圖》卷幾乎一樣的拍賣品，鑒定之難，可見一斑。

　　鑒定趙宋家族的書畫眞偽將會越來越困難、複雜。就宋徽宗的繪畫而言，以往曾有過三幅畫眞、偽印的異常現象，這完全是南宋特定的政治、歷史原因造成的，隨著電子仿眞技術在造假行業的應用，對宋徽宗書畫的鑒定，將會出現另一種更爲複雜的困境。

注釋：
【1】《故宮書畫菁華特輯》，臺北故宮博物院1996年出版，頁89。

趙宋家族世系簡表

宋太祖趙匡胤（927－976）後裔輩份排位序

德→惟→從（守）
　　　→世→令→子→伯→師→希→與→孟→由諸輩。

宋太宗趙光義（939－997）後裔輩份排位序

元→允→宗→仲→士→不→善→汝→崇→必→良→友諸輩。

太祖、太宗同父異母弟趙廷美（947－984）後裔輩份排位序

德→承→克→叔→之→公→彥→夫→時→若諸輩。

趙宋家族藝術活動年表

	西元	宋朝年號	活動事由
宋太祖	960	建隆元年	趙匡胤發動陳橋兵變，代周稱帝建宋。此後，趙匡胤遣驛使赴遼索要被劫掠的後周畫家。
	962	建隆三年	二月，宋太祖杯酒釋兵權，中央集權控制了地方軍政。太祖重新建立了書判制度。太祖詔增建國子監祠宇，塑繪先聖先師像，作文贊孔子。
	965	乾德三年	西蜀花鳥畫家黃筌、黃居寀父子、高文進、趙元長歸宋，黃筌官太子左贊善大夫，是年卒。
	968－975	開寶年間	趙光義著《名畫斷》。
	968	開寶元年	趙恒生。
	972	開寶五年	趙元傑生。
	973	開寶六年	南唐向宋廷獻周文矩《南莊圖》。
	975	開寶八年	宋滅南唐，李後主被解押北方。
宋太宗	976	太平興國元年	趙匡胤死，弟光義繼位，是為太宗。太宗授黃居寀光祿丞、翰林待詔、賜紫衣。
	977	太平興國二年	太宗敕董羽畫端拱樓龍水四壁。高文進奉旨搜求民間藏書畫。
	978	太平興國三年	趙惟和生。
	976－984	太平興國年間	太宗詔令天下郡縣，搜求歷代前賢墨蹟圖畫，命黃居寀和高文進奉旨奔赴各地尋訪民間圖畫。他派員在江南購求圖書文籍，並組織官修實力對全國的典藏圖書進行校勘、編修，如綜合性的類書《太平御覽》、小說類書《太平廣記》、文學作品類書《文苑英華》等。
	984	雍熙元年	太宗在內侍省之下設立了翰林圖畫院。
	985	雍熙二年	趙元儼生。
	986	雍熙三年	太宗敕徐鉉改許慎《說文解字》，國子監雕版印行。
	988	端拱元年	太宗在崇文院之中堂置秘閣，命吏部侍郎李至兼秘書監，點檢供御圖書。選三館正本書萬卷實之秘監，以進御退余，藏於閣內。又從中將圖畫並前賢墨蹟數千軸以藏之。太宗女荊國大長公主生。
	988	端拱元年	太宗御製、釋勝雲八分書《新譯三藏聖教序》（今存西安）。

	988－989	端拱年間	太宗敕肖像畫家牟谷前往交趾（今越南）密繪安南王黎桓及其臣佐的肖像。
宋太宗	992	淳化三年	太宗敕《淳化閣帖》成。太宗飛白書額，親幸召近臣縱觀圖籍，賜宴，又以供奉僧元靄所寫御容二軸藏。
	997	至道三年	太宗死，其太子恒繼位，是為真宗。
宋眞宗	999	咸平二年	趙元儼被封為榮王。
	1001	咸平四年	此前，真宗建「龍圖閣」，專事奉安太宗御書、御製文集、圖畫、寶瑞等。
	1003	咸平六年	真宗作正書《孔子贊》（今碑存濟南）。
	1007	景德四年	真宗詔武中元、王拙等畫玉清昭應宮壁畫。又詔畫工分詣諸路圖上山川形勢，以備軍用。
	1010	大中祥符三年	趙禎生。
	1011	大中祥符四年	真宗正書《龍門銘》（今碑存洛陽）。
	1013	大中祥符六年	趙惟和死。
	1014	大中祥符七年	真宗篆書《空桑廟碑贊》（今存杞縣），玉清昭應宮成。
	1015	大中祥符八年	真宗御製、白憲行書《北嶽醮告文》（今碑存曲陽）。趙禎被封為壽春郡王。
	1019	天禧三年	真宗御製、劉太初行書《中嶽醮告文》（今碑存登封）。楊德妃生。（1019－1072）
	1022	乾興元年	真宗死，子禎繼位，是為仁宗。
宋仁宗	1023	天聖元年	趙惟吉正書撰文《留題安天玄聖帝廟詩並序》（今碑存曲陽）。章獻明肅太后命馮元、孫奭等文臣分別將歷代君臣之事、先祖故事、郊社儀仗編成《觀文覽古》、《三朝寶訓》和《鹵簿圖》，又命待詔高克明繪成圖。仁宗授高克明翰林待詔、賜紫衣。
	1027	天聖五年	趙元傑死。
	1032	明道元年	趙曙生。
	1033	明道二年	趙惟吉被封為冀王。
	1035	景祐二年	仁宗領養濮安懿王允讓第十三子宗實，改名曙。仁宗作祭祀樂曲，又作《景祐樂髓新經》賜群臣。
	1038	寶元元年	仁宗詔畫《農家蠶織圖》。
	1039	寶元二年	仁宗驅逐二百七十名宮人，西夏景宗元昊暗中以重金購得數位伶工。
	1041	慶曆元年	仁宗敕繪《觀文鑒古圖》，計一百二十圖，仁宗御題並作題文。

	1041－1048	慶曆年間	遼興宗畫《千角鹿圖》獻給仁宗，仁宗命張圖於太清樓下，請近臣前來觀覽，後藏之於天章閣。
宋仁宗	1044	慶曆四年	趙元儼死。仁宗畫馬，鈐押字印寶。
	1046	慶曆六年	遼興宗以所畫鵝雁送諸宋朝，仁宗作飛白以答之。趙叔韶，字君和，克己子，官至和州防禦使。趙叔韶臨真宗御書，被評為第一。劉道醇《聖朝名畫評》成。
	1047	慶曆七年	遼興宗派遣肖像畫家耶律裹履潛入遼朝賀正旦的使節中，默繪仁宗肖像。
	1049	皇祐元年	仁宗敕高克明刻版填色，李淑等編序題贊，成《三朝訓鑒圖》，每圖繪一事。皇祐初年，召試學士院，趙叔韶中榜，賜進士及第。
	1051	皇祐三年	太宗女荊國大長公主死。
	1054	至和元年	趙仲爰生。
	1056	嘉祐元年	趙頵生。
	1061	嘉祐六年	趙令時生。
	1062	嘉祐七年	趙曙被立為太子。
	1063	嘉祐八年	仁宗死，子趙曙繼位，是為英宗。
宋英宗	1064	治平元年	遼‧耶律裹履復使宋，僅一視，便繪成英宗像。
	1067	治平四年	英宗死，子頊繼位，是為神宗。
宋神宗	1068	熙寧元年	神宗為英德殿寫牌。神宗命崔白畫垂拱殿御戾鶴竹各一扇。
	1069	熙寧二年	王詵為駙馬都尉。
	1070	熙寧三年	郭若虛尚永安縣主。
	1072	熙寧五年	楊德妃死。
	1074	熙寧七年	郭若虛以西京左藏庫副使出使遼國。郭若虛《圖畫見聞志》成。朱長文《續書斷》成。高麗遣宋使求畫塑工以教國人。
	1076	熙寧九年	趙煦生。
	1079	元豐二年	王詵貶官均州。
	1082	元豐五年	神宗為景靈宮書寫十一殿牓。趙佶生。
	1085	元豐八年	神宗死，子煦繼位，是為哲宗。蔡國大長公主生。
宋哲宗	1086	元祐元年	趙煦登基，廟號哲宗。王詵作《潁昌湖詩蝶戀花詞》。趙令穰呈畫。
	1088	元祐二年	趙頵死。王詵作《夢遊瀛山圖》。
	1089	元祐四年	燕王五世孫趙子畫生。王詵作《煙江疊嶂圖》卷。
	1090	元祐五年	蔡國大長公主死。

	1091	元祐六年	趙令時推薦蘇軾入朝。
	1093	元祐八年	趙佶被封為端王。
宋哲宗	1096	紹聖三年	徽宗長子趙桓生。
	1098	元符元年	趙令時官襄陽。李廌在《德隅齋畫品》裏著錄了趙令時的藏品，令時作序。
	1100	元符三年	哲宗趙煦死，趙佶繼位，是為徽宗。此前，趙佶已有畫名。趙令穰作《湖莊清夏圖》卷。
宋徽宗	1101	建中靖國元年	趙楷生。
	1102	崇寧元年	徽宗書寫黨人碑。
	1103	崇寧二年	徽宗詔撤懸掛在景靈宮的司馬光、呂公著、范仲淹等大臣的畫像，三蘇和蘇門四學士黃庭堅、張耒、晁補之、秦觀的著述均被列為禁書。徽宗詔繪文武臣像於哲宗神廟御殿。
	1104	崇寧三年	徽宗置書、畫學，又於宣和殿書瘦金書《千字文》賜童貫。徽宗命繪熙寧、元豐功臣像於顯謨閣。
	1106	崇寧五年	正月，彗星橫掃上空，徽宗恐懼，解除黨禁。
	1107	大觀元年	徽宗題韓幹《牧馬圖》、韓晃《文苑》，又題宋人《桃鳩圖》頁。徽宗第九子趙構生。
	1108	大觀二年	徽宗正書《大觀聖作碑》。趙構被封為廣平郡王。
	1109	大觀三年	《大觀帖》、《太清樓續帖》成，御製《秘藏詮第十三》。趙宗漢生。
	1110	大觀四年	畫學由翰林圖畫院統領。徽宗書《閏中秋月詩》帖。鄭皇后正位中宮。
	1111－1118	政和年間	徽宗完成了巨幅宏製《筠莊縱鶴圖》。徽宗以古人詩句為題招考宮廷畫師。
	1112	政和二年	正月十六，端門上空出現群鶴盤旋，徽宗作《瑞鶴圖》，並作跋。徽宗繪作《草書千字文》卷。
	1115	政和五年	徽宗向赴宴者展示巨製《龍翔池鸂鶒圖》。
	1116	政和六年	徽宗正書《濟瀆廟靈符碑》（今碑存濟源）。
	1117	政和七年	徽宗在宮牆外東北部建萬歲山。
	1118	政和八年	徽宗賜李邦彥御筆詔（濟南）。趙楷舉進士第，封鄆王。
	1119	宣和元年	徽宗正書《神霄玉清萬壽宮詔》（今碑存泰安）。趙伯駒生。
	1119－1125	宣和年間	初，徽宗有意征遼，陳堯臣挾二畫學生員赴遼，繪天祚帝像及遼國山川險易之圖以歸。《宣和睿覽

			集》、《宣和睿覽冊》成。徽宗命王黼等編繪宣和殿所藏古彝器，成《宣和博古圖》三十卷。
宋徽宗	1120	宣和二年	《宣和畫譜》、《宣和書譜》完工。
	1121	宣和三年	趙構被封為康王，封地在商丘（今屬河南）。
	1122	宣和四年	徽宗草書《千字文》。
	1123	宣和五年	趙令時跋喬仲常《赤壁圖》，又正書《祭汾東祠文》（陽曲）。太祖七世孫趙伯驌生。趙仲爰死。
	1124	宣和六年	徽宗退位，子桓繼位，是為欽宗。
	1125	宣和七年	《宣和印譜》成。
宋欽宗	1127	靖康二年	金軍破汴，徽宗、欽宗及其家眷與內廷三千僕從和各行藝匠等一併被女真鐵騎押往五國城。北宋亡。趙子澄流落到巴峽（今長江三峽）。「二趙」到臨安（今浙江杭州）。趙構在南京（今河南商丘）即位，廟號高宗，南宋立。趙睿生。趙構作《翰墨志》。
宋高宗	1127－1130	建炎年間	高宗網羅南渡的前宣和畫院的畫家。
	1129	建炎三年	高宗於杭州建行都。高宗令馬興祖辨驗名蹤卷軸。
	1132	紹興二年	趙令時跋懷素《自敘帖》。高宗詔郡縣頒黃庭堅《戒石銘》。趙睿被選育於宮中。
	1134	紹興四年	趙令時死。
	1135	紹興五年	趙佶死於五國城。
	1138	紹興八年	趙構定都臨安（今杭州）。
	1140	紹興十年	高宗跋王獻之《鴨頭丸帖》。
	1141	紹興十一年	南宋與金國簽訂喪權辱國的「紹興和議」，向金人稱臣並割地、進貢。趙希鵠約生於此年。高宗敕宮中刻《紹興米帖》。
	1142	紹興十二年	趙子畫卒。裝裱趙佶《四禽圖》卷。女真人歸還徽宗和韋太后、鄭皇后的梓宮，葬於紹興城郊。
	1143	紹興十三年	高宗正書《周易》、《尚書》、《毛詩》、《春秋》、《左傳》，勒石（杭州）。
	1146	紹興十六年	高宗行書《藉田詔》（金華）。
	1147	紹興十七年	高宗為杭州正果寺題正書「忠實」。趙惇生。
	1153	紹興二十三年	高宗作行書《千字文》。
	1154	紹興二十四年	高宗以正書作《徽宗文集序》。
	1156	紹興二十六年	高宗正書《府學宣聖及七十二弟子像贊》（杭州）。
	1160	紹興三十年	趙伯駒卒於此之後。高宗將他臨寫的《蘭亭序》賜其子趙睿。
	1161	紹興三十一年	女真人虐殺趙桓。

宋高宗	1162	紹興三十二年	高宗讓位，趙昚登基，廟號孝宗。
宋孝宗	1163	隆興元年	趙昚繼位，是為宋孝宗，高宗為太上皇，期間書《真草養生論》卷。
	1163－1164	隆興年間	趙昚書《崔實政論》賞賜群臣。
	1167	乾道三年	鄧椿《畫繼》成。
	1168	乾道四年	光宗次子趙擴生。
	1170	乾道六年	高宗行書《賜王佐敕誥》。
	1171	乾道七年	孝宗行書《賜皇子節度使魏王詔書》（今碑存金華）。
	1174－1189	淳熙年間	太上皇趙構詔令模勒《淳熙秘閣續帖》。
	1176	淳熙三年	太上皇高宗賜孝宗御書《急就章》並《金剛經》，孝宗書《真草千字文》進呈高宗。孝宗正書《和靈隱長老偈》、《賜問佛照師頌》、《賜問佛照師語》等。
	1178	淳熙五年	孝宗正書《太白名山碑》。
	1182	淳熙九年	趙伯驌死。
	1186	淳熙十三年	吳琚行書《杞宋帖》。
	1187	淳熙十四年	頒畫龍祈雨法。趙構卒。
	1189	淳熙十六年	孝宗退位，嗣子惇繼位，是為光宗。
宋光宗	1190	紹熙元年	孝宗傳位第三子趙惇，是為光宗，孝宗自當太上皇。
	1190－1194	紹熙年間	初年，趙希鵠著《洞天清祿集》。
	1192	紹熙三年	太祖十一世孫趙詢生。
	1192－1196	紹熙三年至慶元二年	趙希鵠卒。
	1194	紹熙五年	孝宗卒。光宗為太上皇，子擴繼位，是為寧宗。
宋寧宗	1195	慶元元年	趙擴繼位，廟號寧宗。
	1199	慶元五年	太祖第十一世孫趙孟堅生。吏部侍郎楊王休（1135－1200）著《南宋館閣續錄》。
	1200	慶元六年	光宗死。
	1201－1204	嘉泰年間	趙與懃生。寧宗於此間賜梁楷金帶，梁楷不受，掛於院內。
	1203	嘉泰三年	太祖十世孫、寧宗子趙昀生。
	1208	嘉定元年	宋、金達成「嘉定和議」。
	1216	嘉定九年	寧宗皇后楊氏正書題馬麟《層疊冰綃圖》。
	1220	嘉定十三年	趙詢卒。寧宗正書題馬遠《踏歌圖》。
	1222	嘉定十五年	太祖第十一世孫趙禥生。寧宗皇后楊氏題馬遠《水冊》。
	1224	嘉定十七年	寧宗死，侄昀繼位，是為理宗。
宋理宗	1225	寶慶元年	趙昀登基，廟號理宗。
	1225－1227	寶慶年間	《淳熙秘閣續帖》毀於大火。

	1226	寶慶二年	趙孟堅登進士第，為湖州（今屬浙江）掾，不久罷歸。
	1237－1240	嘉熙年間	趙與懃知臨安府。
	1239	嘉熙三年	理宗行書賜《杜範敕》（今碑存宣城）。
	1241	淳祐元年	理宗正書《聖賢十三贊》。
	1245	淳祐五年	理宗正書「應夢名山」（今碑存奉化）。
	1246	淳祐六年	理宗題馬麟《靜聽松風圖》。
	1247	淳祐七年	理宗為洞霄宮題正書「洞天福地」（今碑存杭州）。
	1250	淳祐十年	理宗正書《清真觀放生池敕》（今碑存昆山）。
宋理宗	1252	淳祐十二年	理宗正書《重陽庵真武像贊》（今碑存杭州）。
	1253	寶祐元年	趙禥被立為太子。
	1254	寶祐二年	理宗題馬麟《山含秋色圖》。趙孟堅行書《自書詩》卷。趙孟頫生。
	1255	寶祐三年	理宗正書《雲日五言聯句》。趙孟葆行書跋趙孟堅《自書詩》卷。
	1256	寶祐四年	理宗正書《積教寺碑》。
	1257	寶祐五年	趙孟堅行書題徐禹功《雪景梅竹圖》卷。
	1259	開慶元年	趙孟堅臥雪上，作《行書自書詩》卷。
	1260	景定元年	周密約請趙孟堅和其他收藏家攜帶藏品在西子湖上共同評賞。趙孟堅為康節庵作行書《梅竹三詩》卷。
	1261	景定二年	理宗正書《潮聲五言詩》紈扇。
	1264	景定五年	理宗趙昀卒。子趙禥繼位，是為度宗。趙孟堅卒。
宋度宗	1265－1274	咸淳年間	趙與懃卒。
	1274	咸淳十年	度宗卒，子㬎繼位，是為恭帝。
宋恭宗	1276	德祐二年	蒙古鐵騎克臨安，擄走恭帝和謝太后及宮中圖籍。南宋益王和廣王南逃。伯顏將俘獲的宋恭帝和謝太后及僕從千餘人押往北方。益王是於福州繼位，是為端宗。
宋端宗	1278	景炎三年	端宗死，陸秀夫等立衛王日昺為帝。
宋帝昺	1279	祥興二年	陸秀夫在古代厓山負帝昺投海，南宋亡。

附錄一：主要論文、專著提要

惠孝同：〈談王詵和他的《魚村小雪圖》卷〉，《中國畫》雜誌，1957，01期，頁59。

長　慶：〈宋趙佶摹唐張萱《搗練圖》〉，《美術》雜誌，1957，05期，頁44。

王樹村：〈王詵〉，《文物》雜誌，1961，06期，頁16。
謝稚柳編《郭熙王詵合集》，上海人民美術出版社，1993年7月第1版。

穆益勤：〈宋代王詵的一幅詩、詞行書墨蹟〉，《紫禁城》雜誌，1982，02期，頁16。

楊仁愷：〈試論王詵及其書法藝術〉，《書法叢刊》，1990，23期，頁6。

尚　儀：〈宋代畫院和宋徽宗趙佶〉，《美術》雜誌，1956，01期，頁57。

鄭經生：〈宋徽宗的畫〉，《中央日報》（臺北），1961，03，21，頁5。

史紫忱：〈宋徽宗之瘦金書〉，《文藝復興》，1970，01期，頁76

姜澄清：〈論趙佶的書畫藝術〉，《貴州文史叢刊》，1984，04期。

董彥明：〈試談趙佶的《瑞鶴圖》卷〉，《藝苑掇英》，1978，03期，頁29。

徐邦達：〈宋徽宗趙佶親筆畫與代筆品的考辨〉，《故宮博物院院刊》（北京），1979年第1期。

薄松年：〈傳世趙佶花鳥畫作品淺析〉，《中國畫》，1982，03期，頁30。

楊　新：〈宋徽宗和宣和畫院〉，《文史知識》，1983，09期，頁114。

楊仁愷：〈宋徽宗趙佶書法藝術瑣談〉，《書法叢刊》，1988，14期，頁4。

史　興：〈帝王畫家宋徽宗趙佶〉，《台港與海外文摘》，1985，10，26。

謝稚柳：〈宋徽宗《聽琴圖》和他的真筆問題〉，《鑒餘雜稿》，1989年5月第2版，頁110。

楊　新：〈《聽琴圖》裏的道士是誰？〉，刊於《楊新美術論文集》，紫禁城出版社，1994年第1版，頁242。

鄭珉中：〈讀有關宋徽宗畫藝文著的點滴體會——兼及《聽琴圖》為趙佶「真筆」說〉，《故宮博物院院刊》（北京），2003年，第5期，頁19。

沈邁士：〈王詵〉，刊載於《歷代畫家評傳》上，香港中華書局，1979年第1版。

鄧　白：〈趙佶〉，同上。

啓　功：〈談南宋院畫上題字的「楊妹子」〉，刊於《啓功叢稿》，頁148，中華書局，1999年7月第1版。

附錄二：參考書目

中國古代書畫鑒定組編《中國古代書畫圖目》（共二十四冊），文物出版社，
1980年代至1990年代出版。

賀文略《宋徽宗花押正釋》，崇一堂叢書之二，（香港）中國古代書鑒學會，
1998年12月出版。

薄松年《趙佶》，中國巨匠美術叢書，北京文物出版社，1998年1月第1版。

故宮博物院編《宋趙佶瘦金書》，故宮博物院紫禁城出版社，1984年9月版。

鄧白《趙佶》，中國畫家叢書，上海人民美術出版社，1958年1月版。

徽宗書《宋徽宗真跡》，北京故宮博物院，1932年11月版。

趙佶書《宋徽宗書詩卷》，北京故宮博物院，1933年版。

謝巍著《中國畫學著作考錄》，上海書畫出版社，1998年7月第1版。

王平川、趙夢林編《宋徽宗書法全集》，朝花出版社，2002年1月第1版。

James Cahill. *An Index of Early Chinese Painters and Paintings: T'ang Sung,
and Yüan.* Berkeley, Los Angeles, London: University of California Press, 1980.

後 記

　　拙著在寫作過程中得到了中央美術學院美術史系教授薄松年先生的指教，提出了許多頗有價值的修改意見，並審定了全稿。薄松年先生是研究宋代繪畫的著名學者，對宋徽宗的研究，貢獻尤多。臺北石頭出版社的發行人陳啓德先生和總編輯洪文慶先生等爲本書付梓出版竭盡了全力。筆者在故宮博物院圖書館利用了大量的文獻材料，石頭出版社也爲本書選用了海內外許多博物館的珍貴圖片，如北京故宮博物院、臺北故宮博物院、上海博物館、四川省博物館、遼寧省博物館、美國波士頓美術館、紐約大都會博物館、納爾遜藝術博物館、普林斯頓大學附屬美術館、瑞典遠東博物館、日本東京國立博物館和大和文華館、大阪市立美術館、文化廳等，在此一併致上謝忱。

余 輝

2008年1月于出差途中
廣西大新德天瀑布下

百年藝術家族系列

畫裡江山猶勝——百年藝術家族之趙宋家族

作　　者　余　輝
審　　訂　薄松年
書系主編　余　輝
執行編輯　洪文慶
美術編輯　黃昶憲
封面設計　曾瓊慧

出 版 者　石頭出版股份有限公司
發 行 人　龐愼予
社　　長　陳啓德
副總編輯　黃文玲
會計行政　陳美璇
行銷業務　洪加霖
登 記 證　行政院新聞局局版台業字第4666號
地　　址　106台北市敦化南路二段34號9樓
電　　話　（02）27012775（代表號）
傳　　眞　（02）27012252
電子信箱　rockint121@seed.net.tw
郵政劃撥　1437912-5 石頭出版股份有限公司
製版印刷　鴻柏印刷事業股份有限公司
出版日期　2008年01月 初版
　　　　　2013年11月 再版
　　　　　2017年03月 再版二刷

定　　價　新台幣360元

國家圖書館出版品預行編目資料

畫裡江山猶勝：百年藝術家族之趙宋家族 / 余輝
　著 .-- 再版 .-- 臺北市：石頭，2013.12
　　面：　　公分
　參考書目：面
　ISBN 978-986-6660-28-3(平裝)

　　1.書畫史　2.宋代　3.中國

940.9205　　　　　　　　　　　　102018998